해바라기부터 밤의 카페까지
누구나 쉽게 반 고흐 오일파스텔

해바라기부터 밤의 카페까지
누구나 쉽게 반 고흐 오일파스텔

ISBN : 978-89-314-7373-5

독자님의 의견을 받습니다.

이 책을 구입한 독자님은 영진닷컴의 가장 중요한 비평가이자 조언가입니다. 저희 책의 장점과 문제점이 무엇인지, 어떤 책이 출판되기를 바라는지, 책을 더욱 알차게 꾸밀 수 있는 아이디어가 있으면 팩스나 이메일, 또는 우편으로 연락주시기 바랍니다. 의견을 주실 때에는 책 제목 및 독자님의 성함과 연락처(전화번호나 이메일)를 꼭 남겨 주시기 바랍니다. 독자님의 의견에 대해 바로 답변을 드리고, 또 독자님의 의견을 다음 책에 충분히 반영하도록 늘 노력하겠습니다.

파본이나 잘못된 도서는 구입처에서 교환 및 환불해드립니다.

이메일 : support@youngjin.com
주　소 : (우)08507 서울특별시 금천구 가산디지털1로 128 STX-V타워 4층 401호
등　록 : 2007. 4. 27. 제16-4189호

STAFF
저자 장아뜰리에 장희주 | **총괄** 김태경 | **기획** 최윤정 | **디자인·편집** 김소연 | **영업** 박준용, 임용수, 김도현, 이윤철
마케팅 이승희, 김근주, 조민영, 김민지, 김도연, 김진희, 이현아 | **제작** 황장협 | **인쇄** 제이엠

해바라기부터 밤의 카페까지

누구나 쉽게
반 고흐 오일파스텔

장아뜰리에 장희주 지음

YoungJin.com Y.
영진닷컴

이 책을 내기까지

저는 실업계 고등학교를 나와 디자인 계열 회사에서 10여 년간 그래픽 디자이너로 일에 중독된 것처럼 일을 했어요. 그러다 결혼과 육아로 인해 경력 단절이 되었고, 심한 우울증에 시달렸습니다. 이때 손 그림을 그리며 우울증을 극복하게 되었고, 이를 계기로 인천 구월동에 화실 겸 작업실인 장아뜰리에 화실을 오픈하였습니다. 공모전을 준비하고, 전시를 열고, 예술인이 되었죠. 코로나 확산 시기에는 클래스101에서 '명화이야기를 들으며 오일파스텔로 명화드로잉'과 클래스유에서 '누구나 쉽게 연필 하나로 인물화 그리기' 온라인 강의도 하였습니다.

그래도 왕년에 영상 편집과 편집 디자인을 하던 것이 도움이 되어 이렇게 책을 출간하게 되었습니다. 제가 직접 촬영하고 혼자 영상 편집을 하다 보니 미흡한 점들이 종종 발견되지만, 그래도 초보자분들도 천천히 따라 하면 높은 퀄리티의 명화를 완성할 수 있도록 최대한 노력하였어요. 본 책의 가이드와 영상을 참고하여 멋지게 완성해 주세요. 컬러링북을 완성한 분들 중 오프라인 피드백이 필요한 분들은 장아뜰리에 화실을 찾아 주셔도 좋습니다.

이 책을 출간할 때의 목표는 온라인 강의와 컬러링북만으로도 혼자 멋지게 그림을 완성할 수 있도록 하는 것이었습니다. 요새는 취미 미술이 유행처럼 번지고 많은 컬러링북이 출간되고 있지만, 정작 그리고 싶은 퀄리티의 그림은 초보자가 혼자 그리기엔 진입장벽이 너무 높아서 컬러링북을 구매만 하고, 그림의 떡처럼 소장만 하게 된다는 의견이 있었어요. 근처 공방이나 화실, 미술학원을 다니며 그림을 배울 수도 있지만, 바쁜 현대인들이 시간을 내어 화실을 다니기엔 힘들다 보니, 자신의 공간에서 시간이 날 때마다 조금씩 혼자 완성해 나가는 멋진 명화를 꿈꾸며 집필을 하게 되었습니다.

저도 비전공자이다 보니 처음에 손 그림을 그릴 때 막막함이 있었지만, 많은 시행착오와 여러 번의 도전이 있었기에 지금의 제가 있을 수 있었습니다. 여러분도 초보자라고 시작하기를 주저하지 말고, 우선 도전해 볼 것을 권해 드립니다. 끊임없이 도전하고 포기하지 않는다면 언젠가 주변에서 인정하는 멋진 예술인이 되어 있을 거예요.

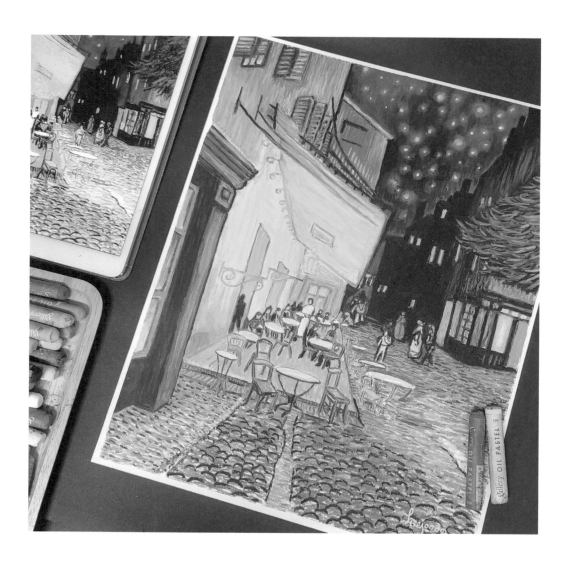

QR 활용법

- 그리고 있는 그림에 얽힌 이야기를 들으며, 배속 강의를 보고 그림이 그려지는 순서를 확인한 후 시작합니다.

- 구간별 QR을 이용하여 필요한 부분만 골라서 봅니다.

- 유튜브 영상 옵션에서 4K고화질로 설정하여 TV나 PC 등 큰 화면으로 보며 따라 그립니다.

- 자막 옵션을 이용하여 강사의 상세 설명 추가로 봅니다.

- 한 페이지에 QR이 여러 개일 경우, 필요한 QR을 제외한 나머지 QR을 가리고 찍으면 QR을 인식하기가 쉽습니다.

목차

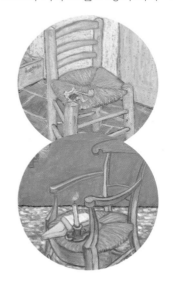

▲ 유튜브 강의 리스트

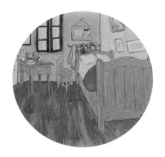
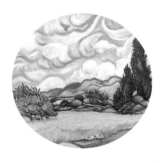

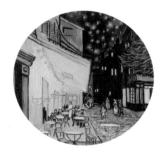
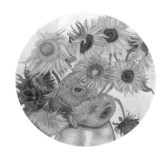

재료와 도구

오일파스텔은?

오일파스텔은 1926년 일본 사쿠라 상회에서 생산하기 시작했습니다. 기존에 쓰던 일반 파스텔은 가루 날림으로 인해 유아동이 사용하는 데 불편함이 있었는데, 그러한 파스텔의 불편함을 개선하여 만든 제품이 크레파스입니다. 크레파스는 오일파스텔을 파는 주식회사 사쿠라 크레파스(サクラクレパス)의 브랜드명이자 등록 상표입니다. 금세 유명해진 크레파스는 오일파스텔보다 단단하게 만들어 아이들이 사용하기 쉽다는 장점이 있어, 오일파스텔과 같은 재료임에도 어린이집, 유치원, 초등학교에서 많이 사용되고 있습니다. 오일파스텔(Oil Pastel)과 크레파스(Cray-Pas)는 서로 다른 미술 재료처럼 보이지만, 크레용과 파스텔의 중간 정도 질감을 가진 미술 도구입니다.

1926년 사쿠라 상회에서 만든 최초의 크레파스가 널리 알려진 뒤, 화가들을 위한 전문가용 오일파스텔은 그로부터 상당한 시간이 흐른 뒤에야 제작되었습니다. 1887년 화학자 귀스타브 시넬리에(Gustave Sennelier)가 루브르 박물관 근처에 작은 미술용 페인트 가게를 연 것을 시초로, 1947년 전쟁으로 인해 오랫동안 오일파스텔을 구할 수 없었던 파블로 피카소(Pablo Picasso)를 위해 화가 친구인 앙리 괴츠(Henri Bernard Goetz)가 시넬리에에게 의뢰하여, 기존의 크레파스보다 점도, 질감, 품질을 개선한 예술가를 위한 오일파스텔을 1949년에 출시했습니다. 시넬리에는 색채에 대한 안목이 매우 정확해 당시 화가들은 시넬리에 팔레트를 품질 표준으로 여겼습니다. 오늘날에도 시넬리에 오일파스텔은 피카소가 사랑한 제품으로 불리며 전 세계 사람들에게 사랑받고 있습니다.

오일파스텔은 물에 지워지지 않는 강한 내구성과 단단함을 가지며, 발색의 강도에 따라 전문가용과 비전문가용(크레파스)으로 나눕니다. 전문가용은 오일파스텔 특유의 유화 느낌을 낼 수 있으며, 물을 함께 사용하는 수채 파스텔과 가루 날림이 있는 기본 파스텔까지 총 3가지로 분류됩니다. 오일파스텔은 종이 외에 목재, 금속, 하드보드지, 캔버스, 유리, 벽화에도 사용할 수 있습니다. 두껍게 쓰면 유화 느낌을 낼 수 있고, 색감과 색감을 문질러 채색하는 혼색 기법에서는 색이 진하고 촉감이 부드러워 쉽게 채색할 수 있다는 장점이 있습니다. 또한, 물통, 팔레트, 붓 등 기타 재료 없이 오일파스텔과 종이만 있으면 작품을 완성할 수 있습니다.

다만 그리는 동안 파스텔 찌꺼기가 많이 생기고, 완성된 작품은 쉽게 번지거나 묻어나기 때문에 습기와 직사광선이 없는 곳에서 5~10일 정도 자연 건조하는 시간이 필요합니다. 건조 후 오일파스텔 전용 정착액인 픽사티브나 바니시 용액으로 마감을 하면 그림에 얇은 막이 생겨 그림이 번지거나 묻어나는 것을 방지할 수 있습니다. 브랜드별로 다양한 금액대의 제품이 나오면서 찌꺼기가 덜 나오거나 손에 덜 묻어나는 오일파스텔도 찾아볼 수 있습니다.

브랜드별 오일파스텔 종류

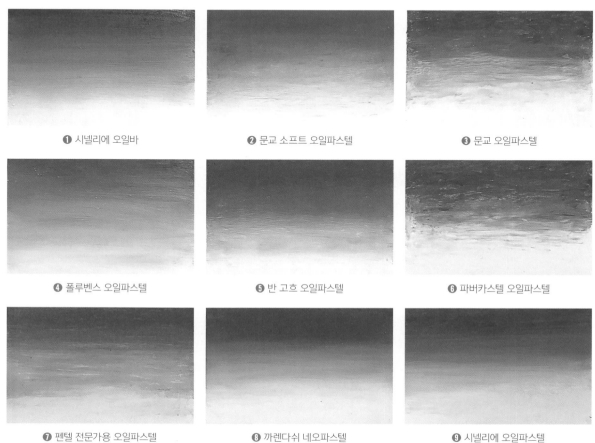

❶ 시넬리에 오일바 ❷ 문교 소프트 오일파스텔 ❸ 문교 오일파스텔

❹ 폴루벤스 오일파스텔 ❺ 반 고흐 오일파스텔 ❻ 파버카스텔 오일파스텔

❼ 펜텔 전문가용 오일파스텔 ❽ 까렌다쉬 네오파스텔 ❾ 시넬리에 오일파스텔

❶ 시넬리에 오일바

오일바(Oil Bar)는 유화 물감을 고체 형태로 만든 막대 모양의 재료로, 유화 물감을 압축하여 만들어서인지 묵직한 편입니다. 딱딱하게 껍데기처럼 덮인 겉 부분을 뜯어내어 사용하며, 오일파스텔보다 더 미끌거리고 묽은 편이라 티슈로 닦아내면서 모양을 다듬어야 합니다. 손가락으로 문질러서 그러데이션을 만들거나, 붓에 직접 오일바를 문질러서 팔레트에 개어 사용하거나, 여러 색을 나이프로 섞어 원하는 색을 만들어 채색하기도 합니다. 린시드유를 섞어서 농도를 조절하여 묽게 사용할 수도 있고, 세밀한 표현을 할 때는 붓을 이용하여 채색하는 것을 추천합니다. 유화를 그리고 싶은데 번거롭고 특유의 기름 냄새 때문에 쉽게 도전하지 못했던 분들께 추천합니다.

❷ 문교 소프트 오일파스텔

전문가용으로 만들어진 문교 소프트 오일파스텔은 문교 오일파스텔보다 부드럽게 발색되어 초보자들도 금액 대비 부담 없이 사용할 수 있는 재료입니다. 본 책에서 사용한 주재료이기도 합니다. 발색도 좋고 혼색이나 그러데이션을 하기에도 좋습니다. 문교 소프트 오일파스텔을 사용해 보지 않은 사람은 있어도 한 번만 사용해 본 사람은 없다고 할 정도로 초보자부터 전문가까지 금액 부담 없이 작품을 그리기에 최적화된 재료입니다. 낱색 구매도 가능하여 헤프게 사용할 수 있는 오일파스텔을 과감히 사용할 수 있습니다.

❸ 문교 오일파스텔

학생들을 위해 저렴한 금액으로 판매되는 오일파스텔로, 색이 잘 섞이지 않고 질감이 느껴질 정도로 뻑뻑하게 채색되는 것이 특징입니다.

❹ 폴루벤스 오일파스텔

중국 브랜드로 중저가 금액의 오일파스텔입니다. 일반 오일파스텔 48색, 마카롱 오일파스텔 36색, 펄 오일파스텔 36색 등 세 가지 타입으로 구분되어 있습니다. 부드럽게 채색되는 색이 있는가 하면 뻑뻑하게 채색되는 색도 있는 등 색깔별로 발색이 달라서 호불호가 갈리는 편입니다. 마카롱 타입이 발색이 잘되는 편인데, 다른 브랜드에 비해 꾸덕꾸덕한 질감으로 채색되기 때문에 두께감 있는 발림을 좋아하거나 나이프를 이용하여 채색을 즐기는 분들께 추천합니다.

❺ 반 고흐 오일파스텔

12색, 24색, 60색 세트 구성으로 출시되어 있습니다. 저는 반 고흐 오일파스텔보다는 문교 소프트 오일파스텔의 발색이 더 좋아서 문교 소프트 오일파스텔을 선택하게 되었습니다. 반 고흐의 출생지인 네덜란드 제품인가 싶을 수 있지만, 중국 브랜드입니다. 반 고흐 오일파스텔 중에는 무색 오일파스텔도 있는데, 무색 오일파스텔로 문지르면 손가락으로 문지르는 것보다 부드럽게 발리고 색을 균일하게 연장해 그리기에도 용이합니다. 혼색이나 그러데이션을 할 때 함께 사용하기 좋아 낱색으로 구매하기를 추천합니다.

❻ 파버카스텔 오일파스텔

12색, 24색, 36색으로 나오는 제품으로, 부드럽지만 단단한 느낌이라 무르지 않은 오일파스텔을 찾는 분들께 추천합니다. 금액은 문교 소프트 오일파스텔보다는 저렴하고 문교 오일파스텔보다는 비싼 편입니다. 밑그림 위에 올려도 색이 섞이지 않고 밑색이 잘 덮인다는 점이 장점인 대신, 두 가지 이상 색을 섞거나 그러데이션을 넣을 때 어색해 보일 수 있다는 점이 단점입니다. 초보자가 사용하기에는 다소 어려운 제품입니다.

❼ 펜텔 전문가용 오일파스텔

오일파스텔 중 가장 작고, 네모난 사각기둥 모양으로 되어 있습니다. 일반 오일파스텔보다는 가루 날림이 적고 점착력이 있어 색감을 더 오래 유지할 수 있으며, 무르지 않아 세밀한 표현을 하기에 좋습니다. 또한, 흑색지 등에서도 발색이 잘 되는 편이라 카페나 레스토랑의 칠판 재질의 간판에 초크아트용으로 많이 사용되고 있습니다.

❽ 까렌다쉬 네오파스텔

단단하면서 발색이 잘되며 이물질도 잘 생기지 않고 블렌딩까지 잘되는 편입니다. 고가의 시넬리에 제품이 부담스러운 분들께 추천하는 오일파스텔입니다. 까렌다쉬 브랜드는 건강에 해로운 제품은 만들지 않는다는 신념으로 천연 재료를 사용하여 안전하게 제조한다는 장점이 있습니다. 아이들과 함께 사용하기 좋으며 내광성에 심혈을 기울이는 편이라 전문가들에게도 사랑받고 있는 브랜드입니다(내광성이란 빛에 바래는 정도, 더 쉽게 말해 완성 후 색이 변하는 정도를 뜻합니다. 색상마다 별의 개수가 많을수록 내광성이 좋은 색입니다).

❾ 시넬리에 오일파스텔

'피카소가 사랑한 오일파스텔'이라는 별명으로 세계 곳곳에서 불티나게 팔리는 제품입니다. 질감이 부드러워 립스틱으로 칠한다는 느낌까지 드는데, 처음 '슥' 발리는 느낌은 적응이 필요합니다. 고가이다 보니 헤프게 쓰기 어렵지만, 조금만 칠해도 넓게 잘 펴지고 가루 날림이나 뭉침이 전혀 생기지 않는다는 것이 장점입니다. 블렌딩, 믹싱, 쌓기, 겹치기, 두껍게 표현하기, 문지르기 등 활용도가 높아서 초보자의 그림을 한층 업그레이드하기 좋은 재료이나, 금액이 높다는 것이 단점입니다.

기초 재료

❶ 문교 소프트 오일파스텔 72색 세트 : 오일파스텔은 기본적으로 안료와 오일, 왁스를 혼합하여 만듭니다. 문교에서 나오는 전문가용 오일파스텔은 혼색이 탁월하고 부드러운 질감으로 유화 느낌을 내는 데 용이합니다.

❷ 마스킹 테이프(종이테이프) : 그림의 테두리를 깔끔하게 다듬기 위해 사용합니다. 그림을 그리기 전, 그림의 테두리를 고정할 때 사용하며, 접착력이 강하지 않은 것을 추천합니다.

❸ 유니 포스카 마카 펜 1M / 화이트 젤펜 : 오일파스텔 위에 별, 서명 등 추가로 색을 올릴 때 사용합니다.

❹ 유성 색연필 : 오일파스텔의 거친 부분을 수정하거나 색을 추가할 때 사용합니다. 프리즈마의 유성 색연필을 추천합니다.

❺ 찰필 또는 면봉 : 그러데이션을 하거나 블렌딩을 할 때 사용합니다.

❻ 오일파스텔 전용 픽사티브 : 그늘에서 그림을 말린 후 실외에서 픽사티브를 얇게 여러 번 뿌려 주면 작품 보호에 효과적입니다.

❼ 홀베인 페인팅 오일 : 유화용 린시드 오일 또는 마사지 오일, 해바라기 오일을 이용하여 오일파스텔을 녹여 색을 섞거나 부드러운 질감을 만들어 줍니다.

오일파스텔 만들기

립밤 용기에 만들기

> 준비물 : 인덕션 또는 향초 워머, 가열이 가능한 종이호일 용기(소), 립밤 용기, 칼, 스틱(섞는 용), 받침대, 크레파스, 오일(해바라기 오일,
> 마사지 오일, 클렌징 오일 등 유통기한이 지난 오일도 상관없음)

① 인덕션 또는 향초 워머를 예열합니다.

 or

② 예열되는 동안 사용할 크레파스를 부순 뒤 종이호일 용기에 담아 줍니다. 두 가지 이상의 색을 섞어서 원하는 색을 만들 수
도 있습니다.

③ 예열된 도구에 크레파스를 담은 종이호일 용기를 놓고 오일을 섞은 뒤 스틱으로 저어 가며 녹입니다.

※ 오일파스텔의 무르기는 오일의 양에 따라 결정됩니다(오일의 양이 적을수록 단단한 오일파스텔이 만들어집니다).
※ **주의** : 호일이 뜨거울 수 있으니 주의합니다.

④ 종이호일 용기를 조심스럽게 꺼내어 립밤 용기에 부어서 굳히면 완성입니다.

※ 주의 : 입술에 바르지 않도록 용기에 오일파스텔이라고 표기합니다.

전자레인지를 이용하여 실리콘 몰드로 한 번에 만들기

> **준비물** : 크레파스 모양 실리콘 몰드 또는 텀블러용 얼음 실리콘 몰드, 칼, 스틱(섞는 용), 크레파스, 오일, 전자레인지

① 크레파스를 부숴 실리콘 몰드에 담아 줍니다.

② 오일을 적당히 넣고 전자레인지에 1분씩 돌려 가며 완전히 녹여 줍니다. 녹이는 중간중간 스틱으로 저어 가며 확인합니다. 이 과정에서 오일과 크레파스를 추가해도 좋습니다.

※ 주의 : 크레파스와 오일의 양에 따라 전자레인지는 유동적으로 사용합니다. 크레파스가 바글바글 끓지 않도록 주의하며 30초~1분 단위로 전자레인지를 돌려 줍니다.

③ 서늘한 곳에서 굳힌 후 실리콘 몰드에서 빼내면 완성입니다.

기초 테크닉

혼색하기

① **첫 번째 방법** : 밝은색을 칠한 뒤 어두운색을 칠할 경우, 어두운색만 도드라집니다.

② **두 번째 방법** : 어두운색을 칠한 뒤 밝은색을 칠할 경우, 원하는 혼색을 하기 수월합니다.

③ **세 번째 방법** : 두 가지의 오일파스텔을 부순 뒤, 오일을 나이프로 섞어 가며 원하는 색을 만들어서 붓이나 면봉을 이용해 채색합니다.

④ **네 번째 방법** : 손에 힘을 빼고 두 가지 이상의 색을 채색한 후, 면봉에 오일을 소량 묻혀서 블렌딩합니다. 어두운색이 듬성듬성 칠해지면 수정이 어렵기 때문에, 간격을 균일하게 두고 채색해야 얼룩 없이 채색할 수 있습니다.

한 톤으로 칠하기

① 손에 힘을 주어 두껍게 올리며 칠합니다.

② 손을 이용하거나 면봉에 오일을 묻혀서 희끗희끗한 부분을 문질러서 채색합니다.

※ 희끗희끗한 부분이 없도록 깔끔하게 채색하는 연습을 합니다.

그러데이션

① 위아래에 원하는 색을 두껍게 칠합니다. 가운데로 올수록 손에 힘을 빼고 채색하며, 두 가지 색 중 밝은색을 중간에서 좌우로 왔다 갔다 하며 부드럽게 색이 넘어가도록 채색합니다.

② 필요에 따라 오일을 면봉에 살짝 묻혀서, 가운데 부분 중 밝은 부분에서 시작해서 어두운 부분으로 좌우로 왔다 갔다 하며 부드러운 그러데이션이 되도록 만듭니다.

가는 선 긋기

① **첫 번째 방법** : 오일파스텔의 단면을 날카롭게 또는 뾰족하게 만들어서 선을 긋습니다.

※ 오일파스텔의 날카로운 단면은 오일파스텔의 모서리를 이용거나, 나이프로 잘라서 날카로운 단면을 만들거나, 오일파스텔을 뒤집어서 뒷부분을 사용합니다.

② **두 번째 방법** : 가는 선을 그릴 부분을 먼저 채색하고 그 주변색을 채색한 후에, 가는 선을 표현할 색과 비슷한 색의 색연필이나 흰색 색연필로 긁어내듯이 그려 주면 먼저 채색해 두었던 색이 드러나면서 좀 더 쉽게 가는 선을 그릴 수 있습니다. 단, 주변색을 칠할 때 먼저 채색해 두었던 색이 섞이지 않도록 색을 엎듯이 올려야 색연필로 긁었을 때 깔끔한 색을 얻을 수 있습니다.

긁어내기

① **첫 번째 방법** : 흰색을 먼저 채색한 후 위에 다른 색을 얹듯이 올리고 흰색 색연필로 긁어냅니다.

※첫 번째 방법은 그림을 그릴 때 밝은 부분의 색을 미리 칠해 두기 때문에, 추후 다른 색으로 인해 오염이 되었을 때 수월하게 수정할 수 있습니다.

② **두 번째 방법** : 어두운색을 칠하고 흰색 색연필로 긁어냅니다.

③ **세 번째 방법** : 첫 번째 방법을 활용하여 밑색을 다른 색으로 칠하거나, 덮는 색을 이중으로도 칠해 보면서 다양하게 연습을 합니다.

라인 정리

색연필로 밑그림 스케치 > 225 번으로 바탕색 채색 > 202 번으로 레몬 채색 > 241 번으로 잎 채색 후, 색연필로 그림의 테두리를 긁어내며 색의 경계 부분을 정리합니다.

※다른 그림으로도 그려 보며 라인을 정리하는 연습을 해 봅시다.

두껍게 올리기

① **241**번과 **232**번을 적당히 섞어 가며 세로선으로 채색하고, 면봉이나 오일을 이용하여 편평하게 합니다. 단, 색이 섞여서 한 톤이 되지 않도록 주의합니다.

② **꽃 그리기 첫 번째 방법** : 손에 힘을 주어 오일파스텔이 부스러지도록 덩어리감 있게 꽃을 그려 줍니다.

③ **꽃 그리기 두 번째 방법** : 나이프로 오일파스텔을 부수고 나이프 뒷면을 이용해 꽃 모양이 만들어지도록 두껍게 올려 줍니다.

④ 씨방으로 칠하려는 색의 오일파스텔을 색연필로 소량 떠서 꽃의 중심부에 올려 줍니다.

⑤ 꽃대의 색과 비슷한 색의 색연필로 꽃 아래에 꽃대를 그려 줍니다.

수정하기 (반 고흐 별빛)

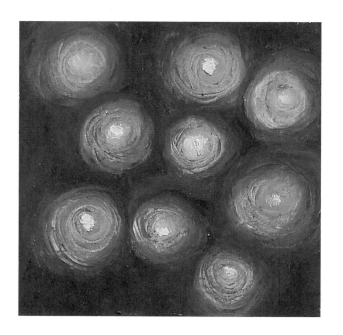

① 밝은 부분을 미리 **244**번으로 채색합니다.

② 그 위에 **219**번으로 어두운색을 얹습니다.

③ 색연필로 밝은 부분을 긁어냅니다.

④ **243**번과 **202**번을 이용하여 빛무리를 그립니다.

⑤ 면봉에 오일을 소량 묻혀서 블렌딩합니다.

⑥ 색연필로 긁어내며 무늬를 만들어 줍니다.

Self-Portrait with a Straw Hat

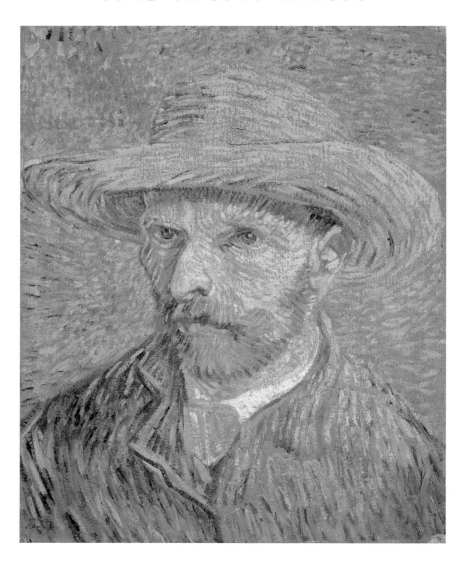

VINCENT VAN GOGH

Metropolitan Museum of Art

1887 Oil on canvas 40.6×31.8cm

Metropolitan Museum of Art, New York

빈센트 반 고흐의 자화상

스스로를 인물 화가라 칭하길 좋아했던 반 고흐는 10년 동안 무려 43점의 자화상을 그렸다고 하는데, 정확한 개수는 확실하지 않습니다. 반 고흐의 초상화 여러 점을 모아서 보면 다른 사람을 그린 듯한 작품도 섞여 있는 것 같아서, 반 고흐의 자화상이 확실하게 몇 점이라고 말할 순 없는 것 같습니다. 다만, 반 고흐 미술관에서 소장하고 있는 자화상만 무려 17점이고, 적어도 총 35점의 자화상이 있는 것으로 알려져 있습니다.

고흐가 여동생에게 보낸 편지에 "나는 사진가가 포착한 사진 속 내 모습보다 더 심도 있는 나의 초상을 탐구하는 중이야."라고 적었고, 후에 동생 테오(Theo Van Gogh)에게 쓴 편지에는 "사람들은 말하지. 자기 자신을 아는 것은 어려운 일이라고. 나 역시 그렇게 생각해. 자기 자신을 그리는 것 또한 어려운 일이야. 렘브란트가 그린 자화상들은 그가 자연을 관찰한 풍경화보다 더 많아. 그 자화상들은 일종의 자기 고백과 같은 것이야."라고 적혀 있습니다.

반 고흐의 자화상에는 독특한 자신의 심리 상태가 담겨 있는 것으로 보입니다. 반 고흐는 1886년 파리에서 자화상을 그리기 시작했는데, 가난했던 고흐는 모델에게 보수를 지불할 수 없었기 때문에 파리에서 모델을 찾는 데 어려움을 겪었고, 자기 자신을 모델로 삼았던 것으로 알려져 있습니다.

반 고흐의 초상화는 판매를 목적으로 한 게 아닌, 반 고흐의 연구 재료였습니다. 이러한 이유로 자화상 속 반 고흐는 제각기 큰 차이를 보입니다. 몇몇 초상화는 네덜란드에서 가져온 캔버스의 뒷면에 그리기도 했는데, 가난한 고흐가 모든 재료를 재활용하며 연습을 위해 자화상을 그렸음을 방증하는 증거가 되었습니다. 또한, 밝고 탁하지 않은 색을 이용한 채색 기법으로 자신이 현대적인 예술가임을 드러냈습니다.

COLOR

201 Lemon yellow	**228** Grass green	**249** Silver grey
202 Yellow	**230** Dark green	**252** Golden ochre
204 Golden yellow	**232** Moss green	**253** Burnt orange
205 Orange	**236** Brown	**254** Grey pink
206 Flame red	**237** Russet	**255** Light mauve
207 Vermilion	**240** Salmon	**265** Ice blue
209 Carmine	**243** Pale yellow	**279** Millennial pink (120색)
219 Prussian blue	**244** White	**302** Willow green (120색)
220 Sapphire	**246** Grey	**310** Caramel (120색)
227 Yellow green	**248** Black	**316** Pastel grey (120색)

모자

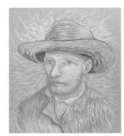

필요한 오일 파스텔 ...

201 , **202** , **204** , **205** , **207** , **228** , **232** , **237** , **252** , **254** , **302**

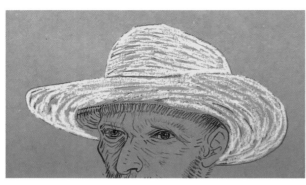
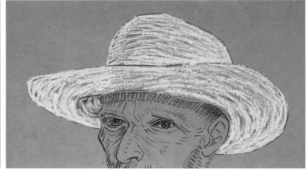

1. **202** 번으로 모자를 채색합니다. 촘촘하게 채색하는 게 아니라, 듬성듬성 선 느낌으로 모자의 결에 맞춰 채색합니다. 그 위에 **204** 번을 앞서 칠한 부분과 겹치게 칠하거나 빈 곳을 채우면서 채색합니다.

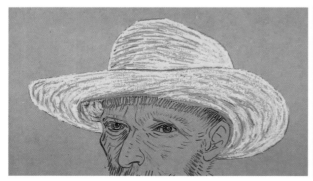
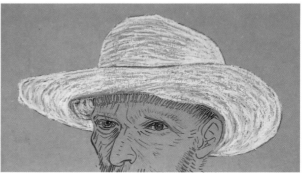

2. **228** 번으로 초록색 느낌을 추가합니다. **228** 번으로 칠했던 부분과 **202** 번으로 칠했던 부분 사이를 **302** 번으로 톡톡 두드려서 자연스럽게 색깔이 연결되도록 합니다.

3. **205**번과 **201**번을 사용해서 모자 윗부분에 밝은 부분을 만들어 줍니다.

 ※ **201**번은 형광 느낌이 강해서 다른 색들에 비해 색깔이 잘 칠해지지 않는다는 느낌이 들 수 있습니다.

4. 밀짚모자 특성상 중간중간 어두운 느낌을 내기 위해 **232**번을 약간 추가하고, **254**번과 **205**번도 듬성듬성 추가합니다. 크라프트지와 비슷한 컬러인 **252**번으로 모자의 테두리 부분을 살짝 그려서 크라프트지 느낌을 좀 더 살립니다. 테두리가 지저분하게 그려졌다면 정돈을 해 줍니다.

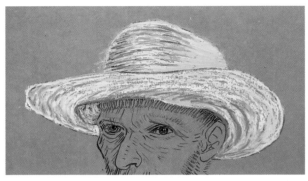 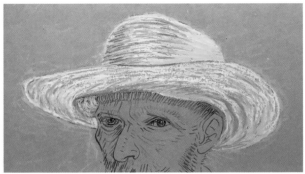

5. **232**번으로 음영을 살짝 추가합니다. 모자에 사용하였던 색들을 번갈아 사용하면서 부족한 부분은 조금 더 채색해 줍니다. **252**번으로 바탕에 낙서하듯이 선을 추가하면 모자 주변에 튀어나온 선들을 자연스럽게 수정할 수 있습니다.

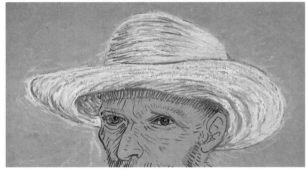 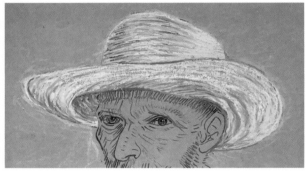

6. 모자 안쪽 어두운 부분을 **237**번을 이용해 아래에서 위로 채워 주고, 붉은 느낌을 추가하기 위해서 **207**번을 아래쪽에만 덧칠합니다. 앞서 사용하였던 색들을 전체적으로 사용해서 모자 모양을 다듬어 줍니다.

얼굴

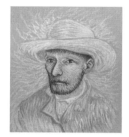

필요한 오일 파스텔 ⋯⋯⋯⋯⋯⋯⋯⋯⋯⋯⋯⋯⋯⋯⋯⋯⋯⋯⋯⋯⋯⋯⋯⋯⋯⋯⋯⋯⋯⋯⋯⋯⋯⋯

202 , 205 , 206 , 207 , 209 , 219 , 220 , 227 , 228 , 230 , 236 , 240 , 243 , 244 , 248 , 252 , 265 , 279 , 302 , 310

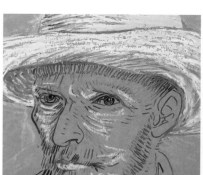
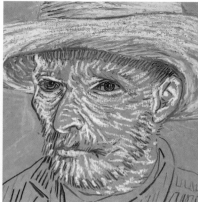
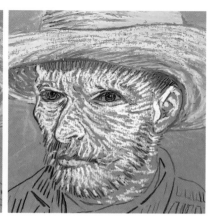

1. 스케치되어 있는 선의 방향을 참고하여 얼굴을 채색합니다. 240 번으로 얼굴의 어두운 부분을 채색한 후, 279 번과 243 번을 선 형태로 추가합니다.

2. 244 번으로 눈동자의 흰자와 반사광을 콕 찍어서 칠하고, 227 번으로 연둣빛 눈동자의 바탕을 만들어 줍니다. 230 번으로 눈동자의 테두리를 그리고 동공을 248 번으로 채색합니다. 칠하다 보면 앞서 채색한 흰자와 반사광이 옅어질 수 있습니다. 그럴 때는 색연필로 자연스럽게 다듬어 줍니다. 흰색 오일파스텔을 한 번 더 추가하여도 좋습니다.

 ※ 오일파스텔로 눈동자를 그리는 게 너무 어렵다면 색연필로 그려도 됩니다.

3. 220 번으로 눈동자 위쪽에 진한 음영을 넣고, 265 번으로 흰자에 음영을 살짝 추가한 후 색연필로 모양을 다듬어 줍니다. 206 번으로 눈물샘과 눈 주변을 그려 줍니다.

 ※ 공간이 좁은 부분은 색연필을 사용하면 좋습니다.

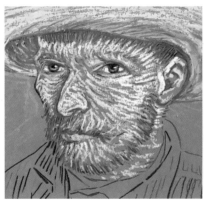 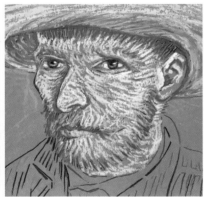 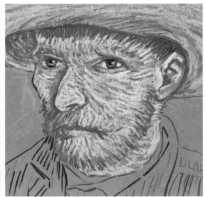

4. **310**번으로 얼굴의 가장자리와 턱수염 등 어두운 부분을 추가한 다음, **202**번을 추가합니다. **207**번을 얼굴 가장자리 어두운 부분에 추가로 채색하고, **209**번으로 입술 위에 좀 더 어두운 느낌을 만들어 줍니다.

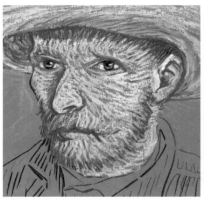 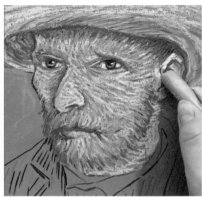 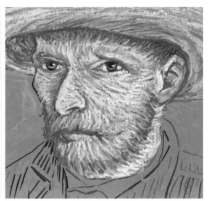

5. 빨간색의 보색인 **228**번 초록색을 얼굴 가장자리에 추가하고, **227**번과 **302**번도 추가합니다. 보색을 사용하면 어두운 느낌이 추가됩니다. **252**번으로 전체적으로 정돈을 하고 **243**번으로 피부의 밝은 부분을 추가로 채색합니다.

 ※ 채색을 할 때는, 처음에 스케치되어 있던 그림을 참고하여 결의 방향에 맞춰 채색하도록 합니다.

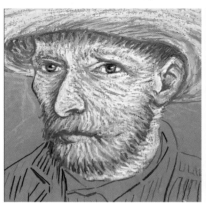 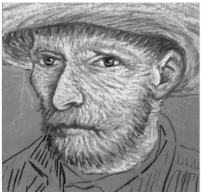 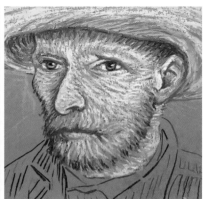

6. **236**번으로 얼굴 가장자리에 음영을 넣고, **205**번과 **206**번을 사용해 눈썹과 턱수염 부분을 다듬어 줍니다. 더 진한 음영이 필요한 부분에 인디고 컬러인 **219**번을 점선 형태로 통통통 두드리듯이 채색합니다. 그림을 보면서 부족한 부분은 앞서 사용한 색들을 추가로 사용하여 완성합니다.

옷+바탕+마무리

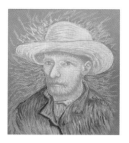

필요한 오일 파스텔 ·······

201 , 202 , 219 , 220 , 228 , 237 , 244 , 246 , 249 , 252 , 253 , 254 , 255 , 265 , 316

 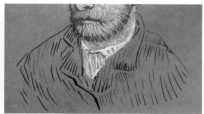

1. 244 번으로 옷의 칼라 부분을 듬성듬성 그리고 그 위에 316 번과 246 번도 듬성듬성 추가합니다.

　※ 316 번은 120색 세트에 있는 색으로, 120색 세트를 사용하지 않는다면 낱색으로 따로 구매할 수 있습니다.

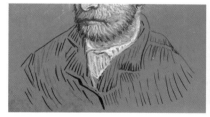 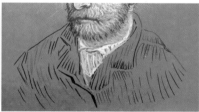 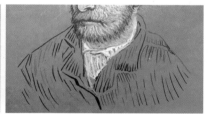

2. 265 번으로 칼라 부분을 덧칠하고. 202 번으로 목 부분을 채웁니다. 252 번과 237 번으로 턱수염을 조금 더 채색합니다.

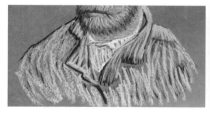 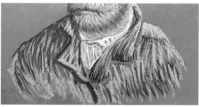 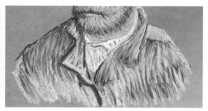

3. 밑그림을 참고하여 219 번으로 옷의 어두운 부분을 먼저 그리고 265 번을 채워 줍니다. 220 번과 255 번을 겹겹이 쌓습니다.

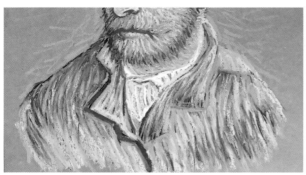

4. 옷에 252번을 추가합니다. 아래쪽의 푸른색과 노란색이 섞이면서 연둣빛 느낌으로 채색이 됩니다. 바탕은 252번을 사용해서 낙서하는 느낌으로 지그재그로 채색합니다. 그다음, 228번으로 초록색을 넣어 줍니다.

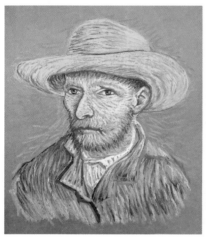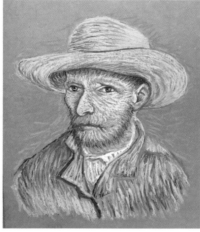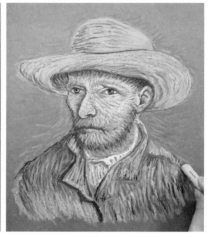

5. 253번으로 옷의 가장자리 부분을 채색합니다. 반 고흐하면 떠오르는 형광 노랑 느낌인 201번을 옷에 두텁게 올려 줍니다. 손에 힘을 주면서 오일파스텔을 돌리면 두텁게 올릴 수 있습니다. 202번도 살짝 추가합니다.

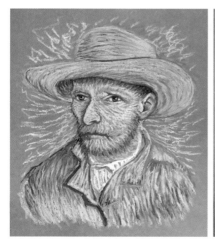

6. 바탕에 249번, 265번, 254번, 252번을 차례로 채웁니다. 너무 어두워진 얼굴은 244번으로 밝혀 줍니다. 밑색을 많이 깔아 둔 상태라, 완전 흰색으로 채색되지 않고 밝기만 살짝 조절되는 것을 느낄 수 있습니다. 앞서 사용한 색들을 사용하여 전체적으로 다듬어 완성합니다.

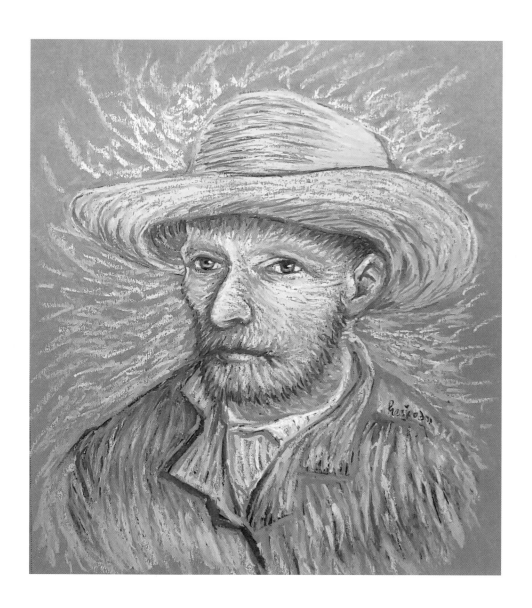

Van Gogh's Chair

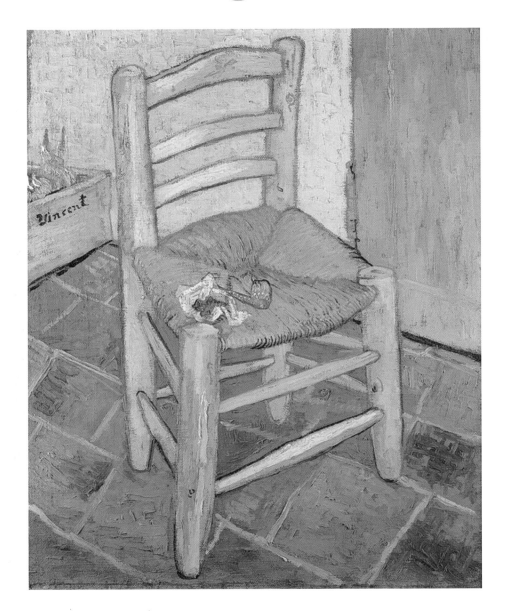

VINCENT VAN GOGH

National Gallery

1888 Oil on canvas 91.8×73cm
National Gallery, London

반 고흐의 의자 & 폴 고갱의 의자

▲ 두 의자에 얽힌 이야기

▲ 풀배속+이야기

빈센트 반 고흐가 그린 의자 두 점을 그려 보겠습니다.

노란 의자는 반 고흐의 의자이고, 붉은색 의자는 고갱의 의자로 알려져 있습니다. 고갱의 의자는 고흐가 함께 작업하는 동안 고갱(Paul Gauguin)이 썼던 의자를 초상화 대신 기념으로 그린 그림으로, 반 고흐의 의자를 왼쪽에, 고갱의 의자를 오른쪽에 두면 두 의자가 서로 마주보게 되는 구성입니다. 하지만 두 의자를 반대로 놓으면 서로 등지고 있는 듯합니다. 주인 없는 빈 의자이지만 배치만으로도 다양한 해석을 하게 되는, 반 고흐의 예술성을 엿볼 수 있는 부분입니다.

반 고흐의 의자는 실용적이고 소박한 나무 의자로, 위에 파이프와 담배쌈지가 놓여 있습니다. 전체적으로 따뜻한 컬러감으로 반 고흐의 낭만적인 감성이 담겨 있습니다. 반면, 고갱의 의자는 팔걸이가 있는 멋진 암체어로, 그 위에 촛불과 책이 놓여 있는데 촛불은 계몽을, 책은 지식을 상징한다고 합니다. 자신은 감성이 앞서지만 고갱은 이성과 지성이 앞선다는 것을 표현한 것 같습니다. 고흐의 의자는 의자도 소박하지만 바닥도 타일 바닥인 반면, 고갱의 의자는 팔걸이가 있는 암체어에 바닥엔 양탄자가 깔려 있고 전체적으로 소품 하나하나 고급스럽습니다.

이 그림을 그릴 1888년 당시 고흐는 화가들의 공동체를 꿈꾸었습니다. 고흐는 고갱에게만 편지를 쓴 게 아니라 예술인 공동체를 꿈꾸며 다른 예술가들에게도 함께하자는 편지를 썼는데, 그 편지에 고갱이 낚인 것입니다. 고흐의 동생인 테오가 생활비를 대 주었기 때문에 늘 돈에 시달리던 고갱에게 공동생활은 나쁘지 않았을 겁니다.

COLOR – 반 고흐의 의자

201 Lemon yellow	**242** Olive yellow	**252** Golden ochre
205 Orange	**243** Pale yellow	**267** Olive light
206 Flame red	**244** White	**303** Mint (120색)
224 Turquoise green	**245** Light grey	**304** Lemon green (120색)
226 Jade green	**249** Silver grey	**305** Chartreuse green (120색)
233 Olive	**251** Dark yellow	**310** Caramel (120색)

COLOR – 폴 고갱의 의자

201 Lemon yellow	**236** Brown	**252** Golden ochre
202 Yellow	**237** Russet	**253** Burnt orange
208 Scarlet	**242** Olive yellow	**264** Light azure violet
209 Carmine	**243** Pale yellow	**266** Pale green
221 Cobalt blue	**245** Light grey	**269** Light moss green
229 Emerald green	**248** Black	**297** Dark turquoise (120색)
230 Dark green	**251** Dark yellow	

반 고흐의 의자

필요한 오일 파스텔 ·····
201 , 205 , 224 , 226 , 233 , 243 , 244 , 245 , 249 , 251 , 252 , 267 , 303 , 304 , 305 , 310

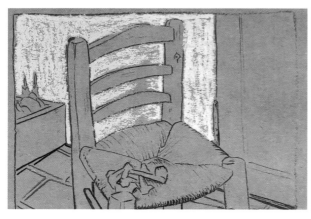
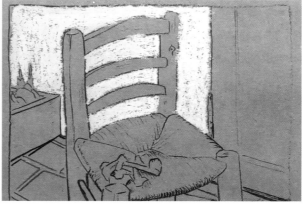

1. **249** 번으로 위쪽 벽의 밝은 부분부터 채색합니다. **303** 번으로 왼쪽을 채색하고, 연결되는 부분은 **249** 번으로 그러데이션이 되도록 손에 힘을 빼고 채색합니다.

 ※ 촘촘하게 채색되는 느낌이 아니라 크라프트지가 살짝 비칠 수 있게끔 손에 힘을 빼고 듬성듬성 채색합니다.

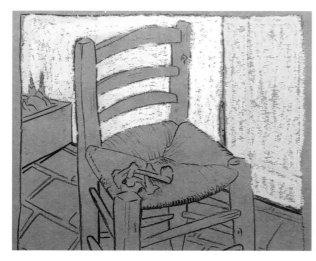
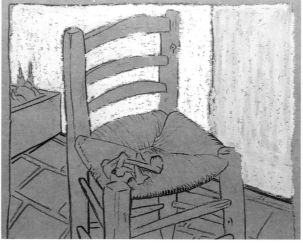

2. 오른쪽 문은 **303** 번으로 먼저 채색하고 **201** 번으로 노란색 라인을 그려 줍니다. 혼색이 되도록 **226** 번과 **303** 번을 번갈아 사용해 채색합니다. 프리즈마 색연필 PC1058 또는 진회색/검정색 색연필로 문의 라인을 그려 줍니다.

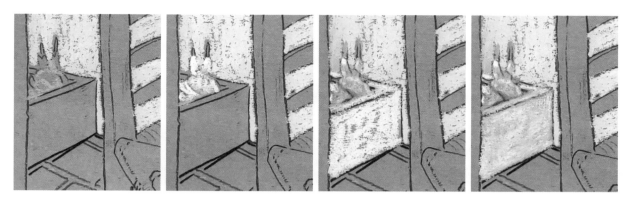

3. 뒤쪽 상자의 물건들을 채색해 줍니다. 양파는 ⬤205 번 > ⬤243 번으로 블렌딩 > ⬤244번으로 밝은 부분 채색 > ⬤310 번 > ⬤205 번 > ⬤267 번 > ⬤226 번 > ⬤303 번 순서로 칠하고, 앞서 사용한 색연필로 라인과 음영을 추가합니다. 박스는 ⬤243 번 > ⬤251 번으로 블렌딩 > ⬤252 번 순서로 채색한 후, 프리즈마 색연필 PC1028 또는 황토색 색연필로 빈티지한 느낌이 나도록 살짝 긁어 줍니다.

4. 앞에 박스를 채색할 때 사용하였던 방법을 참고하여 의자를 채색합니다. 의자와 바닥의 밝은 부분을 먼저 채색하고 점점 진한 색을 추가합니다. 중간중간 색연필로 긁어내기도 하고 문질러 블렌딩하기도 하면서 채색합니다.

　　※ **사용한 색:** ⬤243 , ⬤304 , ⬤251 , ⬤245 , ⬤201 , ⬤252 , ⬤310 , PC1058, PC1028

　　※ 채색하다 보면 스케치가 안 보일 수 있습니다. 그럴 땐 색연필로 스케치를 보완하며 채색합니다.

5. 담배 파이프는 ②52번 > **249**번 > ②44번 순서로 채색 후, PC1058 또는 PC1028 색연필로 라인을 정리합니다. 바닥 타일을
②52번 > **310**번 > ②33번 > ③05번 순서로 채색합니다. 앞서 사용한 색들을 번갈아 사용해 칠하고, 손으로 톡톡 두드려서 밀
착시켜 줍니다. **201**번으로 밝은 음영을 살짝 넣고 ②24번으로 의자 테두리를 그리면 완성입니다.

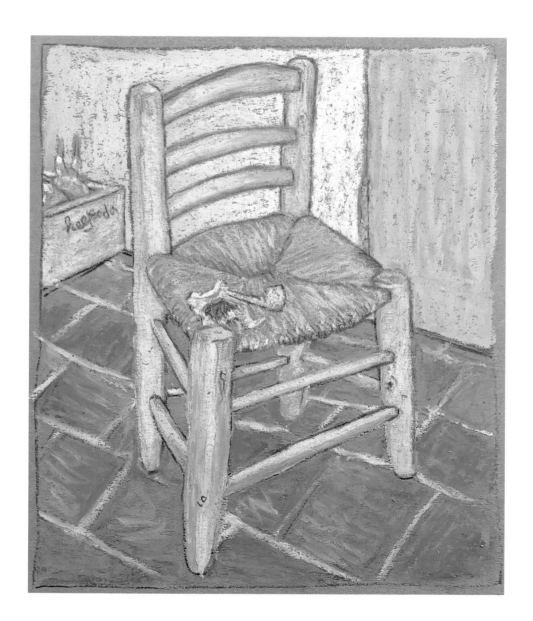

Paul Gauguin's Armchair

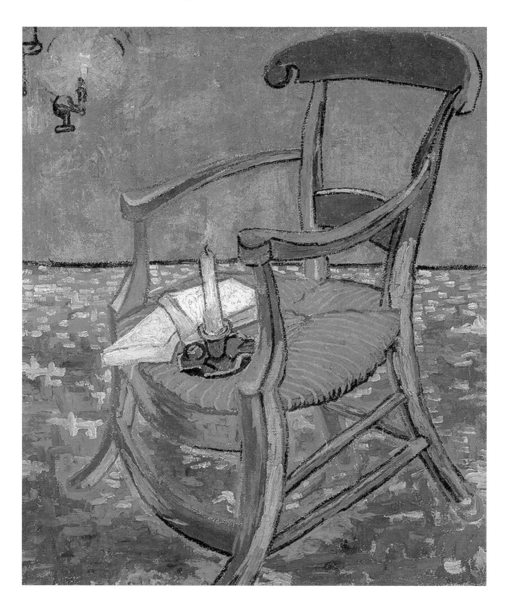

VINCENT VAN GOGH

Van Gogh Museum

1888 Oil on canvas 90.5×72.7cm

Van Gogh Museum, Amsterdam

폴 고갱의 의자

필요한 오일 파스텔 ··

201 , **202** , **208** , **209** , **221** , **229** , **230** , **236** , **237** , **242** , **243** , **245** , **248** , **251** , **252** , **253** , **264** , **266** , **269** , **297**

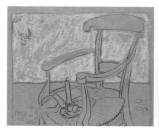 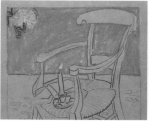 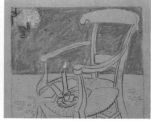 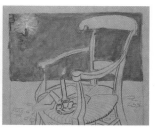

1. **251** 번으로 전등과 촛불을 채색하고 **201** 번으로 가운데 부분을 좀 더 밝혀 줍니다. **266** 번과 **269** 번을 벽면에 듬성듬성 채색하고 전등의 라인은 프리즈마 색연필 PC1058로 굵게 그립니다. 전등의 빛 부분에 **251** 번을 추가합니다. **229** 번으로 벽을 듬성듬성 채색한 후, 오일을 묻힌 면봉으로 부드럽게 펴 바르면서 중간중간 뭉친 부분을 그림에 흡수시킵니다. 좀 더 어두운 느낌을 주기 위해 **230** 번을 거친 느낌으로 채색합니다.

※ **266** , **269** , **229** 번을 한 가지 색으로 섞는 게 아니라, 세 가지 색이 모두 보이게 채색합니다.

※ 오일은 해바라기 오일이나 마사지 오일을 사용해도 됩니다.

※ 라인이 지워진 부분은 색연필로 추가해 줍니다.

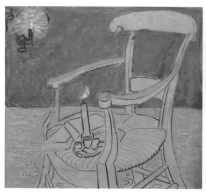 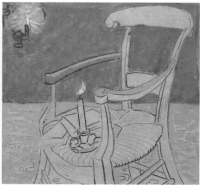 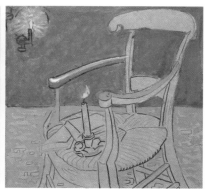

2. 바닥의 밝은 부분과 의자의 팔걸이를 **253** 번으로 채색합니다. 프리즈마 색연필 PC901로 테두리를 그린 후, 팔걸이의 어두운 부분을 **237** 번으로 칠합니다. 팔걸이의 밝은 부분은 **243** 번을 손에 힘을 주어 두껍게 올려 줍니다.

※ 바닥에 그려진 무늬는 무시하고 칠해도 되고, 무늬를 그대로 살려서 칠해도 됩니다.

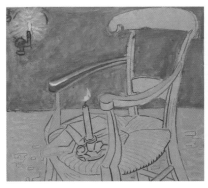 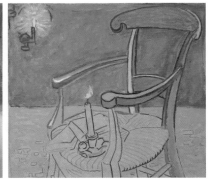

3. 221 번으로 의자의 라인을 그리되 튀어나오거나 두껍게 칠해진 부분은 앞서 사용한 색들로 라인을 정리해 줍니다. 209 번으로 붉은 느낌을 좀 더 추가하고 색연필로 라인을 정돈합니다. 264 번으로 팔걸이 아래쪽에 라인을 넣어 반사광 느낌을 추가합니다. 등받이와 남은 팔걸이도 동일하게 채색합니다.

※ 가는 선을 오일파스텔로 그리기 어렵다면 색연필로 그려도 좋습니다.

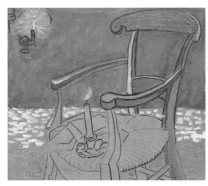 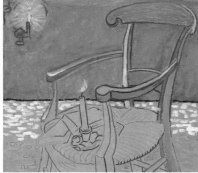 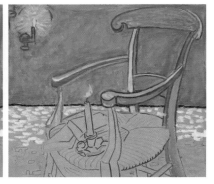

4. 바닥에 불빛이 아롱거리는 느낌을 주기 위해 243 번을 위쪽 바닥에 찍어 줍니다. 벽과 바닥의 경계는 248 번이나 검정색 색연필로 그어 줍니다. 앞서 칠해 둔 의자에 빛이 비치도록 243 번을 손에 힘을 빼고 살살 추가합니다.

 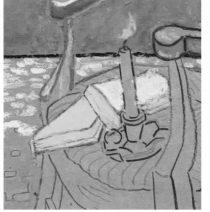

5. 책은 243 번, 202 번, 266 번, 242 번, 252 번을 사용하여 채색합니다. 프리즈마 색연필 PC901로 책의 라인을 만들어 줍니다.

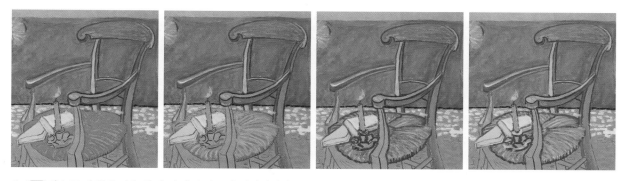

6. 269 번으로 방석의 결을 살려 가며 듬성듬성 채색합니다. 빈 곳에 242 번을 추가하고, 230 번으로 의자의 어두운 라인과 촛대의 라인을 그려 줍니다. 202 번으로 방석의 밝은 부분과 촛대를 그립니다.

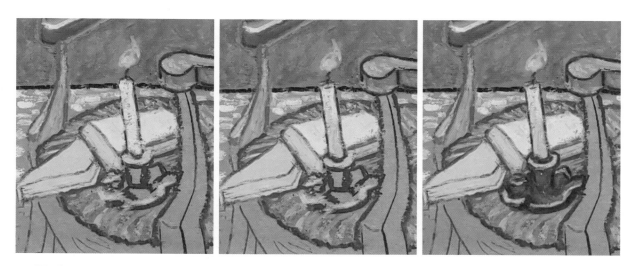

7. 245 번으로 초의 몸통을 채색하고 242 번으로 초의 아래쪽을 살짝 칠한 후, 색연필로 라인을 그립니다. 297 번으로 촛대를 채색하고 색연필로 라인을 그려 줍니다.

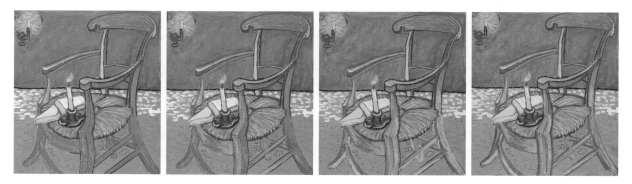

8. 의자의 다리는 237 번 > 252 번 > 264 번 > 221 번 순서로 채색합니다.

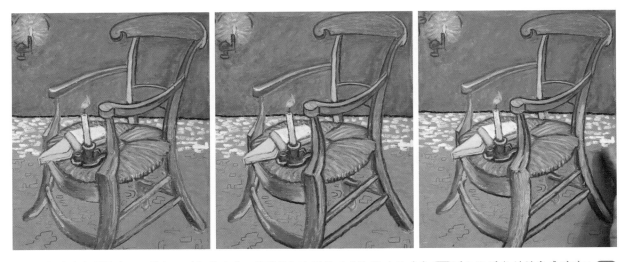

9. 의자 다리에 **209**번으로 붉은 느낌을 추가하고 **237**번으로 색의 경계를 풀어 줍니다. **242**번으로 밝은 부분을 추가하고 **221**번으로 푸른색을 추가합니다. 색연필로 라인을 그린 후 앞서 사용한 색들을 번갈아 쓰며 의자를 완성합니다.

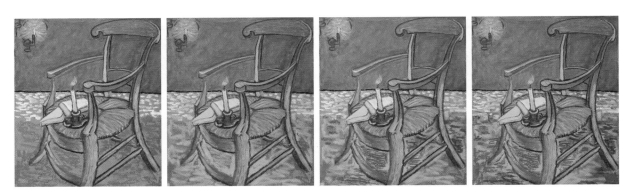

10. 바닥은 **237**번 > **242**번 > **229**번 > **209**번 순서로 색을 올립니다.

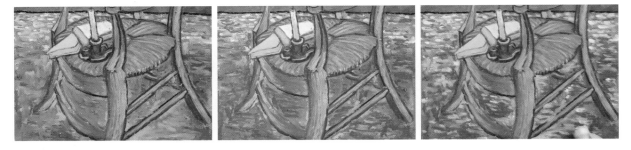

11. 앞서 칠했던 바닥 부분을 **252**번으로 색을 섞듯이 듬성듬성 무늬가 일정하지 않게 채색합니다. 이어서 **236**번 > **243**번(두텁게 올리기) > **251**번 > **208**번 > **266**번을 추가합니다.

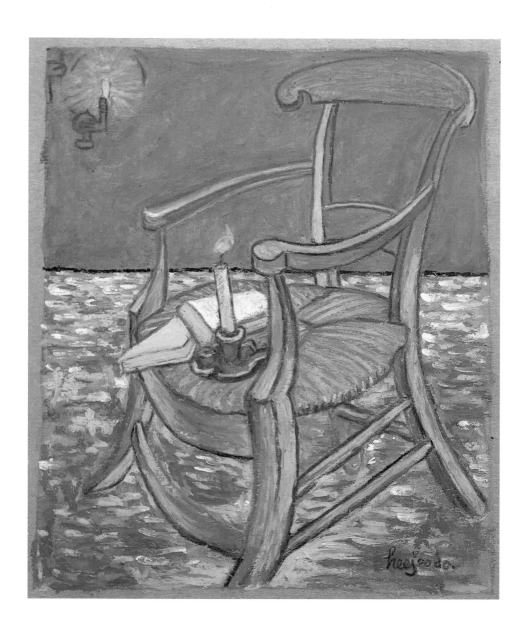

Bedroom in Arles

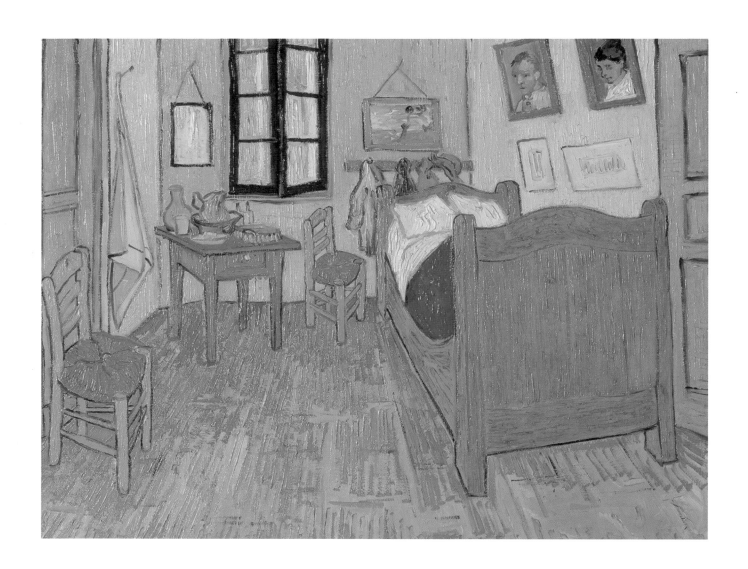

VINCENT VAN GOGH

Musee d'Orsay

1888 Oil on canvas 57.3×73.5cm

Musee d'Orsay, Paris

아름의 방

이번에 그릴 아름의 방은 총 3점이 존재하고 있습니다. 첫 번째 버전은 1888년 10월 중순 아를에서 그린 것입니다. 1888년 2월 테오와의 다툼 그리고 각박한 파리 생활에 지친 반 고흐는 이 시기 동안 그린 약 200여 점의 작품을 가지고 로트렉(Henri de Toulouse-Lautrec)의 추천에 따라 남프랑스 아를로 가게 됩니다. 아를에서 화가 공동체를 꿈꾸었던 반 고흐는 아는 화가 모두에게 편지를 보내서 화가 공동체를 만들자고 제안했지만, 제안에 응했던 사람은 폴 고갱이 유일했죠.

1888년 고갱을 기다리며 그리던 아를의 방에 관해 고갱에게 보낸 편지에 "색면은 평탄하지만 큰 터치로 듬뿍 칠했어. 벽은 옅은 보라색, 바닥은 바랜 듯한 거친 붉은 갈색, 의자와 침대는 크롬 옐로, 베개와 시트는 옅은 녹색이 비낀 레몬색, 담요는 피처럼 빨간색, 테이블은 오렌지, 세면대는 파랑, 창틀은 녹색이야. 나는 이것을 하나하나의 색으로 절대적인 휴식을 표현하려고 했어. 하얀 부분이라면 검은 틀로 둘러싸인 거울 면뿐이지."라고 썼습니다.

하지만 이후에 반 고흐가 생 레미 병원에 입원했을 때, 홍수로 인해 작업실에 방치되어 있던 최초의 작품 일부가 손상되었습니다. 이 최초의 작품은 현재 암스테르담의 반 고흐 미술관에 소장되어 있고, 이후 1889년 원본과 동일한 크기로 다시 제작한 두 번째 작품은 시카고 미술관에 보존되어 있습니다. 어머니와 여동생을 위해 그린 세 번째 작품은 오르세 미술관에 소장되어 있는데, 마지막에 그린 작품만 진품으로 인정받고 있습니다.

저희가 그릴 그림은 진품으로 인정받고 있는 세 번째 작품입니다. 반 고흐는 총 세 점으로 제작한 이 그림을 자신의 주요 작품 중 하나라고 생각했습니다. 이 세 점의 작품은 문, 창문, 의자, 침대 등 구도와 구성이 모두 동일하지만, 오른쪽 벽에 걸린 그림들로 구별이 가능합니다.

COLOR

203 Orangish yellow	230 Dark green	247 Dark grey
206 Flame red	233 Olive	248 Black
207 Vermilion	235 Raw umber	249 Silver grey
208 Scarlet	236 Brown	251 Dark yellow
209 Carmine	237 Russet	253 Burnt orange
217 Sky blue	238 Ochre	254 Grey pink
219 Prussian blue	240 Salmon	256 Deep salmon
221 Cobalt blue	242 Olive yellow	263 Medium azure violet
224 Turquoise green	243 Pale yellow	264 Light azure violet
225 Lime green	244 White	265 Ice blue
227 Yellow green	245 Light Grey	
228 Grass green	246 Grey	

※ 244번으로 밝은 영역과 파스텔 색감이 올라갈 부분을 미리 채색해 둡니다.

왼쪽 문

필요한 오일 파스텔 ..

 219 , **225** , **243** , **244** , **245** , **247** , **251** , **265**

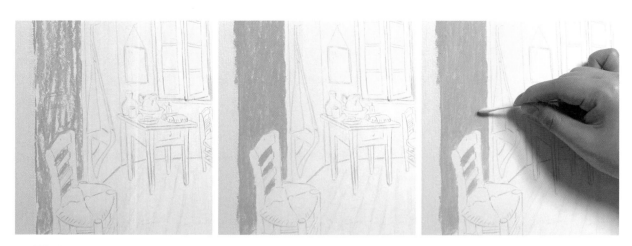

1. **245** 번을 손에 힘을 뺀 상태로 러프하게 채색 후 그 위에 **265** 번을 추가합니다. 빡빡하게 칠하는 느낌이 아니라 아래에 채색한 **245** 번이 듬성듬성 보이도록 채색합니다. 희끗희끗한 부분은 면봉으로 문질러서 메꿉니다. 색을 섞는 느낌이 아니라 희끗한 부분만 없어지도록 해 줍니다.

2. **219** 번으로 문의 테두리를 얇게 그리고, **243** 번과 **251** 번으로 문과 벽의 경계를 그립니다. **245** 번, **244** 번, 면봉을 이용하여 문 옆의 벽을 채색한 후에 **219** 번으로 문과 벽의 경계를 그립니다. 문틈은 **247** 번과 **225** 번으로 채우고 면봉으로 정리합니다.

 ※ 오일파스텔로 라인을 얇게 그리는 게 어렵다면 색연필로 그려도 됩니다.

 ※ 오일파스텔로 원하는 부분만 깔끔하게 채색하는 것은 쉽지 않기 때문에, 선 밖으로 튀어나갈 수도 있다는 마음으로 가볍게 채색해 줍니다.

 ※ 오른손잡이의 경우, 오일파스텔은 왼쪽 위에서부터 오른쪽 아래 방향으로 채색하는 걸 추천합니다.

수건

필요한 오일 파스텔 ···

203 , **243** , 244 254

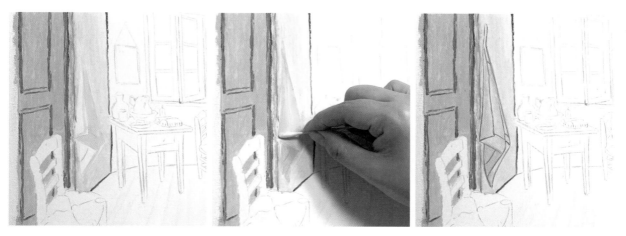

1. 수건의 밝은 면을 **243** 번으로, 어두운 면을 203 번으로 채색하고 면봉으로 정리합니다. 프리즈마 색연필 PC1092, PC1030, PC901, PC1095로 라인을 그립니다.

 ※ 채색하다 틀렸을 때는 면봉으로 틀린 부분을 긁어낸 후, 앞서 채색했던 색을 다시 칠하고 면봉으로 톡톡 두드려서 정리합니다.

 ※ 중간중간 생기는 똥은 다른 곳에 묻지 않도록 닦아 가며 그립니다.

2. 254 번으로 음영을 추가하고 그 위에 203 번으로 블렌딩하며 색을 부드럽게 섞은 후, 면봉으로 정리해 줍니다. 앞서 사용한 오일파스텔과 색연필로 정리합니다.

가운데 벽+거울+창문

필요한 오일 파스텔 ·······
219 , **224** , **225** , **227** , **230** , 243 , 245 , **246** , **247** , **248** , 249 , **265**

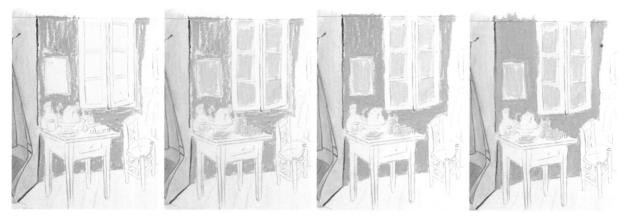

1. **245** 번으로 벽의 일부를 러프하게 채색합니다. 일부만 칠하는 이유는 창문과 테이블을 채색하다가 번질 수 있기 때문입니다. 하지만 한 번에 다 칠해도 상관은 없습니다. **243** 번으로 거울과 유리창, 테이블 위의 물건을 듬성듬성 채색합니다. 벽에 **265** 번을 추가하여 푸른 느낌을 더하고, 옆 벽면보다는 어두워지도록 **249** 번으로 블렌딩합니다.

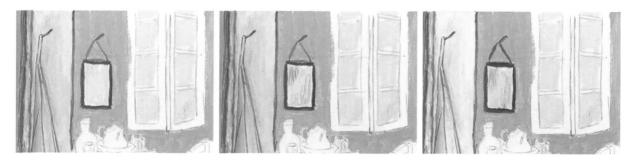

2. **247** 번과 **219** 번을 이용하여 거울의 테두리를 그립니다. **224** 번과 **245** 번으로 거울에 비친 느낌을 추가하고 **243** 번을 그 위에 세로로 왔다 갔다 하여 자연스럽게 정돈합니다. 거울의 테두리에 사용한 오일파스텔과 색연필을 사용하여 라인을 다듬어 줍니다.

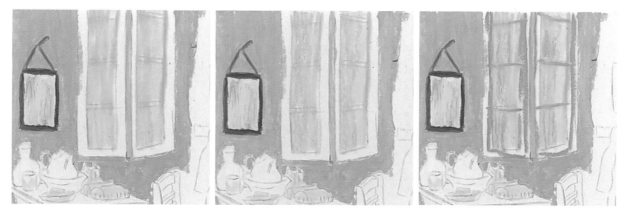

3. 창문의 안쪽은 225 번으로 위아래로 왔다 갔다 하며 채색하고, 열려 있는 틈새 부분도 같은 색으로 채웁니다. 249 번을 그 위에 한 번 더 듬성듬성하게 얹어 줍니다. 창문의 테두리를 227 번으로 러프하게 채색합니다.

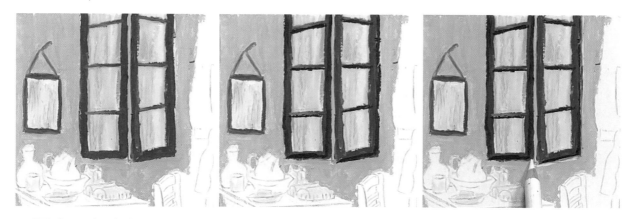

4. 230 번으로 창틀을 채색하고 248 번의 뾰족한 부분을 이용하여 음영을 넣어 줍니다. 흰색 색연필과 검정색 색연필을 이용하여 테두리를 전체적으로 정돈합니다. 색연필을 사용할 때는 하나의 선으로 그리는 게 아니라, 빈티지한 느낌이 나도록 선을 중간 중간 끊어 가면서 그려 줍니다.

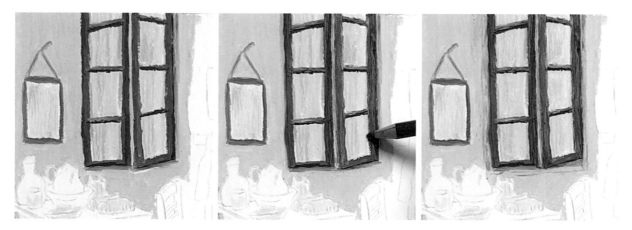

5. 246 번과 247 번으로 창틀의 아래쪽과 바깥쪽을 칠하고, 프리즈마 색연필 PC935로 창틀을 살짝 긁어내어 거친 질감을 만듭니다. 앞서 사용하였던 색들을 이용하여 마무리합니다.

테이블

필요한 오일 파스텔 ···
207 , 237 , 244 , 245 , 251 , 253 , 263 , 264 , 265

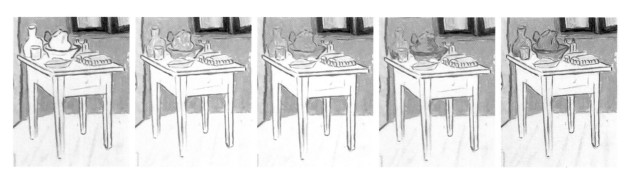

1. 프리즈마 색연필 PC901과 PC1095로 테이블 위의 물건과 테이블의 테두리를 그립니다. 245 번 > 265 번 > 263 번 > 264 번 > 244 번 순서로 물건들을 채색합니다. 프리즈마 색연필 PC901로 어두운 부분을 터치하여 선명하게 그려 줍니다.

　※ 색연필로 테두리를 그릴 때는 선이 약간 끊어지듯이 그려 줍니다.

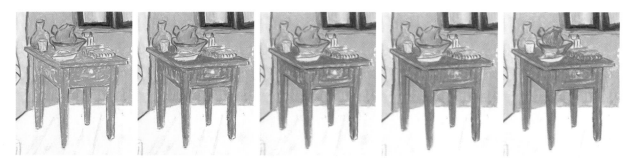

2. 테이블은 251 번 > 237 번 > 207 번 > 251 번 > 253 번 순서로 채색하고 면봉으로 정리합니다. 앞서 사용하였던 오일파스텔과 색연필로 다듬어 줍니다.

작은 의자

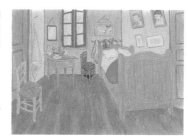

필요한 오일 파스텔 ···

233 , **243** , 251 , **253**

1. **243** 번 > 251 번 > **233** 번 > 프리즈마 색연필 PC1095로 라인 추가 > 251 번 > **253** 번 > **233** 번 > 흰색 색연필 + 검정색 색연필
 순서로 의자를 채색합니다.

 ※ 의자를 채색하기 전, 뒤쪽 벽면을 채워 줍니다.

가운데 벽 액자

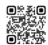

필요한 오일 파스텔

219 , 225 , 233 , 237 , 242 , 243 , 247 , 248 , 251 , 256

1. 251 번으로 액자 테두리를 채색하고 237 번으로 액자의 테두리 아래쪽에 음영을 넣습니다. 247 번으로 액자걸이를 그립니다. 256 번으로 듬성듬성 하늘의 윗부분을 채색하고 243 번으로 노을 느낌이 되도록 그러데이션을 만듭니다.

※ 액자를 채색하기 전, 뒤쪽 벽면을 채워 줍니다.

2. 잔디는 225 번 > 242 번 순서로, 나무는 237 번 > 219 번 > 233 번 순서로 채색합니다. 233 번으로 액자 안쪽의 테두리를 그리고 248 번으로 액자 바깥쪽에 음영을 추가한 후 색연필로 라인을 정리하여 마무리합니다.

옷걸이

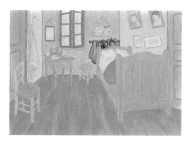

필요한 오일 파스텔

219, **221**, **237**, (244), **245**, **246**, **247**, **248**, **249**, **251**, **264**, **265**

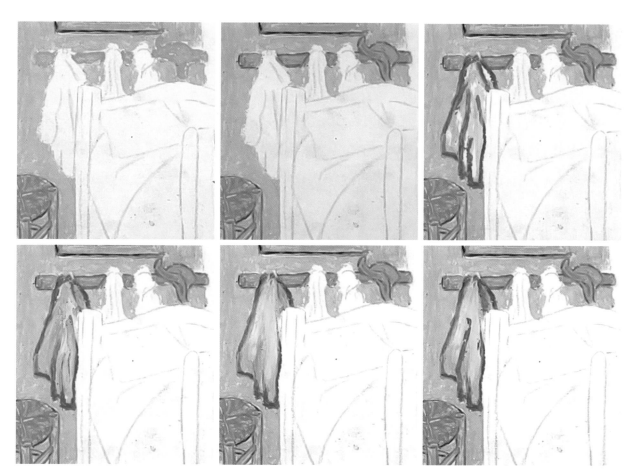

1. (251)번으로 옷걸이와 모자를 채색하고 **237**번으로 테두리와 음영을 추가한 후 프리즈마 색연필 PC1095로 디테일을 그려 줍니다. 왼쪽의 옷은 (244)번으로 미리 채색한 후에 **249**번 > **219**번 > **265**번으로 채색합니다. 색연필로 긁어내고 면봉으로 톡톡 두드리며 옷의 음영을 만들어 줍니다. 블렌딩하면서 지워진 부분은 앞서 사용한 색으로 다시 다듬어 줍니다.

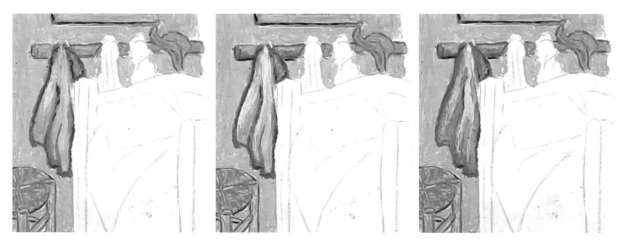

2. 앞서 사용한 오일파스텔, 색연필과 함께 **248**번과 **244**번을 소량 추가하여 옷에 음영을 더합니다. 검정색을 너무 많이 쓰면 까매 보일 수 있으므로 톡톡 두드리듯이 살짝만 추가합니다.

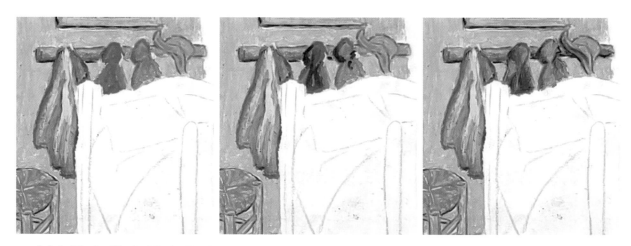

3. 이어서 **264**번, **221**번, **237**번, **246**번, **245**번, **247**번을 사용해 나머지 옷을 채색하고 **219**번과 **248**번으로 음영과 라인을 추가한 후 색연필로 정돈합니다.

액자

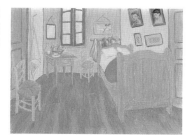

필요한 오일 파스텔 ·······

208 , 228 , 233 , 235 , 237 , 238 , 240 , 242 , 243 , 244 , 245 , 246 , 247 , 248 , 249 , 251 , 263

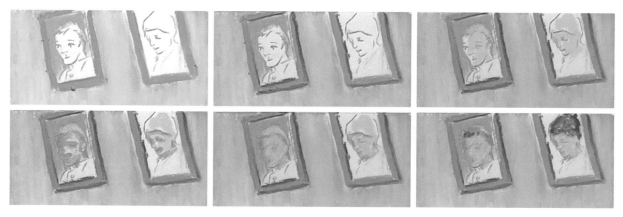

1. 앞서 벽면 채색에 사용한 색들로 오른쪽 벽면을 마저 채색합니다. 251 번으로 액자 테두리를 그리고 237 번으로 액자 테두리에 음영을 더합니다. 243 번으로 얼굴의 밑색을 깔아 줍니다. 240 번과 244 번으로 얼굴의 음영을 만들고 251 번, 237 번으로 머리카락을 채색합니다.

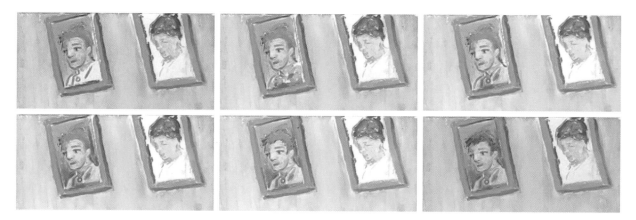

2. 왼쪽 액자부터 디테일하게 그려 줍니다. 먼저 채색하며 가려진 이목구비는 프리즈마 색연필 PC1092와 PC1095로 다시 한 번 그리고, 머리카락은 251 번으로 덧칠합니다. 246 번과 249 번으로 옷을 칠한 후, 흰색 색연필로 블렌딩하고 프리즈마 색연필 PC905로 단추와 옷의 라인을 그립니다. 액자의 배경은 263 번과 면봉을 이용해 블렌딩하고, 머리카락의 디테일은 프리즈마 색연필 PC1096, 237 번, 238 번, 233 번으로 그려 줍니다.

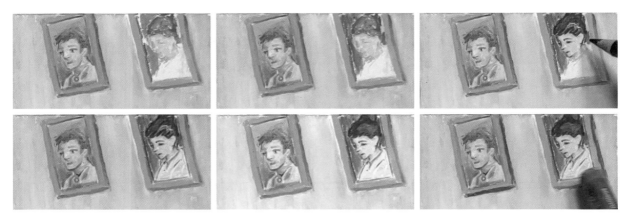

3. 242 번과 228 번으로 오른쪽 액자의 그림 배경을 채색합니다. 240 번과 244 번으로 옷을 채색하고 프리즈마 색연필 PC1092, PC935로 이목구비와 머리카락 라인, 옷 라인을 그립니다. 235 번과 238 번으로 머리카락을 조금 더 채색하고 247 번으로 액자의 바깥쪽에 그림자를 추가하여 입체감을 만듭니다.

4. 마지막으로 하단의 두 액자를 채색합니다. 먼저 243 번으로 액자의 안쪽을 채색하고 251 번으로 액자 테두리를 그려 줍니다. 247 번으로 액자 안의 그림 라인을 그린 후, 208 번을 액자 테두리에 추가하여 입체감을 표현합니다. 액자 안에 245 번과 243 번을 듬성듬성 스크래치 느낌으로 추가하여 완성합니다.

※ 섬세한 채색이 어려울 때는 색연필을 이용합니다.

큰 의자

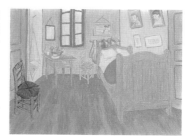

필요한 오일 파스텔 ···
233, **237**, **242**, 243, **247**, 251, **253**

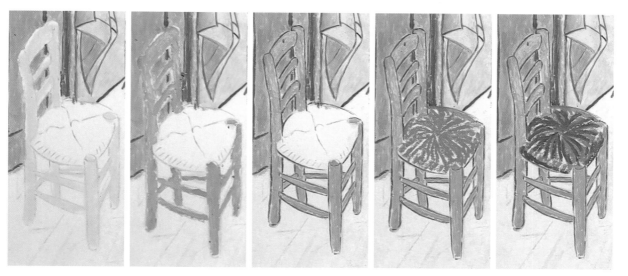

1. **243** 번으로 의자의 베이스 컬러를 채색하고 **251** 번을 추가합니다. 의자의 테두리를 프리즈마 색연필 PC1095로 그려 줍니다.
242 번으로 의자의 좌석을 가운데에서 바깥쪽으로 선을 동그랗게 둘러 그리고 **233** 번을 그 위에 듬성듬성 추가합니다.

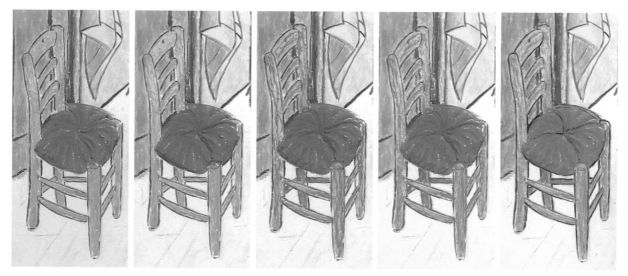

2. 그 위를 **242** 번으로 블렌딩합니다. **237** 번의 뾰쪽한 단면으로 방석의 라인을 그리고 **251** 번과 **253** 번도 추가합니다. 면봉으로
정돈한 뒤 검정색 색연필로 라인을 그려 마무리합니다.

053

침대

필요한 오일 파스텔 ·····································
203 , 206 , 207 , 208 , 209 , 243 , 244 , 251 , 253 , 254

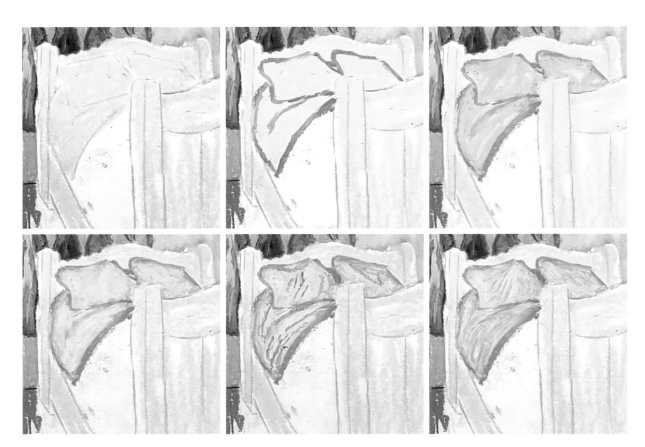

1. 본격적으로 침대를 채색하기 전에 베개와 이불 윗부분을 244 번으로 미리 채색하고, 243 번을 손에 힘을 빼고 듬성듬성 추가로 채색합니다. 침대의 원목 프레임도 같은 색으로 칠한 후 254 번으로 베개와 이불의 라인을 그립니다. 203 번으로 음영을 넣고 244 번을 추가합니다. 다시 254 번으로 주름을 그리고 그 위를 243 번으로 블렌딩합니다. 흰색 색연필로 긁어내기도 하고 살살 문질러서 블렌딩도 하며 다듬어 줍니다.

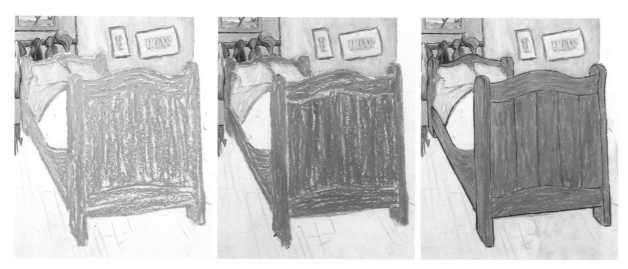

2. 251번으로 침대 프레임을 채색하되, 나뭇결의 방향을 최대한 살려 줍니다. 253번으로 덧칠하고, 앞서 가구 테두리를 그릴 때 사용한 프리즈마 색연필 PC1095로 침대에도 라인을 그립니다. 이때, 라인을 한 번에 그리기보다는 스케치하는 느낌으로 선을 끊어 가며 그려 줍니다. 부족한 부분은 앞서 사용한 색들을 사용하여 채우고, 검정색 색연필로 어두운 라인을 추가해 줍니다.

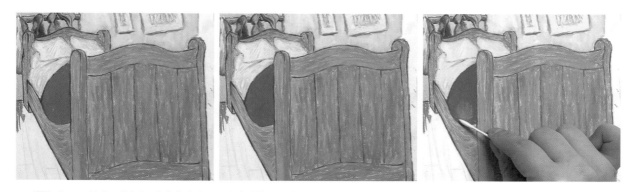

3. 208번으로 붉은 이불을 채색합니다. 그 위에 209번, 207번, 206번을 추가하고 앞서 사용한 색들을 함께 사용하여 붉은 이불을 완성합니다.

바닥

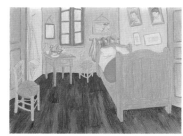

필요한 오일 파스텔 ·······················
 203 , **236** , 244 , 254

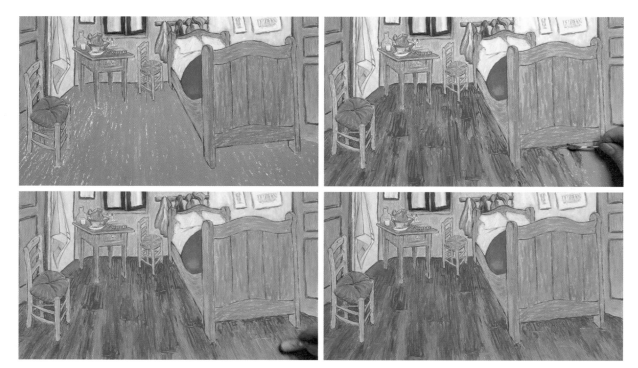

1. 왼쪽 문을 채색할 때와 같은 방법으로 오른쪽 문도 채색합니다. 244번으로 바닥의 밝은 부분을 듬성듬성 채색하고 그 위에 254번으로 바닥의 결을 따라 채색해 줍니다. 254번과 236번, 오일을 약간 섞어 색을 만들고 면봉으로 떠서 채색합니다. 그 위에 203번을 살짝만 추가해서 따뜻한 느낌을 넣습니다. 너무 어두워진 거 같다면 254번을 추가해 줍니다.

 ※ 마스킹테이프로 인해 생기는 경계 부분도 꼼꼼하게 채색합니다.

 ※ 붓이나 색연필을 함께 사용하면 좀 더 세밀한 표현이 가능합니다.

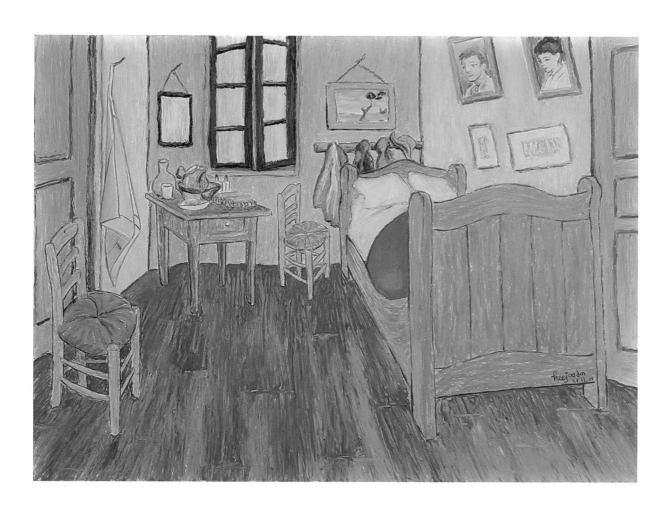

Wheat Field with Cypresses

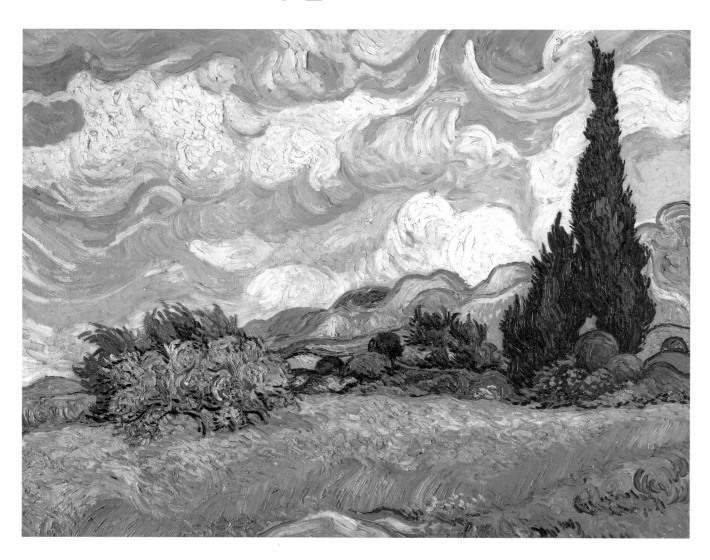

VINCENT VAN GOGH

Metropolitan Museum of Art

1889 Oil on canvax 73.2×93.4cm

Metropolitan Museum of Art, New York

삼나무가 있는 밀밭

이 작품은 사이프러스 나무가 있는 밀밭 또는 삼나무가 있는 밀밭으로 알려진, 1889년 7월에 그려진 그림입니다. 반 고흐는 아를의 노란 집에서 폴 고갱과의 불화로 자신의 귓불을 자르는 사태에 이르게 되면서 결국 고갱은 떠났고, 반 고흐는 생 레미 요양원에 입원을 하게 됩니다. 입원해 있는 동안에도 작품 활동을 열심히 하였는데 이번 작품이 그때 그린 그림 중 하나입니다.

1889년 7월 초, 반 고흐는 동생 테오에게 보낸 편지에서 그 해 6월에 시작한 삼나무 시리즈에 대해 언급하고 있습니다. "삼나무들이 항상 내 머릿속을 차지하고 있다."라고 말하며, 그의 걸작으로 알려진 해바라기처럼 삼나무를 시리즈로 만들고 싶어하는 의지를 강조했습니다. <삼나무가 있는 밀밭>은 여러 버전을 펜 드로잉과 함께 유화로 반복해 그려 총 3점이 존재하고 있습니다.

후기 인상주의 화가로 평가되는 반 고흐의 작품들을 보면 생명력이 느껴지는 표현력과 선명한 색채 그리고 물감을 두껍게 덧발라 표현하는 임파스토 기법으로 힘이 느껴지는 붓 터치가 특징입니다. 여러분도 오일파스텔을 두껍게 올려 반 고흐의 그림처럼 입체감이 느껴지도록 표현해 보길 바랍니다.

이 작품에서 삼나무는 햇빛이 가득한 황금빛 들판의 한쪽에서 불타오르는 불꽃 모양의 검은 수직 기둥으로 그려져 있습니다. 불안감이 느껴지는 왜곡된 형태와 바람을 담은 듯한 다채로운 붓 자국, 상반되는 채도와 보색의 대비는 당시 반 고흐의 불안한 심리 상태를 담은 것 같습니다. 또한 작품 해설자들은 반 고흐가 추구했던 우주적 진리와 종교적 영성을 자연 속에서 발견하고 구현하려 한 것으로 이해된다고 합니다. 말이 어렵죠? 저는 이 그림을 보면 바람이 불어오는 밀밭에 서 있는 기분이 들고, 손끝에 밀의 감촉이 느껴질 것만 같은 바람이 담긴 듯한 느낌이 좋아서 반 고흐의 그림 중 좋아하는 그림입니다.

COLOR

202 Yellow	233 Olive	263 Medium azure violet
207 Vermilion	237 Russet	264 Light azure violet
217 Sky blue	243 Pale yellow	265 Ice blue
219 Prussian blue	244 White	267 Olive light
224 Turquoise green	245 Light grey	268 Light emerald green
225 Lime green	248 Black	269 Light moss green
229 Emerald green	251 Dark yellow	
231 Malachite green	253 Burnt orange	

하늘

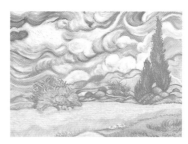

필요한 오일 파스텔
217 , 224 , 243 , 244 , 245 , 263 , 264 , 265 , 268

1. 왼쪽 위의 하늘부터 채색을 시작합니다. 243 번으로 햇빛을 먼저 채색하고, 244 번으로 아래쪽의 밝은 영역을 미리 칠해 줍니다. 264 번으로 구름을 점으로 듬성듬성 칠하고 244 번으로 블렌딩해서 구름이 바람에 흐르는 듯하게 표현합니다. 263 번으로 음영을 점선 형태로 아래에 추가합니다.

2. 268 번으로 구름 아래에 초록 부분을 채색하고 빈 곳에 217 번을 추가합니다. 263 번으로 라인을 넣고 244 번으로 희끗희끗한 공간을 메꿉니다.

3. 따뜻한 색감이 살짝 보이도록 243 번을 칠하고 244 번을 추가합니다. 그 위에 245 번을 점선 형태로 추가하여 음영을 만듭니다.

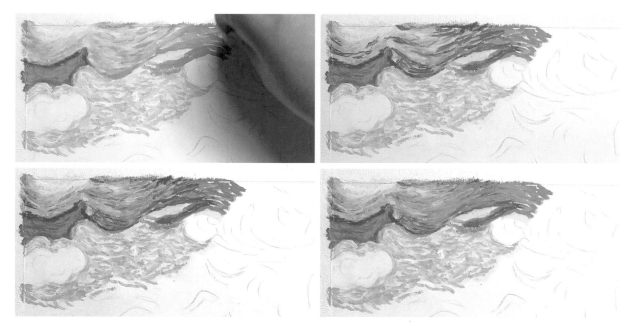

4. 위쪽 구름을 264번으로 칠하고 244번으로 듬성듬성 빈 곳을 메꿉니다. 진한 음영을 표현하기 위해 263번을 추가하고 그 위에 다시 244번으로 블렌딩하며 정돈해 줍니다. 265번도 듬성듬성 점선 형태로 채색합니다.

5. 245번으로 아래쪽 작은 구름에도 음영을 넣어 줍니다. 268번도 약간 추가하고 263번으로 라인을 그린 후 244번으로 블렌딩합니다. 필요에 따라 앞서 사용한 색을 추가로 채색합니다.

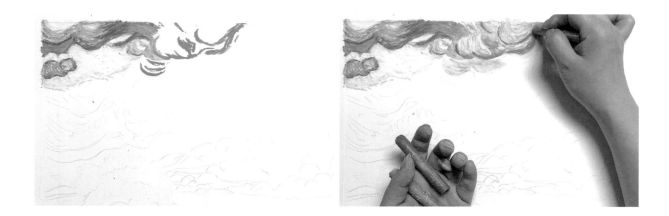

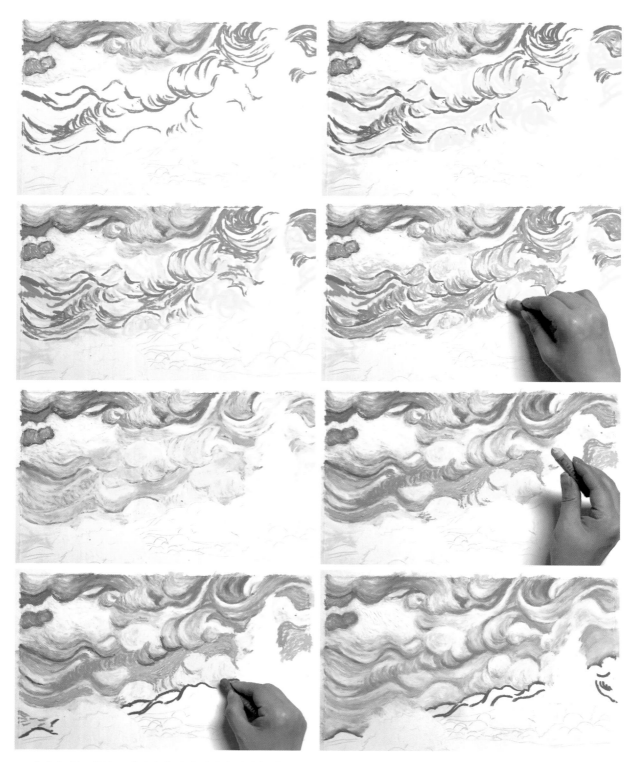

6. 나머지 하늘 부분도 완성본과 앞서 채색한 방법을 참고하여 채색합니다. 구름의 입체감은 ⑤④④번을 힘있게 눌러서 도톰하게
올린 후에, 흰색 색연필로 질감과 라인을 정돈하여 표현할 수 있습니다.

　　사용한 색 : ②②④ , **243** , ②④④ , **245** , **263** , **264** , **265** , **268**

가운데 언덕

필요한 오일 파스텔

 , , 244 , 245 , 263 , 264 , 265

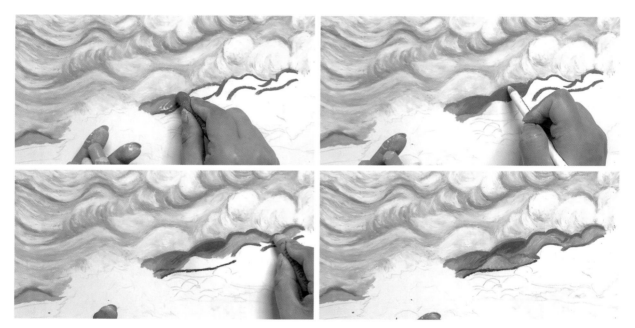

1. 하늘과 맞닿은 부분은 **264**번 > **265**번 > **217**번 > **263**번으로 채색합니다. 이때, 흰색 색연필로 라인을 정돈하며 그려 줍니다. 좀 더 어둡게 하기 위해 **219**번을 추가하고, **245**번으로 구름 안쪽을 채웁니다. 앞서 사용하였던 색들을 번갈아 가며 사용해 나머지도 채색합니다.

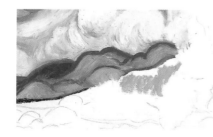 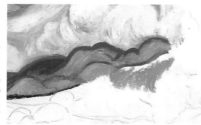

2. 이번엔 **265**번으로 밑색을 채색한 다음, **264**번 > **244**번 > **245**번 > **263**번 > **217**번 순서로 채색합니다. 앞서 사용하였던 색들을 번갈아 사용하여 나머지 구름을 그립니다.

왼쪽 나무

필요한 오일 파스텔

202 , 217 , 219 , 225 , 229 , 243 , 244 , 248 , 251 , 253 , 264 , 265 , 267 , 269

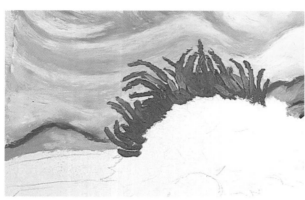
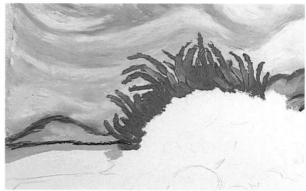

1. 하늘과 맞닿아 있는 왼쪽의 나무를 **269** 번으로 그리고 **202** 번으로 부분적으로 밝혀 줍니다. **202** 번으로 왼쪽의 노란 들판을
채색하고 뾰족한 단면의 **219** 번으로 라인을 그려 줍니다. 인디고 컬러의 색연필을 사용해도 무방합니다.

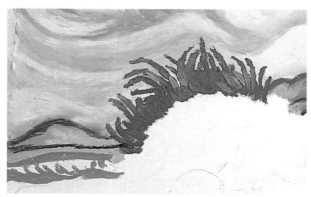
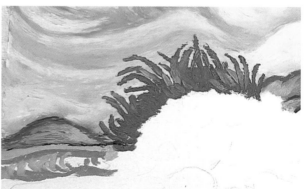

2. **217** 번으로 밑색을 살짝 깔고 **265** 번과 **264** 번으로 블렌딩합니다. 앞서 사용한 색들로 채색합니다.

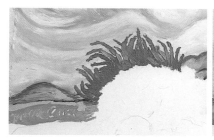 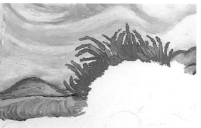 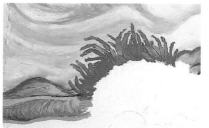

3. 그 위에 267 번을 듬성듬성 채색합니다. 229 번을 아래에서 위쪽으로 칠해 어두운 부분을 만들고, 225 번을 위에서 아래쪽으로 칠해 밝은 부분을 만들어 줍니다. 색연필로 라인을 정돈한 후 253 번으로 노란 들판의 경계를 그립니다. 앞서 사용한 색들을 사용하여 초록 들판을 완성합니다.

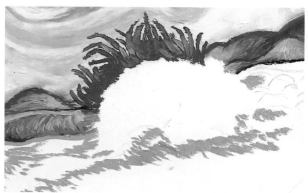

4. 253 번으로 황금 들판의 음영을 미리 그려 줍니다. 202 번을 듬성듬성 추가합니다.

5. 243 번으로 나무의 밝은 부분을 칠하고, 나무 사이로 보이는 황금 들판을 251 번으로 채색해 줍니다.

　　※ 스케치가 잘 안 보인다면 색연필로 스케치를 추가합니다.

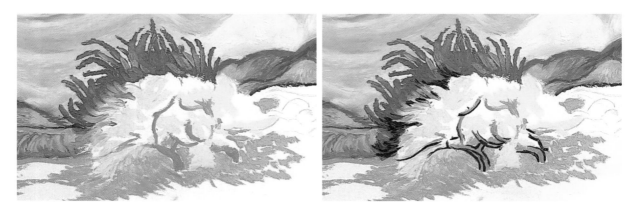

6. 나무의 기둥을 217 번으로 그리고, 검은색 색연필로 나무의 라인을 그립니다.

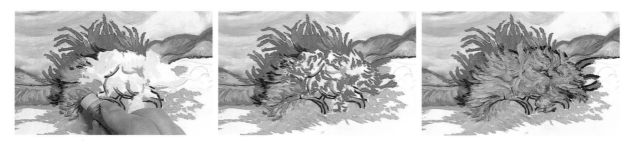

7. 269 번으로 나뭇잎을 그리고 248 번으로 음영을 조금 더 넣어 줍니다. 나무의 베이스 톤(주 컬러)은 267 번을 사용해 칠하고, 225 번과 269 번을 추가합니다. 앞서 사용한 색을 이용해 나무를 채웁니다.

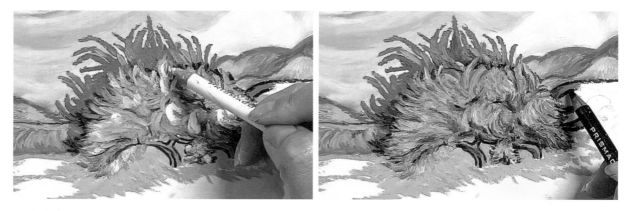

8. 244 번으로 나무의 밝은 부분을 강조하고 색연필로 라인을 정돈합니다. 앞서 사용한 색들을 이용하여 나무를 완성합니다.

오른쪽 언덕

필요한 오일 파스텔 ..
202, 225, 229, 231, 243, 244, 248, 264, 267, 269

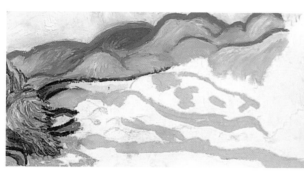

1. 중간에 밝은 언덕을 **243** 번으로 칠한 후에 **202** 번을 덧칠해서 언덕을 그립니다. 언덕을 그리기 전에 경계에 부족한 부분을 **264** 번을 이용해 조금 더 채워 줍니다.

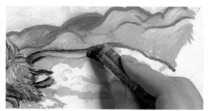

2. **269** 번과 **248** 번을 번갈아 사용하여 무덤같이 생긴 언덕을 그립니다. 경계에 부족한 부분은 **264** 번으로 채웁니다. **267** 번과 **243** 번으로 뒤쪽의 언덕을 채색합니다.

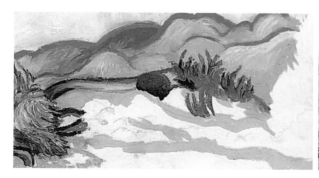
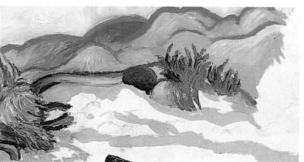

3. **269** 번으로 뒤쪽 풀숲을 그리고 아래쪽에 **248** 번으로 어둠을 살짝 추가합니다. **225** 번과 **267** 번으로 흰 부분을 채워 줍니다.

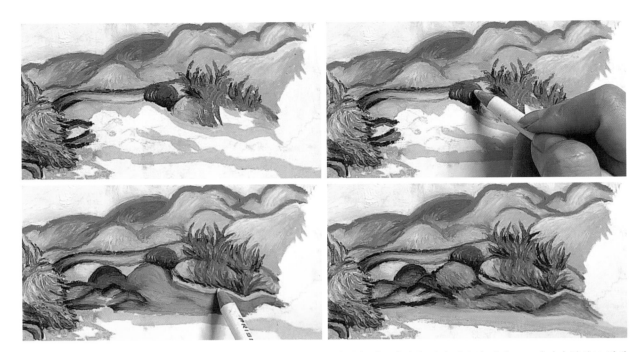

4. **202** 번으로 밝은 부분을 추가한 후, 색연필로 질감을 표현하고 라인을 정돈합니다. 앞서 사용한 색상으로 나머지 부분도 채색합니다.

사용한 색: **202** , **225** , **243** , **248** , **267** , **269**

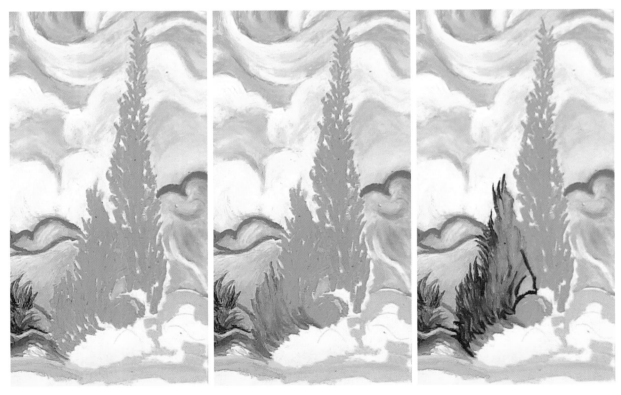

5. **267** 번으로 사이프러스 나무의 밑색을 채색합니다. 뾰족하게 채색하기 위해 날카로운 면을 이용합니다. **269** 번과 **248** 번을 번갈아 사용하며 음영을 추가합니다.

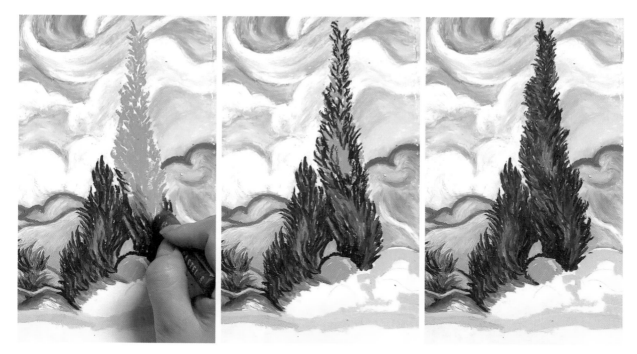

6. 앞서 사용한 색들과 함께 좀 더 푸른 느낌을 내기 위해서 **229**번을 추가합니다.

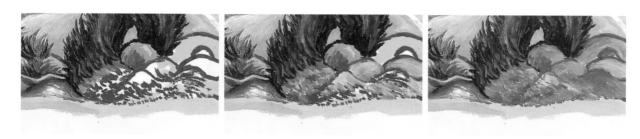

7. **231**번으로 언덕에 라인과 음영을 넣습니다. **225**번으로 밝은 부분을 칠하고 **269**번을 추가해서 음영을 좀 더 자연스럽게 다듬어 줍니다. **202**번으로 전체적으로 정돈하고 밝은 부분을 더 만들어 줍니다.

8. 좀 더 밝은 부분을 넣기 위해 **244**번을 추가하고 **248**번으로 언덕에 라인을 그립니다. 색연필로 질감을 표현하고 라인을 정돈합니다. 앞서 사용하였던 색들을 사용해 완성합니다.

밀밭&마무리

필요한 오일 파스텔 ·····
202 , **207** , **225** , **229** , **231** , **233** , **237** , 243 , (244) , **245** , **248** , **251** , **264** , **265** ,
267 , **269**

1. **243** 번으로 밀밭의 밝은 부분을 듬성듬성 칠하고 **202** 번도 추가합니다. 바람이 부는 듯한 느낌을 담아서 그려 줍니다. 벼가 서
 있는 듯한 느낌이 들도록 **251** 번을 지그재그 세로선으로 그립니다.

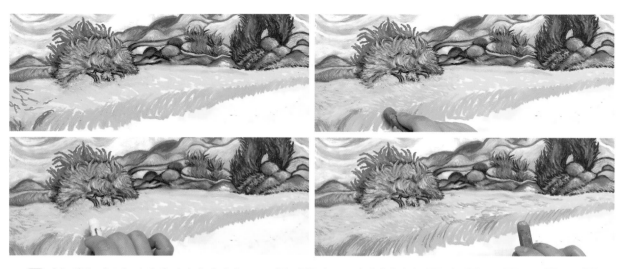

2. **233** 번을 왼쪽 어두운 부분에 약간만 추가하고 그 위를 **251** 번으로 블렌딩합니다. **202** 번, **243** 번, **251** 번, (244)번, **233** 번,
 237 번을 번갈아 사용하여 바람에 출렁이는 듯한 느낌이 들도록 선 형태로 채색합니다.

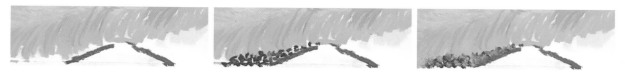

3. 앞쪽에 269번으로 라인을 그립니다. 233번으로 바닥에 점을 찍고 그 위에 202번으로 한 번 더 점을 찍어서 블렌딩합니다.

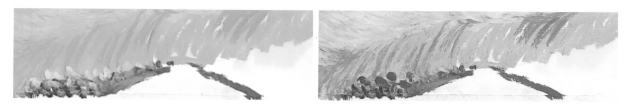

4. 꽃의 붉은색이 잘 보이도록 244번을 미리 찍고, 그 위에 202번을 추가해서 자연스럽게 만듭니다. 207번을 손에 힘을 주어서 두껍게 올리고 229번으로 꽃대를 그립니다. 앞서 사용한 색들로 주변 정리를 합니다.

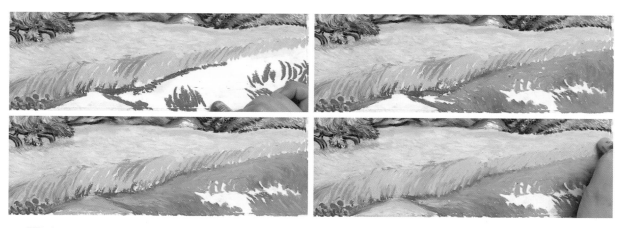

5. 233번으로 밀밭 경계에 음영을 넣고 269번으로 잔디의 진한 부분을 그립니다. 267번으로 잔디를 이어서 채색한 후 245번으로 부분적으로 블렌딩합니다. 251번과 244번으로 앞쪽의 밝은 부분을 채색하고 앞서 사용한 색들을 이용해서 황금 밀밭의 경계 부분도 정돈합니다.

6. 269번과 225번으로 잔디를 이어서 그립니다. 233번으로 흙길을 그리고 같은 색으로 잔디 위쪽에 어두운 부분도 살짝 넣은 뒤 251번으로 정돈합니다. 황금 밀밭도 조금 더 정돈하면서 추가로 그려 줍니다.

7. **231**번으로 잔디밭에 좀 더 진한 어둠을 넣고, **265**번을 두텁게 올려서 고인 물을 그립니다. **251**번으로 흙길을 블렌딩하고 밀밭 부분도 한 번 더 손봅니다. **229**번으로 풀을 그려 줍니다. **225**번과 **243**번을 추가로 채색하고 색연필로 지저분한 부분들을 정돈합니다.

8. 붉은 꽃을 그리기 전에 **243**번과 **244**번을 도톰하게 올린 후, **237**번을 톡톡 두드려 약간의 음영을 넣어 줍니다. **207**번으로 붉은 꽃을 도톰하게 올려 줍니다.

9. **264**번도 잔디밭 경계에 중간중간 톡톡 두드리듯이 넣고, **248**번으로 음영을 듬성듬성 넣습니다. 앞서 사용한 색과 색연필로 전체적으로 정돈해 줍니다.

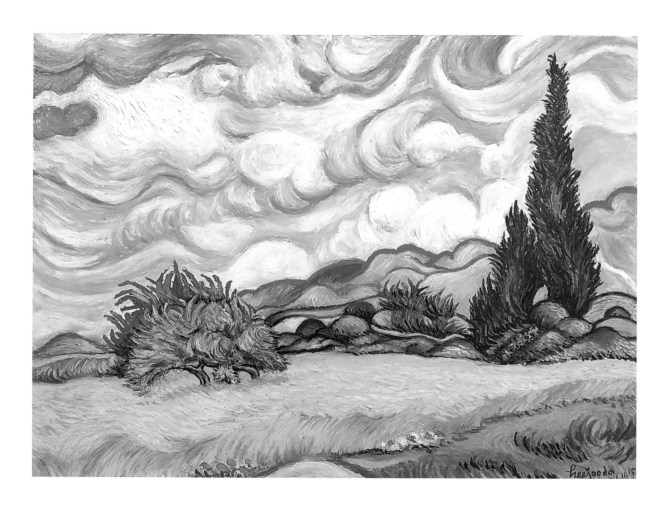

Piles of French Novels and a Glass with a Rose

(Romans Parisiens)

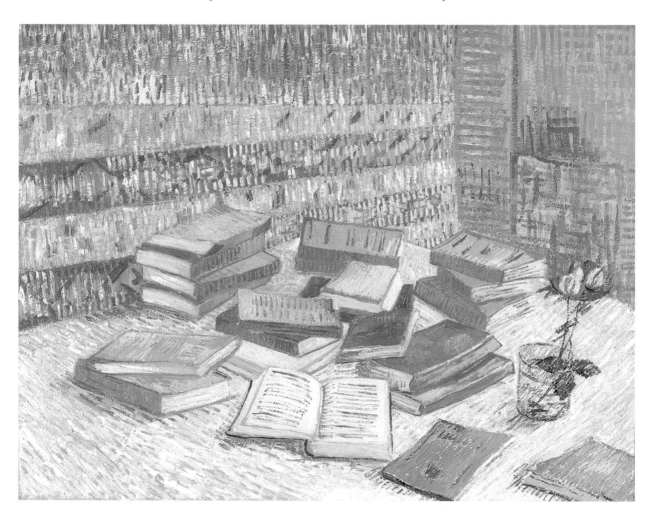

VINCENT VAN GOGH

Private collection

1887 Oil on canvas 73×93cm
Private collection

프랑스 소설과 장미가 있는 정물

고흐는 가족들에게 수시로 편지를 썼습니다. 알려진 것만 800통이고 사라진 편지까지 합하면 2,000통가량이라고 합니다. 외롭고 가난했던 반 고흐는 시간을 함께 보낼 친구나 애인이 없었고 혼자 있는 시간이 많았으니, 편지 쓰는 게 낙이었을지도 모르겠습니다.

또한, 반 고흐는 애독가이자 다독가로 알려질 만큼 책을 많이 읽었습니다. 그가 안톤 반 라파이트(Anthon van Rappard)에게 보낸 편지를 보면 "너의 작업실에서 빅토르 위고(Victor Hugo)와 에밀 졸라(Emile Zola), 찰스 디킨스(Charles Dickens)의 소설을 볼 수 있어 참 좋았어. 너에게 프랑스 혁명이 주제인 에르크만 샤트리앙(Erckmann-Chatrian)의 농민의 역사를 권하고 싶어. 이런 종류의 책을 좋아하지 않고 어떻게 인물 화가가 되려 하는지 이해하기가 어려워. 인물 화가의 작업실에서 소설을 찾아볼 수 없을 때에는 공허함마저 느껴져. 나는 화가가 그림을 그리는 일 이외에 다른 것을 할 수도 없고 해서도 안 된다는 생각은 인정하지 않아. 실제로 많은 사람들이 책을 읽거나 비슷한 종류의 무엇인가를 하는 것을 시간 낭비로 여기지만, 작업에 방해받거나 그림 그리는 시간을 빼앗는 것이 아니지. 오히려 더 잘 그리고 더 많이 그릴 수 있게 한다고 생각해."라고 했습니다.

그림 속 테이블 위에 가득 쌓아 둔 노란 표지의 책들은 모두 에밀 졸라, 기 드 모파상(Guy de Maupassant), 공쿠르 형제(Edmond de Goncourt, Jules de Goncourt) 등 당대 자연주의 문학을 이끌던 혁신적인 작가들의 소설입니다. 공교롭게도 당시 소설 표지는 반 고흐가 가장 즐겨 쓰던 노란색이었는데, 19세기 말 유럽에서 '노란 책'은 날카로운 눈으로 냉정한 세상의 이모저모를 그대로 옮겼던 프랑스 소설의 대명사였죠.

책은 반 고흐가 그린 정물화에서 많이 등장하는 요소입니다. 아마도 가난했던 그에게 책은 친구이자 그림을 그리게 하는 원동력이지 않았을까 추측됩니다.

COLOR

201 Lemon yellow	236 Brown	254 Grey pink
202 Yellow	237 Russet	255 Light mauve
203 Orangish yellow	243 Pale yellow	256 Deep salmon
208 Scarlet	244 White	263 Medium azure violet
218 Ultramarine blue	245 Light grey	264 Light azure violet
225 Lime green	249 Silver grey	265 Ice blue
228 Grass green	250 Pale ochre	266 Pale green
229 Emerald green	251 Dark yellow	269 Light moss green
234 Olive brown	252 Golden ochre	
235 Raw umber	253 Burnt orange	

왼쪽 벽

필요한 오일 파스텔 ···

 203 , 208 , 225 , 228 , 229 , 237 , 244 , 250 , 252 , 265 , 266

1. 203 번으로 왼쪽 상단의 배경부터 채색합니다. 244 번, 208 번, 229 번을 그 위에 같은 방식으로 듬성듬성 추가합니다. 229 번은 208 번을 칠한 부분을 피해서 채색합니다. 그 위에 252 번을 지그재그 세로선으로 추가합니다.

※ 전체를 채색하는 게 아닌 빈 곳이 살짝 보이게 채색합니다.

※ 점선 형태로 톡톡 두드려 가며 채색합니다.

2. 그 위에 244 번을 전체적으로 추가합니다. 손의 강약을 이용해서 두텁게 올라가는 부분과 부드럽게 블렌딩되는 부분을 적절히 섞어 가며 채색하고, 채색한 후에는 면봉으로 전체적으로 모양을 다듬어 줍니다. 이때 색이 섞이는 느낌이 아닌 정돈되는 느낌으로만 문지릅니다. 너무 밝게 채색되었다면 203 번을 살짝 추가해 따뜻한 느낌을 담습니다.

3. 바로 아래에 203 번으로 채색하고 그 위에 225 번을 추가합니다.

4. ②③⑦번의 넓은 면을 이용해 두꺼운 선을 한 번에 그리되 왼쪽에서 오른쪽으로 갈수록 간격이 촘촘해지도록 선을 긋습니다. 그 위에 ②④④번을 세로선으로 듬성듬성 추가합니다. 채색할 때마다 오일파스텔을 닦으면서 채색해야 ②③⑦번이 다른 곳에 옮겨 묻지 않습니다. 앞서 채색한 위쪽에도 ②④④번을 추가해서 아래쪽과 연결되도록 만들어 줍니다.

5. 손에 힘을 뺀 상태로 ②⑤②번을 쥐고 경계 부분에 점선을 그립니다. 아래쪽에도 ②⓪③번을 이용해 같은 방식으로 채색합니다.

6. ②③⑦번으로 다이아몬드 모양의 패턴을 그립니다. 이때 오른쪽으로 갈수록 작아지게 그리고, 오른쪽 끝부분에는 마주보는 한쪽 대각선만 그려 줍니다. 대각선 위아래에 ②⓪⑧번으로 세로선을 그립니다.

7. 가운데 부분에 ②⑤②번으로 세로선을 그립니다. 손에 힘을 빼고 그 위에 ②⓪③번으로 블렌딩합니다.

8. 맨 위쪽에 **228**번을 이용해 짧은 세로 점선 형태를 그리고, **228**번을 피해 **208**번도 추가합니다. 가운데 부분에 **244**번을 추가하고 **265**번을 세로 점선 형태로 손으로 톡톡 두드려 가며 살짝 추가합니다. 아래쪽에도 **244**번을 추가한 후, 대각선 모양을 그렸던 곳에 **237**번을 한 번 더 칠해 줍니다. 아래쪽 라인에 **228**번으로 낙서하듯 모양을 그리고 **237**번으로 듬성듬성 세로선을 추가합니다.

　※ 채색할 때마다 오일파스텔을 닦아 가며 사용해야 깔끔하게 색이 올라갑니다.

　※ 색을 섞는 느낌이 아니라 색을 올리는 느낌으로 채색합니다.

9. 아래쪽에 같은 방식으로 **203**번 > **266**번 > **265**번을 사용해 그려 줍니다.

 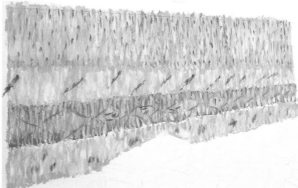

10. **228**번으로 무늬를 살짝 그려 넣고 그 위에 **244**번을 손의 강약을 이용해서 군데군데 추가합니다.

11. 과정 5~7번과 같은 방식으로 아래쪽에도 **203**번 > **208**번 > **237**번 순서로 채색합니다.

12. **228**번으로 무늬를 그려 넣고 그 위에 **244**번을 손의 강약을 이용해서 듬성듬성 추가한 후 면봉으로 다듬어 줍니다.

13. 앞서 채색했던 방식으로 오른쪽 아래의 남은 벽도 **203**번 > **225**번 > **265**번 > **208**번 > **244**번을 사용하여 그려 줍니다. 그
림에 덩어리감이 느껴지도록 **244**번을 손에 힘을 주어 그려 넣고, 흰색 색연필로 그림을 문지르거나 긁어내기도 하면서 전체
적으로 그림을 정돈해 줍니다. 완성본을 참고해 부족한 부분은 앞서 사용한 색으로 그려 넣습니다.

　※ 색이 그림 위에 잘 안 올라갈 때는 오일파스텔을 말린 후 시간차를 두고 채색하면, 추가할 색의 고유색을 표현하기 좋습니다.

오른쪽 벽

필요한 오일 파스텔 ·······

201 , 203 , 208 , 228 , 234 , 244 , 249 , 251 , 254

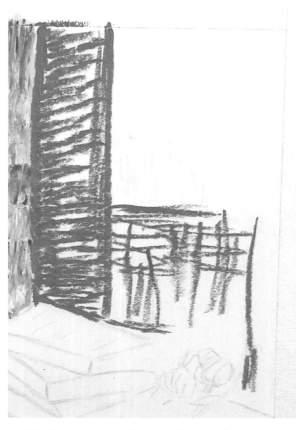
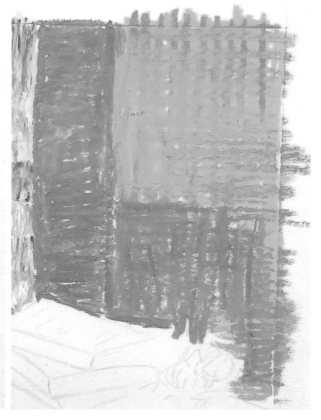

1. 254 번으로 벽을 러프하게 채색합니다. 그 후 203 번 > 251 번 순서로 격자무늬를 추가합니다.

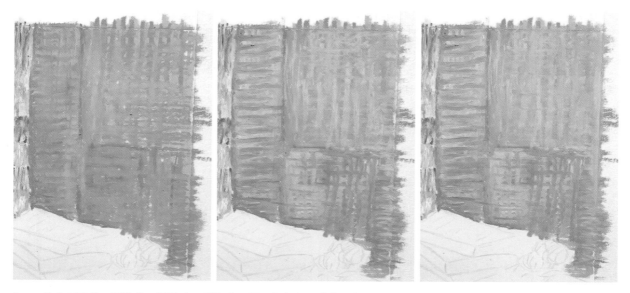

2. 그 위에 **249**번 > **254**번 > **244**번 > **254**번 > **201**번 순서로 격자무늬를 추가합니다.

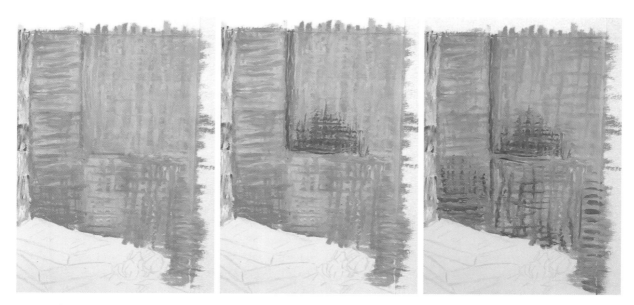

3. **251**번 > **208**번을 추가하고 흰색 색연필로 다듬어 줍니다. **234**번으로 어두운 격자무늬를 그리고 **228**번도 추가 후 손가락과
색연필을 이용하여 격자무늬를 정돈합니다. 원화와 비교해 보며 앞서 사용한 색들을 추가하여 배경을 완성합니다.

책 1

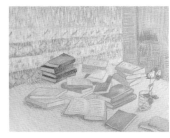

필요한 오일 파스텔 ·········

203, **234**, **243**, (**244**), **249**, **251**, **252**, **253**, **254**, **266**

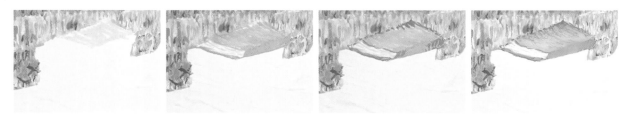

1. **243**번(베이스) > **203**번(책등) > **243**번(블렌딩) > **249**번(책 옆면) > **252**번(음영) > **251**번 순서로 채색하고 흰색 색연필로 정리합니다.

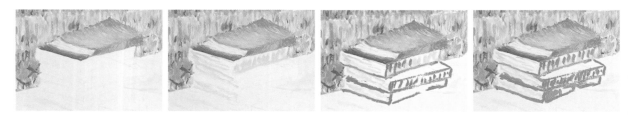

2. **253**번 > **266**번 > (**244**)번 > **243**번 > **249**번 > **253**번 > **251**번으로 채색합니다.

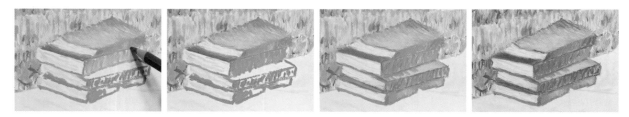

3. **243**번 > 프리즈마 색연필 PC943으로 라인 정리 > **251**번 > **253**번으로 칠하고 색연필로 라인을 정돈합니다. 앞서 사용한 색들로 나머지도 완성합니다. 책의 낡은 듯한 느낌을 **234**번과 **254**번으로 표현합니다.

책상

필요한 오일 파스텔 ···

243 , **244** , **249** , **263** , **265** , **266**

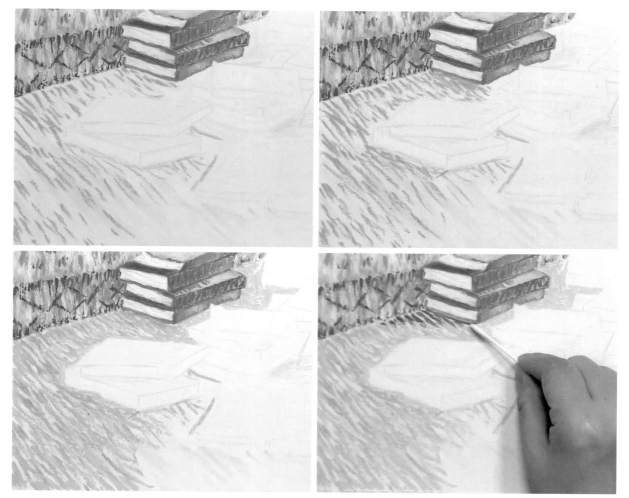

1. 책상을 **243**번 > **266**번 > **265**번 > **249**번으로 채색합니다. 전체를 채색하지 않는 이유는 책상 위의 책을 채색할 때 미리 칠해 둔 오일파스텔이 번져 지저분해지는 걸 방지하기 위함입니다. **263**번으로 책 아래에 그림자를 넣고 면봉으로 정리합니다.

 ※ **244**번으로 책상의 밝은 부분을 미리 한 번 칠해 둡니다. 빽빽하고 두껍게 칠하면 추후 색이 올라가지 않을 수도 있으므로, 적당히 손의 강약을 조절하여 결 방향에 맞춰 칠해 줍니다.

 ※ 손길이 닿지 않는 부분부터 채색하기 위해 오른손잡이는 왼쪽부터, 왼손잡이는 오른쪽부터 칠하는 걸 추천합니다.

책 2

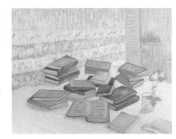

필요한 오일 파스텔

202, 208, 218, 225, 228, 229, 234, 236, 237, 243, (244), 245, 249, 251, 252, 253, 254, 255, 256, 263, 265, 266

1. 위쪽 책부터 채색을 시작하여 아래로 내려옵니다.

※ **사용한 색 :** 252, 251, 243, 253, 225, 250, 266, 265, 263

※ 책은 전체적으로 243 번으로, 바닥은 249 번으로 듬성듬성 채색해 둡니다.

2. 분홍색 책은 256 번으로 채색 후 (244)번으로 블렌딩하고 색연필과 면봉으로 정돈합니다. 책의 옆면은 249 번으로 칠합니다. 아래에 깔린 책은 228 번과 229 번을 이용하여 채색합니다.

3. 분홍색 책 아래쪽의 책도 다음의 오일파스텔을 이용하여 채색합니다.

※ **사용한 색 :** 252, 202, (244), 253, 236, 251, 234

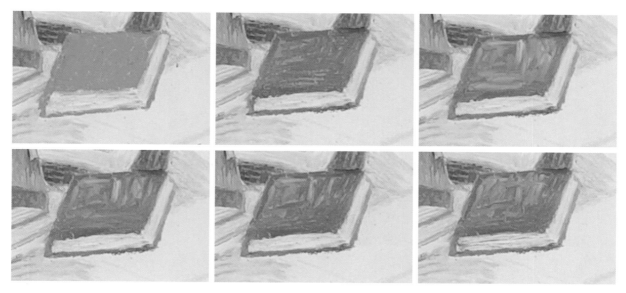

4. **251**번으로 책의 표지를, **254**번으로 책의 옆면을 칠합니다. **237**번 > **254**번 > **251**번 > **249**번 > **237**번 > **208**번 > **245**번 > **218**번 순서로 색을 쌓아 올립니다.

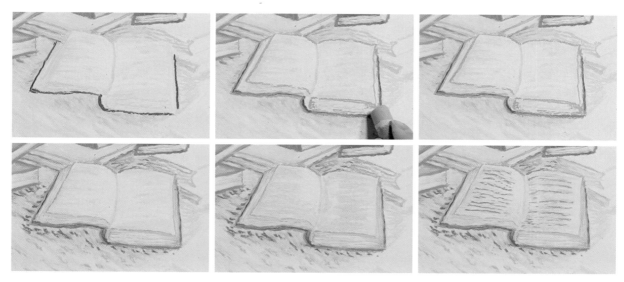

5. **208**번과 **254**번으로 책의 라인을 그리고 **265**번을 살짝 추가합니다. 책 주변에 **228**번, **266**번, **255**번을 추가합니다. 펼쳐진 책의 안쪽을 **243**번과 **249**번으로 덧칠하고 **228**번으로 글자를 표현합니다. 흰색 색연필로 긁기도 하고 살살 문지르기도 하며 펼쳐진 책을 완성합니다.

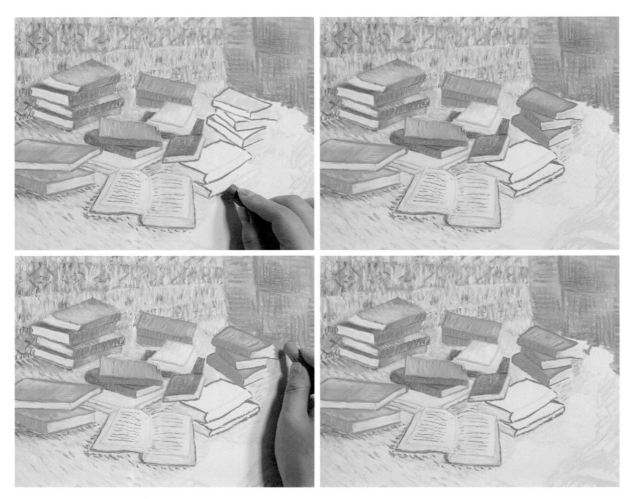

6. 앞서 사용한 색들로 나머지 책도 완성합니다.

화병과 책

필요한 오일 파스텔 ···

203 , 208 , 228 , 229 , 235 , 244 , 245 , 249 , 253 , 254 , 256 , 263 , 264 , 265

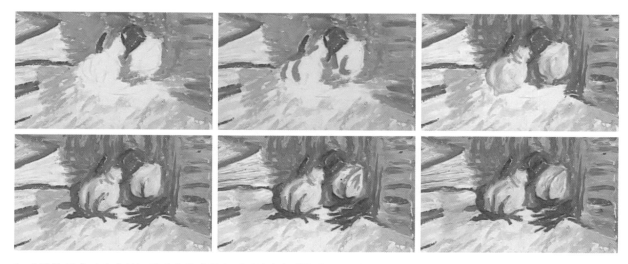

1. 오른쪽 벽에 맞닿아 있는 화병에 꽂힌 꽃을 채색합니다. 228번(초록 잎) > 256번(꽃잎) > 244번(블렌딩) > 228번(꽃받침) >
 254번(꽃잎) > 244번(블렌딩) 순서로 칠합니다.

 ※ 화병 뒤의 벽면은 253번 > 254번 > 249번 > 244번 > 208번 > 203번 > 253번 순서로 채우고 자연스럽게 정돈해 줍니다.

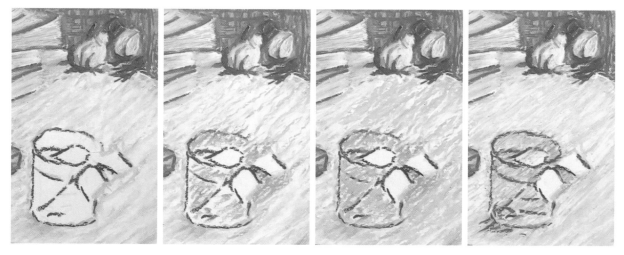

2. 꽃이 담긴 화병을 229번(라인) > 245번(화병 안쪽) > 249번(화병 안쪽) > 흰색 색연필(질감 표현) > 263번(라인 및 그림자)
 순서로 칠합니다.

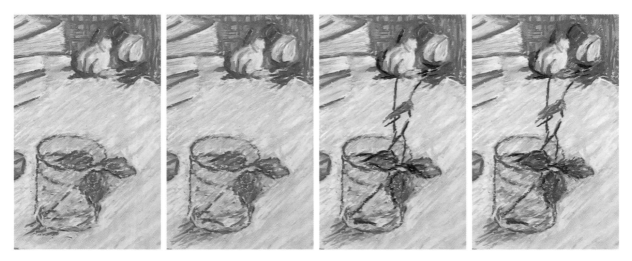

3. 잎을 228번으로 칠하고 244번으로 블렌딩합니다. 264번으로 화병 아래에 그림자를 채우고 235번을 뾰족하게 만들어 꽃대를 그려 줍니다. 앞서 사용한 색과 색연필로 정돈합니다.

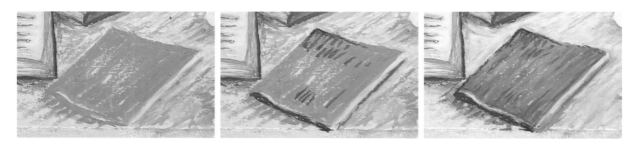

4. 245번과 265번으로 책을 채색하고 229번으로 음영과 그림자를 표현합니다. 264번으로 책의 어두운 부분을 칠하고 263번으로 책 주변에 그림자를 넣은 뒤 244번을 사용하여 책을 완성합니다.

※ 그림을 전체적으로 확인하면서 부족한 부분은 앞서 사용한 색들과 색연필로 채워 줍니다.

Still-Life with Coffee Pot, Earthenware and Fruit

VINCENT VAN GOGH

Private collection

1888 Oil on canvas 65×81cm
Private collection

커피와 과일이 있는 정물

이 그림은 1888년 반 고흐가 남프랑스 아를에 머물던 시기에 그린 그림입니다. 그림 오른쪽의 화려한 무늬가 있는 커피잔과 주전자는 반 고흐의 다른 정물화에서도 볼 수 있는 소품으로, 그가 가까이 두고 쓰던 물건이었던 것으로 추정됩니다.

정식으로 미술을 배운 적이 없는 반 고흐는 인상주의에서 출발하여, 개성 있는 화풍의 폴 고갱과 에밀 베르나르(Emile Bernard)를 만나 밝은 색채를 접하게 되었습니다. 그전까지 어둡고 칙칙하기만 했던 반 고흐의 그림은 순식간에 맑고 밝은 원색의 그림들로 변하기 시작했습니다. 특히 이 시기에 보색 대비, 즉 반대되는 컬러를 나란히 놓으면 색이 더 뚜렷하게 보이는 현상에 매료되어 그 효과를 실험하기 위해 보색 대비를 이용한 많은 그림을 그렸는데, 대표적인 작품이 바로 이번에 그릴 커피와 과일이 있는 정물화입니다.

반 고흐는 그림을 그릴 때마다 스케치를 하며 각 부분에 어떤 색깔로 채색을 할지 일일이 글로 적어 지인들에게 편지를 보냈습니다. 사진이라는 기술이 없고 디지털 드로잉이 불가능했던 시기라 먼 곳의 동료들과 그림을 의논하기 위해 편지에 최대한 자신이 그릴 그림에 대해 글로 적어 보냈던 것 같습니다. 반대되는 색인 파란색과 노란색이 어우러져 맑고 밝은 기운이 뿜어지는 이 그림은 그렇게 탄생했습니다.

저는 반 고흐하면 떠오르는 대표적인 컬러가 노란색인 것 같습니다. 노란색은 봄의 따뜻함을 연상시키기도 하고, 자존감이 떨어진 사람들에게 자신감을 불어넣는 색깔이기도 하며, 두뇌 활동을 자극해 창의력과 사고력을 키우는 데에도 좋은 걸로 알려져 있습니다. 지금부터 저와 함께 빈센트 반 고흐의 커피와 과일이 있는 정물화 그림을 예쁘게 완성하여 내 방 인테리어 소품으로 사용해 보는 건 어떨까요?

COLOR

201 Lemon yellow	234 Olive brown	252 Golden ochre
202 Yellow	237 Russet	263 Medium azure violet
205 Orange	242 Olive yellow	264 Light azure violet
206 Flame red	243 Pale yellow	271 Verona green
207 Vermilion	244 White	288 Powder lime blue (120색)
208 Scarlet	245 Light grey	290 Light blue (120색)
218 Ultramarine blue	248 Black	293 Brandies blue (120색)
219 Prussian blue	249 Silver grey	295 Bondi blue (120색)
221 Cobalt blue	250 Pale ochre	318 Cloud grey (120색)
233 Olive	251 Dark yellow	

배경과 오렌지

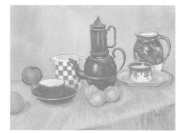

필요한 오일 파스텔 ···

201 , 202 , 205 , 206 , 207 , 237 , 243 , 244

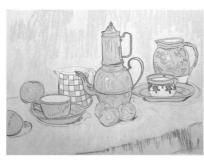 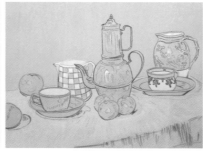 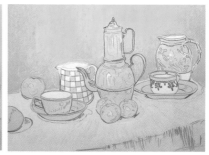

1. **243** 번 > **201** 번 > **202** 번 순서로 배경을 채색합니다. 한 가지 색으로 깔끔하게 채색하여도 상관없습니다.

 ※ 결이 지저분하게 느껴진다면 오일을 묻힌 손가락으로 살짝 문질러 줍니다.

2. **244** 번으로 오렌지의 밝은 부분을 채색하고 **202** 번으로 점을 찍듯이 채색하여 오렌지의 질감을 표현합니다. **207** 번으로 오렌지의 테두리와 진한 부분을 채색합니다. **205** 번으로 점을 찍으며 채색한 후, **244** 번으로 밝은 부분을 추가합니다.

3. **206** 번과 **202** 번을 점을 찍듯이 추가한 후 색연필로 정돈합니다. **237** 번으로 음영을 넣고 그 위에 **206** 번을 한 번 더 터치하여 자연스럽게 정리합니다. 아래쪽의 오렌지도 같은 방식으로 그려 줍니다.

주전자 1

 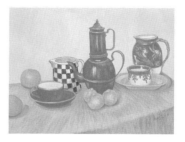

필요한 오일 파스텔 ···
218 , 244 , 245 , 249 , 318

1. 뒤쪽의 주전자가 커피잔보다 밝으므로 주전자를 먼저 채색합니다. 244 번으로 밝은 부분을 미리 칠해 놓고 시작합니다. 흰색으로 칠해 둔 부분에 318 번으로 음영을 만들어 줍니다.

 ※ 나중에 밝은 부분에 색이 들어갈 경우, 수정을 쉽게 하기 위해서 244 번을 미리 칠해 놓습니다.

 ※ 밝은색 오일파스텔을 쓸 때는 꼭 깨끗하게 닦고 사용합니다.

 ※ 318 번(120색 세트)이 없다면 249 번(72색 세트)으로 대체합니다.

2. ⟨249⟩번으로 연결하듯이 블렌딩을 합니다. 프리즈마 색연필 PC1063으로 테두리를 그리고 PC1100으로 듬성듬성 끊어지는 느낌
을 추가하면 라인을 자연스럽게 만들 수 있습니다.

　※ 앞서 ⟨249⟩번으로 채색했다면 ⟨244⟩번으로 블렌딩을 합니다.

　※ 밝아야 하는 부분까지 음영이 들어갔다면 흰색 색연필로 긁어 줍니다.

3. ⟨218⟩번으로 체크무늬를 칠하고, 흰색 부분에도 음영이 생기도록 ⟨215⟩번을 손에 힘을 뺀 상태로 채색합니다. 마지막으로 색연
필로 정돈해 줍니다.

　※ 뾰족한 단면을 만들어서 채색하면 좀 더 세밀하게 채색할 수 있습니다.

　※ 색연필로 라인을 정돈해 가면서 채색하면 깔끔하게 채색할 수 있습니다.

커피잔

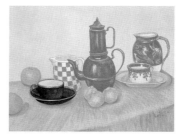

필요한 오일 파스텔 ·······························

 219 **234** 244 **248** 249 251 263 293 295

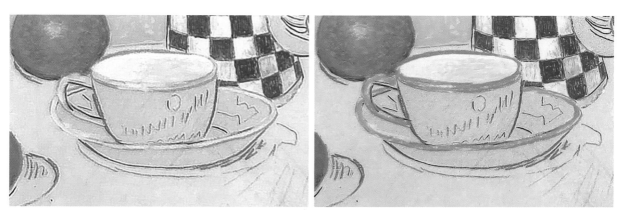

1. 커피잔의 안쪽에 249 번으로 음영을 넣습니다. 금색 테두리의 밝은 부분을 244번으로 미리 칠하고 251번의 날카로운 단면을 이용해서 테두리를 그려 줍니다.

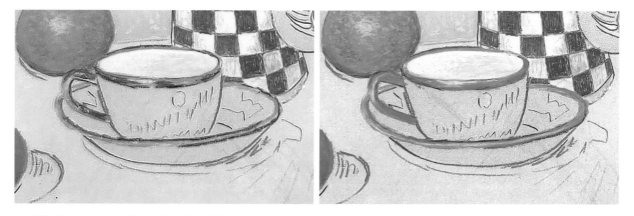

2. 234번으로 어두운 부분을 추가하고 251번으로 블렌딩하듯이 한 번 더 터치하여 자연스럽게 만들어 줍니다. 흰색 색연필로 긁어서 하이라이트를 표현하고, 부족한 부분에는 앞서 사용한 색을 추가 채색합니다.

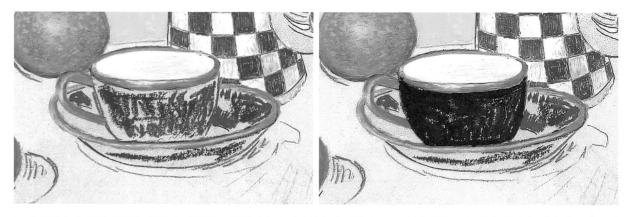

3. 295번으로 찻잔의 밝은 부분을 채색하고 293번으로 남색빛을 추가합니다. 그 위에 219번을 앞서 채색한 색이 살짝씩 보이
 도록 채색한 후, 검정색 색연필로 정돈합니다.

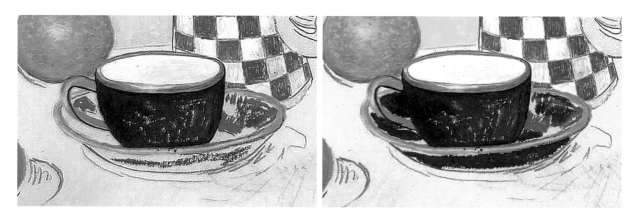

4. 프리즈마 색연필 PC1091로 금색 테두리의 라인을 정돈하고 248번으로 찻잔에 음영을 추가합니다. 손잡이 뒤쪽에 보이는 찻잔
 받침을 263번 > 248번 > 219번 순서로 채색합니다.

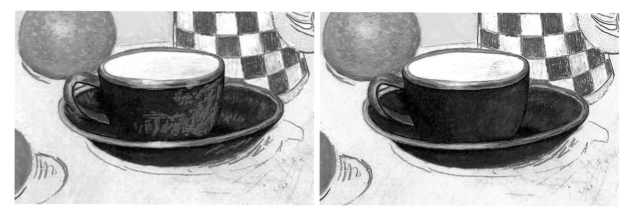

5. 면봉을 이용해서 밝은 부분부터 블렌딩을 하고 검정색 색연필로 라인을 정돈합니다. 반짝이는 느낌을 주기 위해 244번을 톡
 톡 두드리며 추가하고 블렌딩을 한 후, 색연필과 앞서 사용한 오일파스텔로 반복해서 채색하며 커피잔을 완성합니다.

레몬

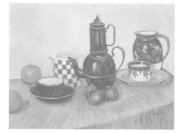

필요한 오일 파스텔 ..

201 , 202 , 233 , 242 , 244 , 251 , 252

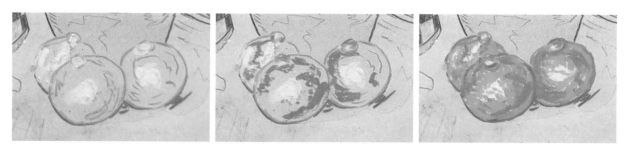

1. 244번으로 밝은 부분을 미리 채색하고, 242번으로 레몬의 어두운 부분을 듬성듬성 채색합니다. 252번으로 라인과 음영을 추가로 그린 뒤 202 번으로 톡톡 두드리며 전체적으로 채색해 줍니다.

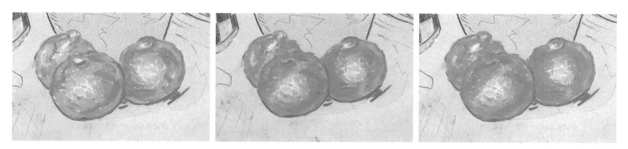

2. 형광 느낌의 201 번으로 밝은 부분을 채색하고, 251번으로 음영을 정돈합니다. 242번도 음영쪽에 추가합니다.

3. 프리즈마 색연필 PC1091로 라인을 정돈합니다. 블렌딩을 위해 233번으로 음영을 추가하고 면봉으로 블렌딩합니다. 완성본을 참고하여 앞서 사용하였던 색들로 레몬을 완성합니다.

주전자 2

필요한 오일 파스텔

219, 244, 248, 290, 295

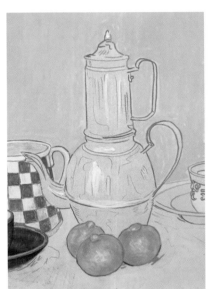 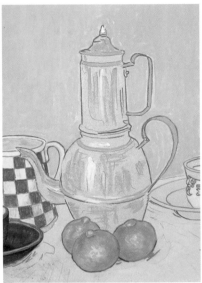 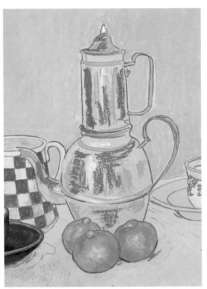

1. 244번으로 하이라이트 부분을 미리 채색한 후 290번과 295번을 부분적으로 채색합니다.

 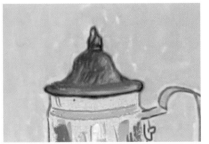

2. 주전자 뚜껑은 뾰족하게 채색해야 하므로 프리즈마 색연필 PC901과 PC935를 번갈아 사용하여 채색합니다. 244번으로 하이라이트 부분을 채색하고 295번, 219번, 290번, 색연필을 사용하여 추가로 채색합니다.

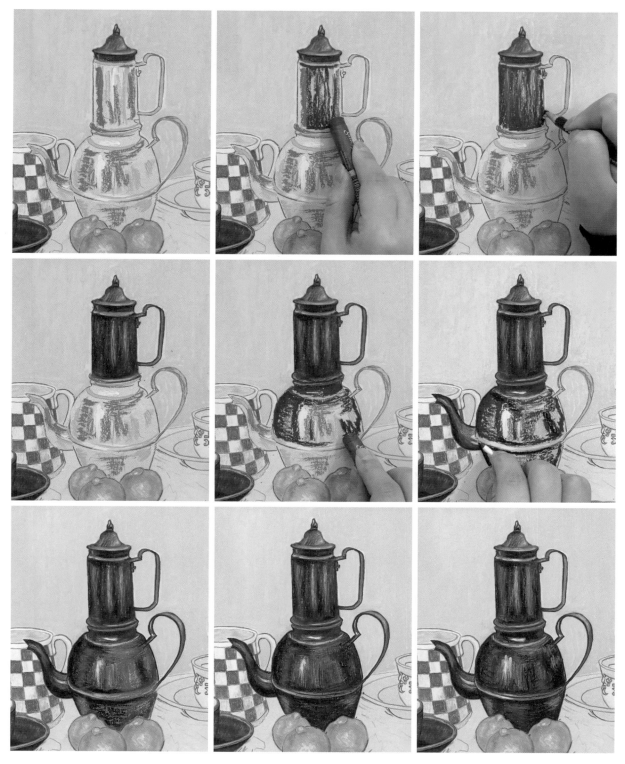

3. 앞서 채색한 방식과 컬러를 참고하여 주전자의 나머지 부분도 이어서 채색합니다. 채색은 위에서부터 하고, **248**번과 같이 어두운색을 사용할 때는 주변에 찌꺼기가 떨어지거나 손에 오일파스텔이 묻은 상태로 다른 곳을 만지지 않도록 주의합니다. 너무 어두울 때는 흰색 색연필로 살짝 긁어내면 아래쪽의 밝은 컬러가 보입니다.

화려한 물병

필요한 오일 파스텔 ·······

 201 , **208** , **218** , **219** , **221** , **237** , **243** , **244** , **245** , **248** , **250** , **251** , **271** , **288** , **295**

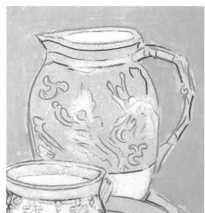 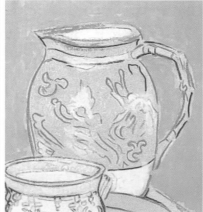 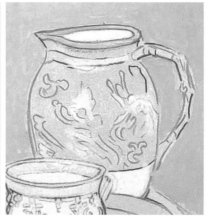

1. **244** 번으로 밝은 부분을 먼저 채색합니다. 물병의 입구를 **243** 번으로 채색한 후 **251** 번으로 듬성듬성 어두운 부분을 그립니다. 프리즈마 색연필 PC922로 입구 테두리에 라인을 그어 선명하게 만들어 줍니다. **201** 번을 추가해서 밝은 부분을 넣어 줍니다.

※ 똑같이 채색하려고 하면 스트레스를 받을 수 있으니, 대략 느낌만 같도록 채색합니다.

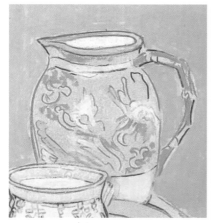 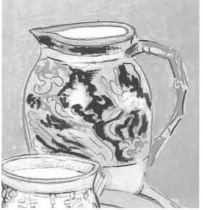 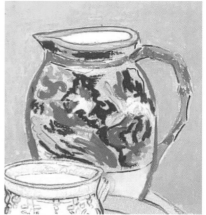

2. **245** 번을 중간중간 채색합니다. **288** 번으로 물병 아래쪽 흰색 부분에 음영을 넣고 **244** 번으로 블렌딩합니다. **288** 번 > **221** 번 > **295** 번 > **250** 번 순서로 채색합니다.

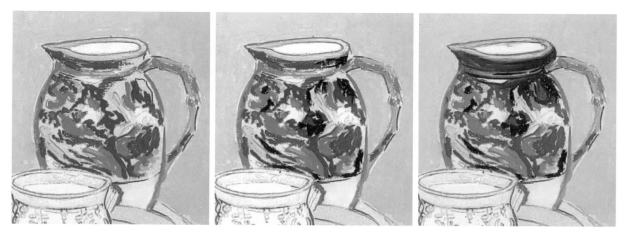

3. ❨271❩번 > ❨248❩번 > ❨219❩번 순서로 채색 후, 검정색 색연필과 프리즈마 색연필 PC945를 번갈아 사용하여 라인을 정리합니다. 면봉을 이용하여 블렌딩을 하며 듬성듬성 ❨219❩번을 추가합니다.

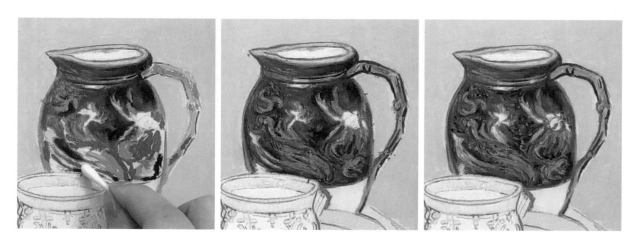

4. 앞서 사용한 오일파스텔과 색연필을 이용하여 완성작을 보고 완성해 봅니다.

※ 사용한 색: ❨208❩, ❨218❩, ❨237❩, ❨244❩, ❨245❩, ❨248❩, ❨288❩, ❨295❩

찻잔

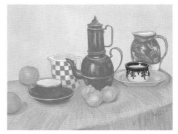

필요한 오일 파스텔 ·······

219, **244**, **245**, **251**, **288**

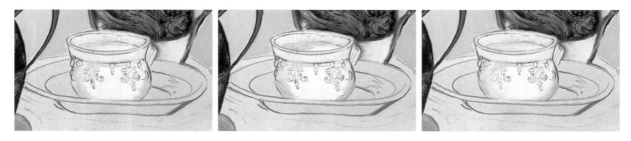

1. 찻잔의 아래쪽과 안쪽을 **288**번 > **245**번으로 채색하고 **244**번으로 블렌딩합니다.

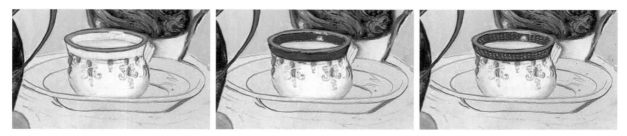

2. **251**번으로 찻잔의 테두리를 칠하고 프리즈마 색연필 PC945로 라인을 정돈합니다. **219**번으로 찻잔 위쪽을 채색하고 검정색
색연필로 라인을 다듬은 뒤, 흰색 색연필로 무늬를 그려 줍니다.

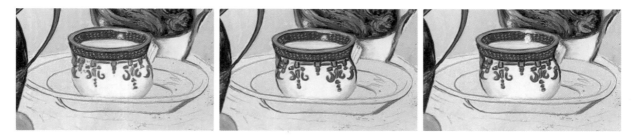

3. 찻잔 아래쪽의 문양을 프리즈마 색연필 PC901로 그리고 검정색 색연필로 문양의 테두리를 그립니다. **244**번을 추가하여 찻잔
을 마무리합니다.

찻잔 받침

필요한 오일 파스텔 ·······
 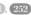
234 , 243 , 251 , 252

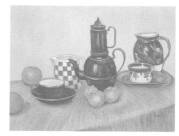

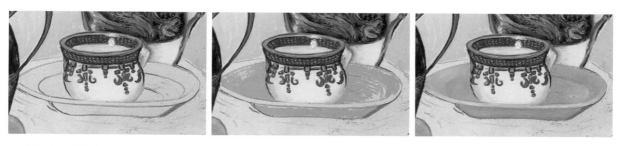

1. **243** 번 > **251** 번 > **252** 번 순서로 찻잔 받침에 색을 추가합니다. 밝은 부분에서 시작해 어두운 부분으로 넘어가면서 면봉으로 살살 문질러 블렌딩합니다.

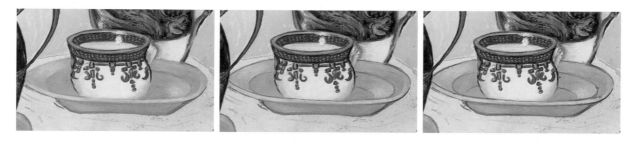

2. **243** 번으로 빛을 받는 밝은 부분을 칠하고 프리즈마 색연필 PC922와 PC945로 테두리를 그려 줍니다.

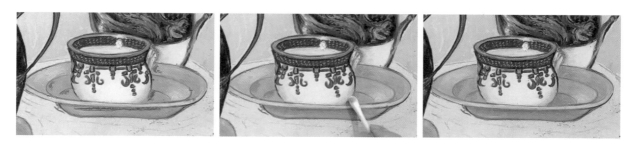

3. **234** 번으로 음영을 추가하고 **252** 번과 면봉으로 블렌딩하여 자연스러운 그러데이션을 만들어 줍니다.

테이블보

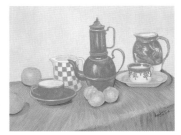

필요한 오일 파스텔 ···

221 , **244** , **245** , **249** , **264**

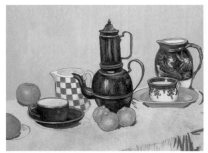 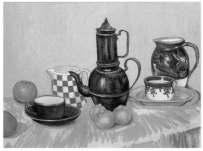 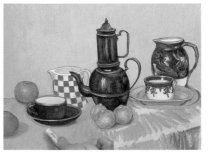

1. 뾰족한 단면의 **221**번으로 테이블보의 주름을 그립니다. 테이블보의 주름 방향에 맞춰 **245**번을 러프하게 채색합니다. 맞닿아 있는 부분은 면봉으로 문질러서 정돈할 것이기 때문에 바짝 채색하지 않아도 됩니다. 그다음, **249**번으로 빈 곳을 채우듯이 블렌딩하며 채색합니다.

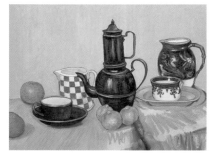 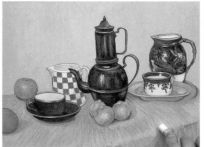 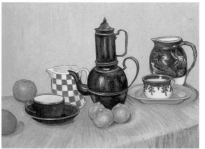

2. 중간중간 **264**번과 **221**번으로 그림자 부분을, **244**번으로 밝은 부분을 추가하며 채색합니다. 앞서 사용했던 오일파스텔과 색연필을 함께 사용하여 테이블보를 완성합니다.

The Church at Auvers

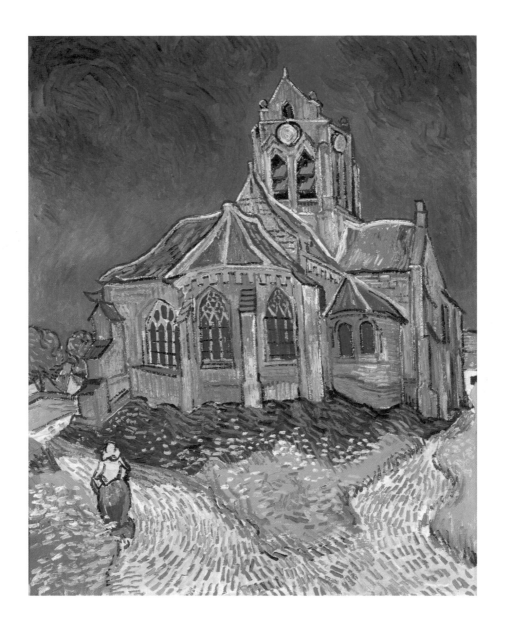

VINCENT VAN GOGH

Musee d'Orsay

1890 Oil on canvas 93×74.5cm
Musee d'Orsay, Paris

오베르의 교회

'예술가'를 생각하면 고뇌와 열정, 가난 등 여러 가지 수식어가 떠오르는데, 그 수식어에 어울리는 예술가로는 빈센트 반 고흐가 대표적인 것 같습니다. 그는 그림을 그리며 배가 고파 물감을 퍼먹었다는 일화와 미쳐서 자기의 귀를 나이프로 잘랐다는 일화 등이 있고, 눈이 핑핑 도는 듯한 느낌의 작품들이 유명하기 때문입니다.

반 고흐는 1890년 5월 요양소 생활을 마친 후 프랑스의 오베르 지방으로 이사하고, 같은 해 7월에 스스로 목숨을 거두었습니다. 그는 생을 마감하기 전 약 두 달간 작품 활동에 열중했습니다. <오베르의 교회>는 이 시기에 제작된 작품으로, 그의 후기 작품들처럼 더욱 강렬해진 붓놀림과 색채로 말년의 고흐가 느낀 정신적 혼돈과 불안을 대변하고 있습니다.

그는 그림에 자신의 감정을 담고자 했다고 전해집니다. 정신적으로 힘들 때일수록 그의 마음이 그림에 깊이 투영되었습니다. 이 그림은 정신적 스트레스가 극에 달해 오베르 쉬르우아즈로 요양왔을 때의 그림입니다. 실제 교회를 보면 한적한 시골의 평화로운 모습인 데 반해, 그의 그림엔 무엇인가 튀어 나올듯한 음산한 느낌의 성 같은 분위기가 물씬 느껴집니다. 모든 것이 구부러지고 비틀린 왜곡된 곡선과 터치가 그의 혼란스러운 마음을 표현하는 것 같습니다. 그의 죽기 전 많은 작품들에서 이런 표현을 보이고 있습니다.

약간은 음산한 기운이 담긴 빈센트 반 고흐의 오베르의 교회는 이번에 채색하면서 오일을 함께 사용하였습니다. 오일은 해바라기 오일이나 마사지 오일, 오래된 오일 등 집에 있는 어떤 오일을 사용해도 상관이 없습니다.

COLOR

201 Lemon yellow	**230** Dark green	**249** Silver grey
202 Yellow	**232** Moss green	**252** Golden ochre
203 Orangish yellow	**233** Olive	**253** Burnt orange
205 Orange	**235** Raw umber	**262** Light prussian blue
206 Flame red	**238** Ochre	**264** Light azure violet
217 Sky blue	**241** Light olive	**265** Ice blue
218 Ultramarine blue	**243** Pale yellow	**266** Pale green
219 Prussian blue	**244** White	**267** Olive light
220 Sapphire	**245** Light grey	**268** Light emerald green
225 Lime green	**246** Grey	**269** Light moss green
227 Yellow green	**248** Black	**271** Verona green

하늘

필요한 오일 파스텔

218, **219**, **220**, **248**, **262**, **264**

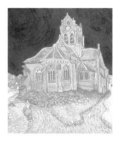

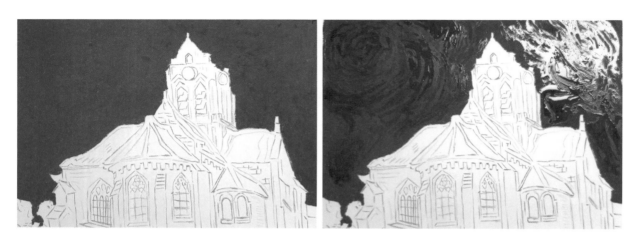

1. **262**번의 넓은 면적이 바닥에 닿게끔 하여 하늘을 전체적으로 채색합니다. 교회 건물 주변으로 검정 테두리가 들어갈 예정이라, 건물과 맞닿은 부분이 울퉁불퉁하게 칠해져도 괜찮습니다. 하늘을 다 칠했다면, 그릇에 오일을 덜어 **219**번을 오일에 찍어서 동그랗게 굴리며 채색합니다. 진한 색감은 **248**번으로 표현합니다. 너무 많이 사용하지 않도록 주의합니다.

※ 오일파스텔을 따뜻한 곳에 두어 살짝 녹인 후 그리면 좀 더 부드럽게 채색할 수 있습니다.

※ 오일은 오일파스텔을 녹이는 용도로 쓰입니다. 오일을 사용하면 밑색과 부드럽게 혼색되는 것을 느낄 수 있습니다.

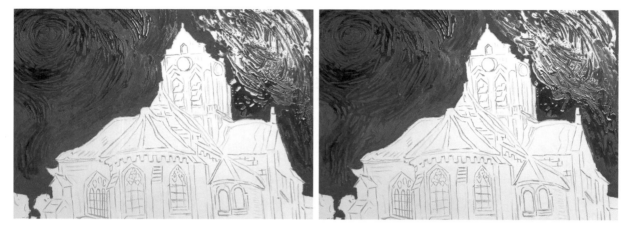

2. 그 위에 **220**번을 추가해서 전체적으로 부드럽게 모양을 내며 채색합니다. 밝은 느낌을 주기 위해 **264**번을 살짝 추가합니다.

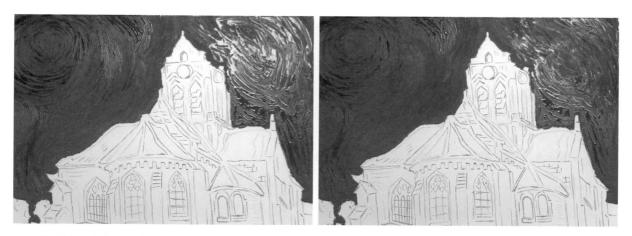

3. 오일이 뭉친 부분을 면봉으로 정돈합니다. 최대한 부드럽게 문질러 주고 오일이 너무 많이 뭉친 부분은 닦아내듯 문질러 줍니다. 색이 부족한 부분은 **218**번과 **219**번, **248**번을 번갈아 사용하여 색을 추가합니다.

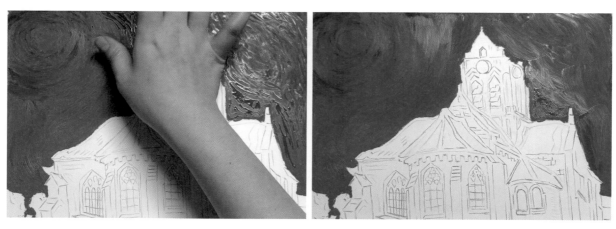

4. 엄지손가락 측면의 지문을 이용해서 무늬를 만들며 문지릅니다. 말린 후 필요에 따라 한 번 더 반복해 주어도 됩니다.

　※ 오일 성분 때문에, 시간차를 두고 채색해야 원하는 느낌으로 채색하기 쉽습니다.

건물 1

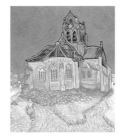

필요한 오일 파스텔 ···
202 , **205** , **218** , **219** , **235** , 243 , **248** , 249 , **262** , **265** , **271**

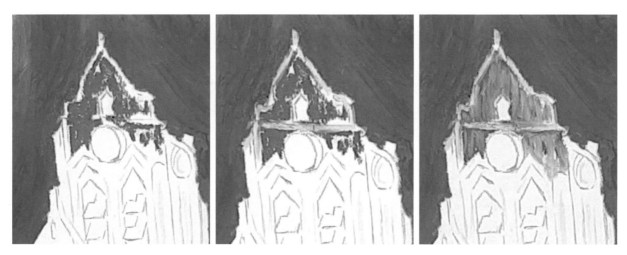

1. **271** 번으로 건물의 위쪽부터 채색합니다. 하늘이 아직 마르지 않은 상태라 하늘 부분에 손이 닿지 않도록 주의하며 채색합니다. **243** 번을 사용해 거친 느낌으로 채색하고 그 위에 **265** 번을 세로로 듬성듬성 추가로 채색합니다.

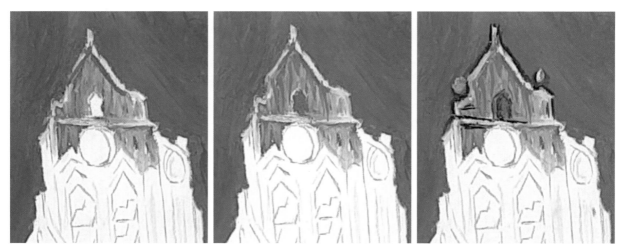

2. **262** 번으로 음영 라인을 그리고 **243** 번과 **265** 번으로 정돈합니다. 이어서 **271** 번으로 음영을 한 번 더 추가하고 **262** 번으로 꼭대기의 창문을 채색합니다. **248** 번의 날카로운 단면으로 건물의 테두리를 그립니다.

 ※ 오일파스텔로 테두리를 그리는 게 어렵다면 색연필을 사용해도 됩니다.

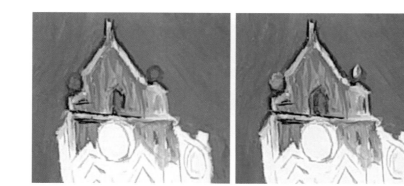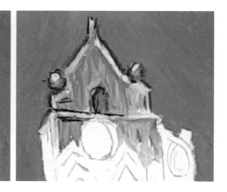

3. **243** 번으로 밝은 테두리를 추가한 후, 검정색 색연필로 라인을 정리하고 가는 선을 그려 줍니다. 첨탑의 동그란 부분은 손에 힘을 주어 **243** 번을 올리고 색연필로 긁어내며 모양을 다듬어 줍니다.

4. **271** 번으로 건물을 이어서 채색합니다. **265** 번과 **249** 번으로 그러데이션이 되도록 채색합니다. **202** 번을 듬성듬성 추가합니다.

5. **219** 번과 **248** 번으로 첨탑의 동그란 부분을 채색합니다. **248** 번으로 건물에 라인을 그려 넣고 **219** 번으로 라인을 덧그립니다. 앞서 사용한 색들로 추가 채색합니다. 울퉁불퉁하게 채색된 부분은 검정색 색연필로 정리하고 희끗희끗한 부분은 흰색 색연필로 정돈합니다.

※ 라인을 그릴 때 오일파스텔에 날카로운 단면이 없다면 칼로 잘라서 단면을 만든 후 그립니다.

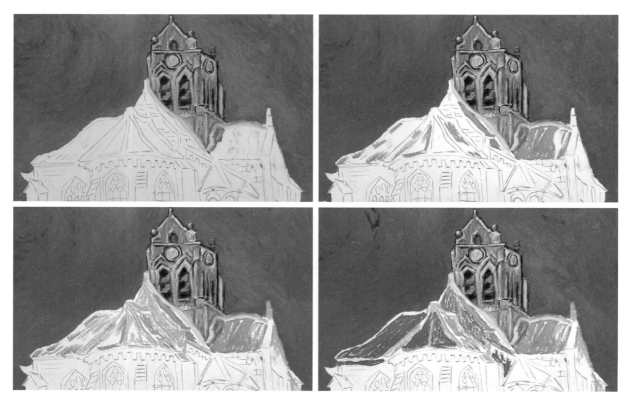

6. 첨탑과 연결된 지붕을 **243**번 > **205**번 > **265**번 > **271**번 순서로 채색합니다. 빽빽하게 채우는 느낌이 아니라 듬성듬성하게 채워 줍니다.

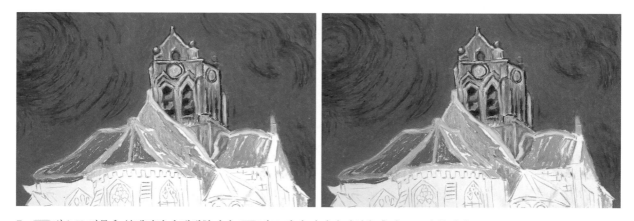

7. **249**번으로 건물을 블렌딩하며 채색합니다. **243**번도 닦아 가면서 라인을 추가로 그려 줍니다.

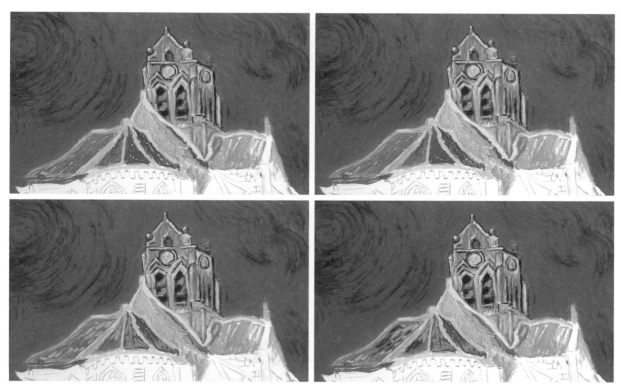

8. 지붕을 218 번 > 205 번 > 265 번 > 235 번 순서로 채색합니다.

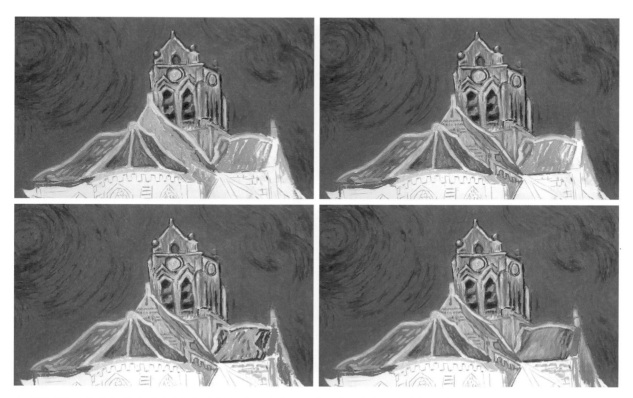

9. 희끗희끗한 부분은 흰색 색연필을 손에 힘을 빼고 살살 긁듯이 문지르거나 손에 힘을 주며 긁어내는 등 필요한 곳에 따라서 손의 강약을 이용해 정돈합니다. 앞서 사용하였던 색들로 그림을 이어서 채색합니다. 프리즈마 색연필 PC901로 라인을 정리하며 건물의 무늬를 그려 줍니다.

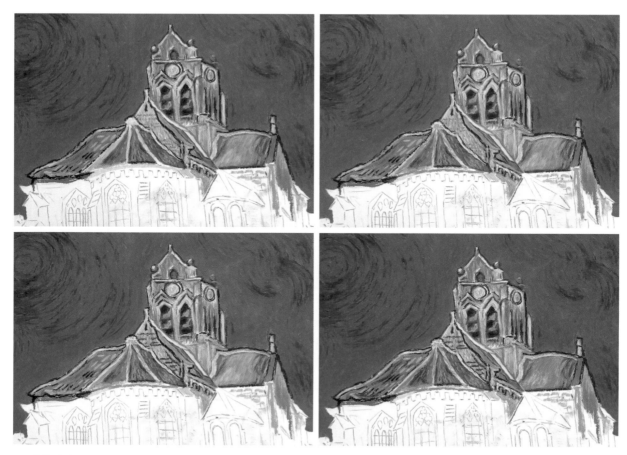

10. ②④⑧번의 날카로운 면을 이용하여 건물의 라인을 그립니다. 얇은 선을 그리기 어렵다면 검정색 색연필로 그려 주어도 됩니다. 앞서 사용하였던 색들로 추가 채색합니다.

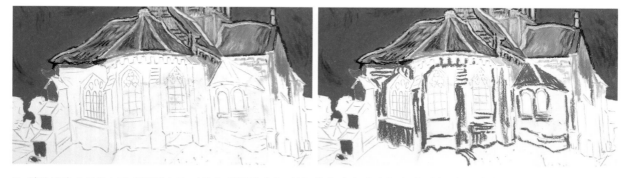

11. 왼쪽부터 오른쪽으로 ②⑦①번으로 건물을 채색합니다. 다른 색과 섞일 부분은 손에 힘을 빼고 채색하고, 고유의 색이 칠해질 부분은 손에 힘을 주어 채색합니다.

왼쪽 배경과 건물 2

필요한 오일 파스텔 ·······

201 , **203** , 205 , 206 , 217 , 218 , 219 , 220 , 225 , 227 , 233 , 235 , 238 , 243 , (244) , 245 , 246 , **248** , 249 , 253 , 262 , 264 , 265 , 268 , 269 , **271**

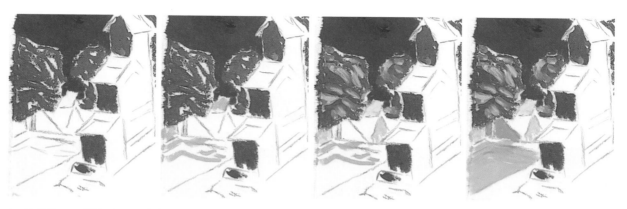

1. 269 번으로 왼쪽 나무를 먼저 채색하고, 265 번으로 아래쪽을 채색합니다. 나무의 밝은 부분은 225 번으로 채색하고 뒤쪽에 작게 보이는 건물은 249 번을 추가합니다. 아래 잔디밭은 227 번 > 225 번으로 채색합니다.

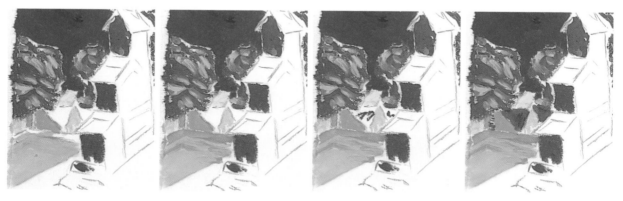

2. 201 번으로 잔디에 형광 연둣빛을 넣고 264 번을 위쪽에 추가합니다. 블렌딩을 위해 271 번을 지붕에 약간 추가하고, 그 위를 206 번으로 블렌딩하며 지붕을 완성합니다.

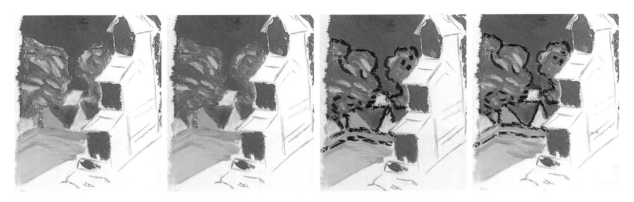

3. 흰색 색연필로 전체적으로 정돈합니다. 부족한 부분은 앞서 사용하였던 색들을 추가로 채색해 주어도 좋습니다. **248**번으로 라인을 그리고 지저분하게 채색된 부분은 흰색 색연필로 정돈합니다.

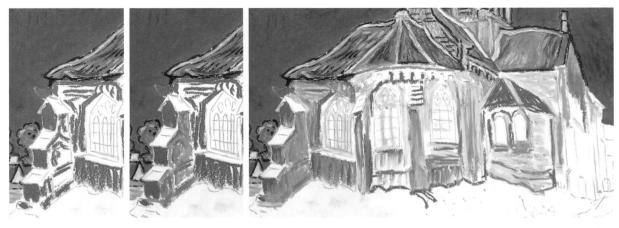

4. 다시 건물 채색을 시작합니다. 손에 힘을 뺀 상태로 **271**번으로 건물의 왼쪽 부분을 채색하고 **264**번으로 블렌딩합니다. **243**번으로 건물 전체를 채색합니다.

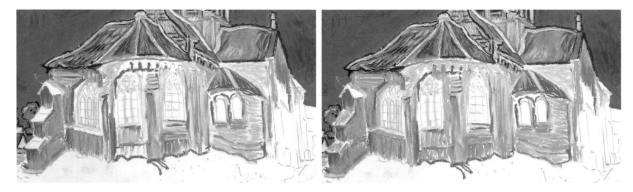

5. **265**번 > **264**번 > **245**번 순서로 건물을 채색하고 블렌딩합니다.

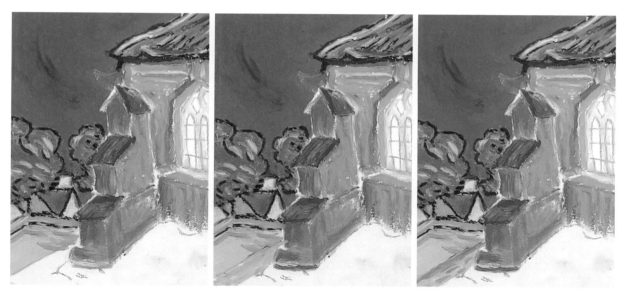

6. 〔219〕번으로 지붕을 채색하고 색연필로 정돈합니다. 〔249〕번과 〔253〕번으로 왼쪽의 길을 채우고 〔271〕번으로 건물의 경계 부분을 추가로 채색합니다.

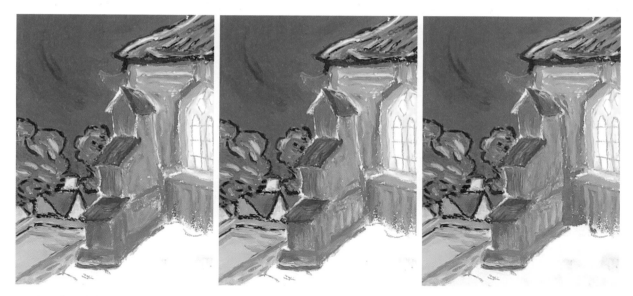

7. 왼쪽 건물 아랫부분에 〔268〕번과 〔243〕번을 추가하고, 윗부분에 〔264〕번을 추가합니다.

　※ 거친 질감은 색연필로 긁어서 표현하고, 그 위에 추가로 채색을 하면 거친 질감으로 채색을 할 수 있습니다.

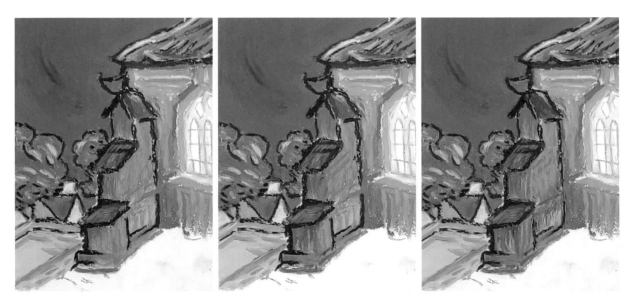

8. (248)번으로 건물 라인을 그리고 벽면의 음영을 (233)번으로 표현해 줍니다. **243** 번을 추가하고 흰색 색연필로 정돈합니다.

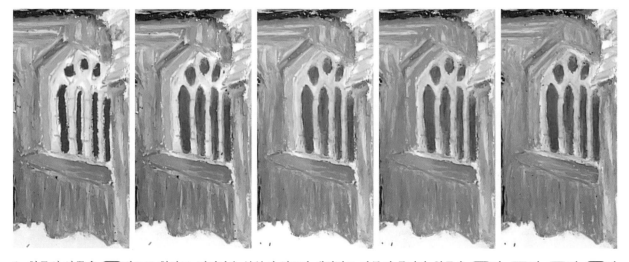

9. 창문의 안쪽을 (219)번으로 칠하고, 튀어나온 부분이 있으면 색연필로 다듬어 줍니다. 창문을 (217)번, **243** 번, (249)번, (271)번을 번갈아 가면서 채색하여 완성합니다. 연두색 색연필로 손에 힘을 주어 창틀을 추가로 채색합니다. 창틀과 벽에 부분적으로 (238)번을 칠하고 (244)번을 추가해서 밝은 부분을 만들어 줍니다. (238)번을 칠한 부분에 (203) 번을 추가합니다.

※ 채색이 덜 된 부분이나 정돈이 필요한 부분은 흰색 색연필을 이용합니다.

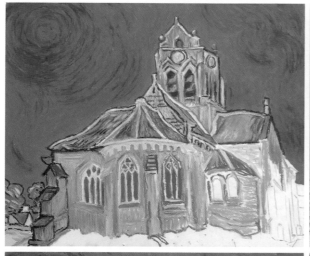
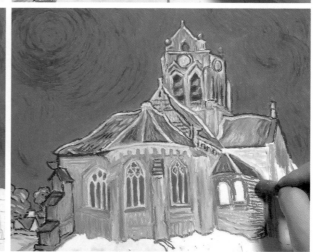
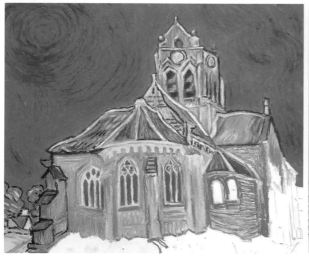
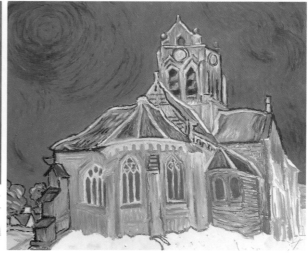

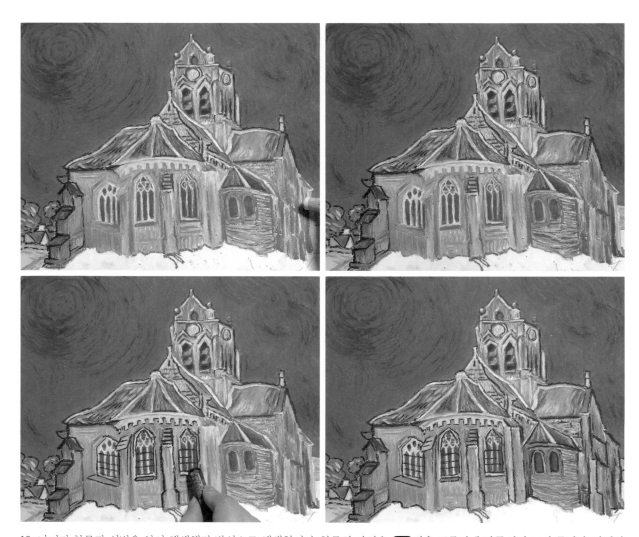

10. 나머지 창문과 외벽을 앞서 채색했던 방식으로 채색합니다. 창문의 라인은 **248**번을 뾰족하게 만들어서 그려 줍니다. 라인이 너무 굵어지지 않도록 색연필로 다듬어 가면서 그립니다.

 ※ 사용한 색 : **203** , **205** , **217** , **218** , **220** , **225** , **235** , 243 , **245** , **246** , **248** , 249 , **262** , **264** , **265** , **268** , **271**

잔디&길

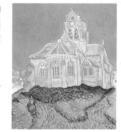

필요한 오일 파스텔

202 , 203 , 217 , 218 , 220 , 225 , 227 , 230 , 232 , 233 , 241 , 243 , 244 , 245 , 246 , 248 , 249 ,
252 , 253 , 262 , 264 , 265 , 266 , 267 , 269

1. 길의 밝은 부분을 249 번으로 먼저 그리고 같은 색으로 여성의 상의도 살짝 칠해 줍니다. 잔디를 225 번으로 듬성듬성 채색합
니다.

※ 지저분해진 도안은 지우개로 지워 줍니다. 깨끗하게 지우지 않아도 괜찮습니다.

2. 건물로 인해 길에 생긴 그림자를 265 번으로 그리고, 잔디밭쪽에 생긴 그림자는 230 번으로 칠합니다. 건물과 잔디 사이에
203 번을 듬성듬성 추가합니다.

3. 227 번과 203 번으로 잔디를 채워 줍니다.

4. 230번으로 잔디의 어두운 부분을 추가합니다. 부드럽게 채색하고 싶다면 오일을 살짝 묻혀서 채색합니다. 225번도 듬성듬성 추가합니다.

5. 269번, 225번, 230번을 번갈아 가면서 손의 강약을 이용해서 부분적으로 두텁게 올려 줍니다.

6. 241번으로 잔디의 그림자 부분과 밝은 햇빛이 닿는 부분이 부드럽게 연결되도록 채색하고 203번도 중간중간 추가합니다. 241번 > 202번(블렌딩) > 241번 > 269번 > 267번 순서로 잔디를 채색합니다.

7. 잔디에 푸른 느낌을 더하기 위해서 264 번을 손에 힘을 주어 찍어 줍니다. 267 번과 241 번을 번갈아 가면서 추가 채색합니다. 왼쪽 위의 잔디에 202 번을 손에 힘을 주어 두텁게 올리고 230 번으로 정돈합니다.

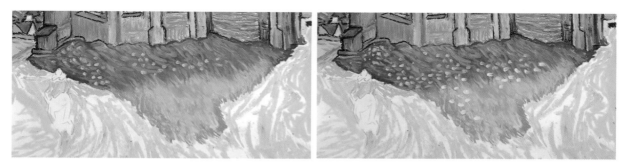

8. 잔디밭의 꽃을 표현하기 위해 225 번, 203 번, 243 번을 돌리면서 꾹 눌러 두텁게 올립니다.

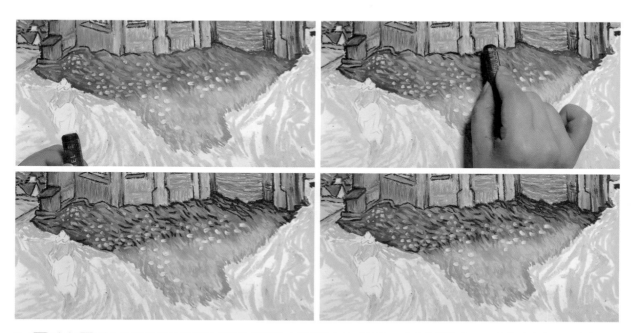

9. 233 번과 246 번으로 잔디 부근의 건물 외벽을 정돈하고 248 번으로 라인을 그립니다. 230 번으로 앞서 검정색으로 칠한 잔디 부분을 살짝 정돈하듯이 덧칠해 줍니다.

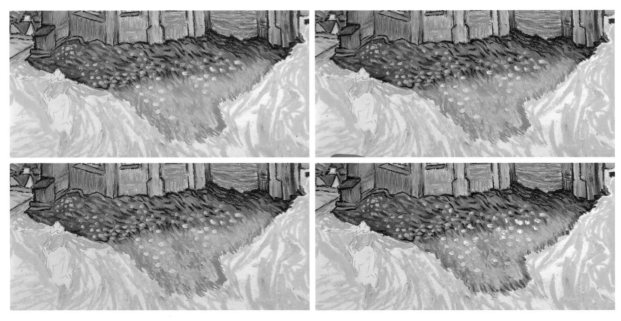

10. ⟨203⟩번, ⟨243⟩번, ⟨202⟩번, ⟨244⟩번을 두텁게 올려 꽃을 추가하고, 잔디에 ⟨267⟩번과 ⟨232⟩번을 추가합니다.

11. 왼쪽의 잔디도 같은 방법으로 채색합니다. ⟨241⟩번으로 전체적으로 듬성듬성 채색한 후 ⟨267⟩번, ⟨230⟩번을 추가합니다. ⟨202⟩번
으로 블렌딩하고 ⟨230⟩번으로 어두운 부분을 조금 더 추가합니다. ⟨248⟩번으로 그림자를 채색합니다.

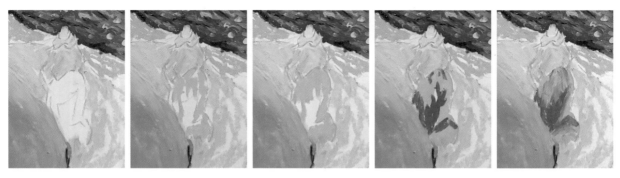

12. 다음으로 여인과 길을 채색합니다. ⟨243⟩번으로 길 일부와 여자의 모자를 채색합니다. 파란빛이 도는 민트색인 ⟨266⟩번으로 치
마를 먼저 살짝 채색하고 ⟨265⟩번을 추가합니다. 치마의 어두운 부분을 ⟨262⟩번으로 칠한 후 ⟨265⟩번으로 블렌딩합니다.

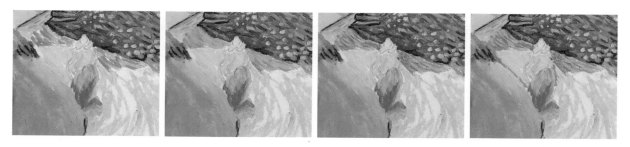

13. 앞서 과정2에서 칠했던 길의 그림자 부분에 217번을 조금 섞고, 245번과 218번을 추가합니다. 왼쪽 잔디와 맞닿은 길에 246번을 채워 줍니다.

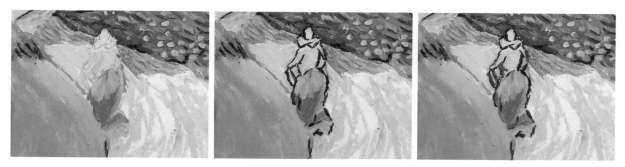

14. 치마에 249번과 220번을 추가하고 248번으로 여성의 라인을 그립니다. 앞서 사용한 색들로 여성을 전체적으로 다듬어 완성합니다.

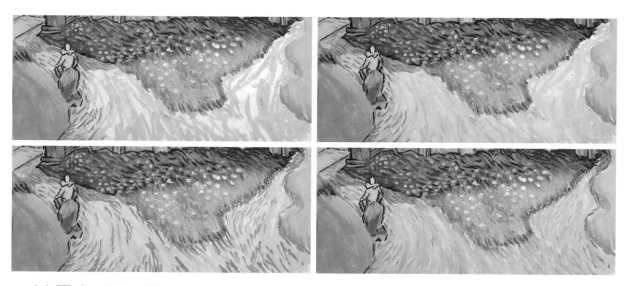

15. 길에 252번 > 243번 > 246번 순서로 선을 그려 넣고 249번으로 블렌딩합니다. 오른쪽 길 끝의 그림자를 220번으로 채색합니다.

16. 252번 > 253번 > 249번 > 248번으로 길에 전체적으로 선을 그려 넣어 완성합니다.

17. 왼쪽 잔디에 243번 > 266번 > 202번을 힘주어 찍어 꽃을 그려 줍니다. 그림을 전체적으로 보면서 앞서 채색한 오일파스텔과 색연필로 정돈해 줍니다.

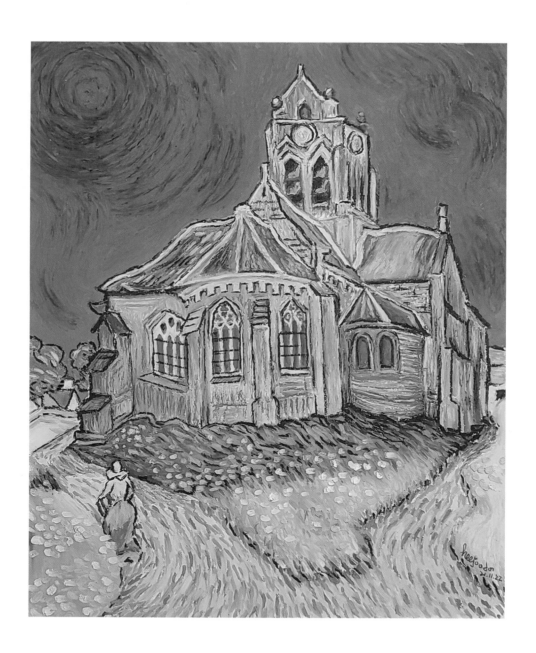

Irises

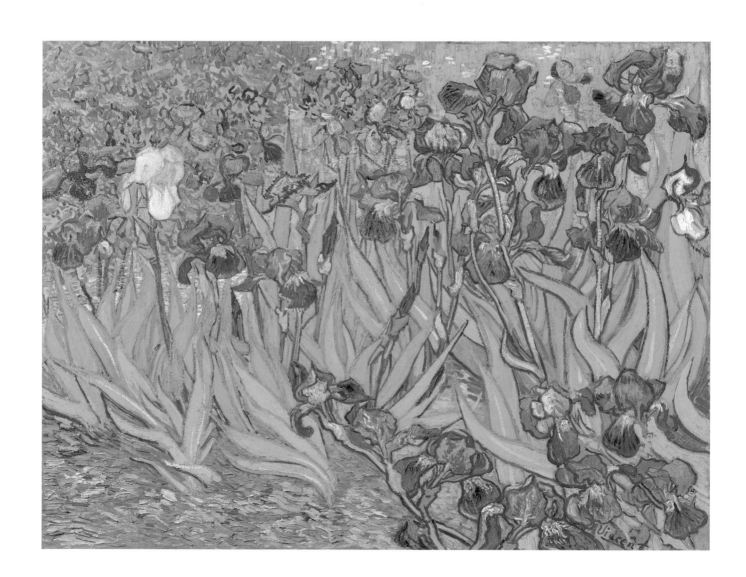

VINCENT VAN GOGH

Getty Center

1889 Oil on canvas 74.3×94.3cm

Getty Center, Los Angeles

붓꽃

고흐는 고갱에게 함께 살면서 작품을 그리자는 제안을 여러 번 했고 1888년 10월부터 두 사람은 한 달 동안 같이 그림을 그렸습니다. 그러나 그들은 예술에 관해 격렬하게 논쟁을 하기 시작했고, 반 고흐는 고갱이 그를 버릴 것만 같은 공포감에 휩싸이게 됩니다. 1888년 12월, 실의에 빠진 반 고흐는 고갱과 대립하다 패닉에 빠져 창녀촌으로 달아났고, 왼쪽 귀를 잘라 휴지에 감싼 다음 레이첼이라는 창녀에게 주며 이 오브제를 잘 보관하라고 말했다고 합니다. 우리가 익히 알고 있는 귀가 잘린 고흐의 그림이 떠오르죠?

그후 고갱은 아를을 떠났고 고흐는 다시 노란집으로 돌아왔지만, 결국 1889년 5월 8일, 여러 차례 입원과 자해를 한 후 프랑스 생 레미의 정신병원에 스스로 들어갔습니다. 이전에는 수도원이었던 생 레미의 정신병원은 의사가 경영하는 옥수수밭에 위치해 있었습니다. 동생 테오는 창문에 빗장이 처진 방 두 개를 마련하여 하나는 작업실로 만들어 주었는데, 반 고흐가 머무는 동안 병원의 정원이 작품의 주요 주제가 되었죠.

병원에 입원해 있는 와중에도 그는 작품 활동을 멈추지 않았습니다. 이때 그린 대표적인 표현주의 작품이 바로 <아를의 별이 빛나는 밤>입니다. 그리고 또 다른 대표작으로 지금 우리가 그릴 붓꽃, 또 다른 제목으론 창포, 아이리스가 있습니다. 고흐의 힘든 삶을 위로했던 것은 아를의 다양한 꽃과 나무들이었기에, 병원에 머무는 동안 고흐는 주변 정원과 꽃, 나무 등 150점의 그림을 그렸다고 합니다.

정신적으로 불안정했던 고흐는 우울증으로 늘 괴로워했지만, 붓꽃을 그리며 위안을 받았습니다. 그에게 붓꽃이 위로가 되었듯, 현재를 살아가는 우리에게도 위로와 희망을 전달하는 그림이 되지 않을까 합니다.

COLOR

201 Lemon yellow	224 Turquoise green	244 White
202 Yellow	225 Lime green	245 Light grey
203 Orangish yellow	226 Jade green	249 Silver grey
204 Golden yellow	227 Yellow green	250 Pale ochre
206 Flame red	228 Grass green	251 Dark yellow
207 Vermilion	229 Emerald green	262 Light prussian blue
217 Sky blue	230 Dark green	263 Medium azure violet
218 Ultramarine blue	231 Malachite green	264 Light azure violet
219 Prussian blue	232 Moss green	265 Ice blue
220 Sapphire	237 Russet	267 Olive light
221 Cobalt blue	240 Salmon	269 Light moss green
222 Light blue	242 Olive yellow	
223 Turquoise blue	243 Pale yellow	

왼쪽 꽃밭 배경

필요한 오일 파스텔 ..

201 , 202 , 204 , 206 , 225 , 228 , 231 , 232 , 242 , 262 , 267

1. 204 번과 201 번으로 작고 멀리 있는 꽃들을 먼저 그려 줍니다. 풀 부분은 꽃을 피해 225 번, 267 번, 228 번을 번갈아 사용하여 채색합니다.

 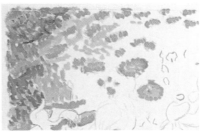

2. 262 번으로 꽃받침을 그리고 206 번을 꽃잎에 살짝 추가합니다. 꽃과 풀을 그리는 과정을 반복합니다.

3. 이번엔 톤을 바꿔서 풀 부분에 232 번과 242 번을 번갈아 칠하고 267 번과 202 번도 함께 사용합니다.

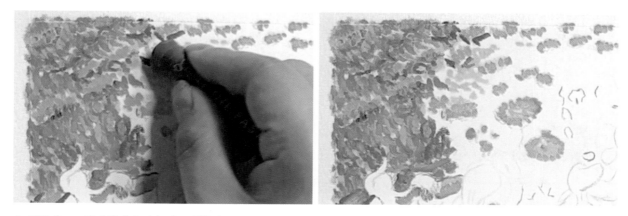

4. **262**번으로 꽃받침에 음영을 넣고 **206**번도 듬성듬성 꽃에 추가합니다.

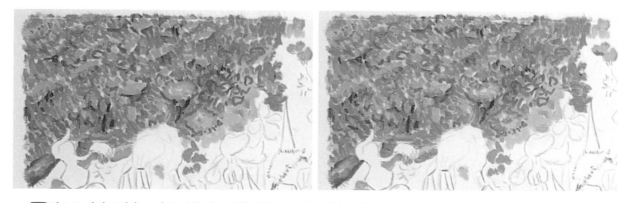

5. **231**번으로 잎의 모양을 그려 주며 앞서 사용한 색들을 번갈아 사용하여 나머지 부분을 채색합니다.

흰색 붓꽃

필요한 오일 파스텔 ⸽⸽

204, **225**, **228**, **243**, **244**, **251**, **265**, **269**

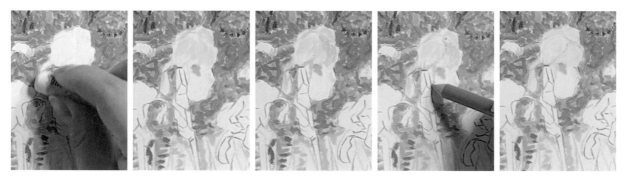

1. **244**번으로 하얀꽃을 먼저 채색합니다. 블렌딩을 위해 **243** 번과 **265** 번을 손에 살짝 힘을 뺀 상태로 채색한 후, 프리즈마 색연필 PC919로 꽃잎의 테두리를 다듬어 줍니다. **244**번으로 꽃잎을 블렌딩합니다.

※ 앞서 채색해 두었던 초록색이 흰색에 묻어 번지지 않도록 주의하며 채색합니다.

2. 흰꽃 주변의 풀을 앞서 사용한 색을 번갈아 사용하여 채웁니다. **269**번으로 꽃대를 그리고 꽃의 테두리를 프리즈마 색연필 PC208과 PC919로 정돈합니다. **225** 번, **265** 번, **244**번, **204** 번을 번갈아 사용하여 꽃잎의 음영을 좀 더 진하게 만들고 **251** 번, **243** 번, **225** 번, **269**번, **228**번을 사용해 꽃 주변부의 풀밭 배경도 추가 채색합니다.

왼쪽 파란 붓꽃

필요한 오일 파스텔 ···
218, **219**, **220**, **223**, **230**, **237**, **245**, **249**, **251**, **263**, **264**, **265**

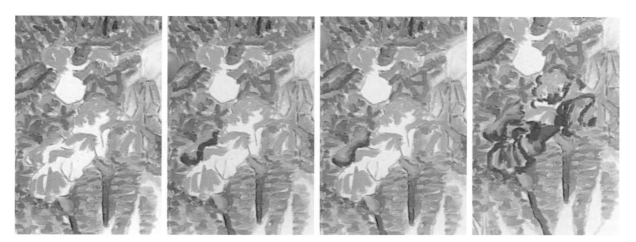

1. 약간 보랏빛이 도는 파란 붓꽃을 채색합니다. 블렌딩할 부분을 고려하여 **264**번을 밝은 부분에 칠하고 **218**번을 진한 부분에 칠합니다. **245** 번이나 **249** 번으로 블렌딩하고 **265**번도 살짝 추가합니다. 꽃잎과 주름의 모양을 생각하며 **218** 번으로 굵은 선을 그리고 그 위에 **263**번 > **230**번을 추가합니다.

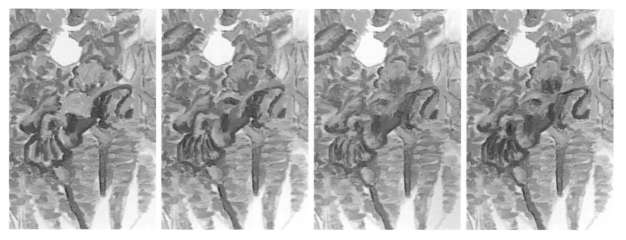

2. **249** 번으로 블렌딩한 뒤, **223**번 > **219**번을 추가하고 프리즈마 색연필 PC901로 라인을 정돈합니다. **264**번으로 경계 부분을 블렌딩하고 **251**번을 두드리듯이 채색합니다. **220**번을 어두운 쪽에 추가해서 음영을 살리고 색연필로 정돈합니다.

※ 오일파스텔로 섬세한 채색을 하기 어렵다면 색연필을 이용해도 됩니다.

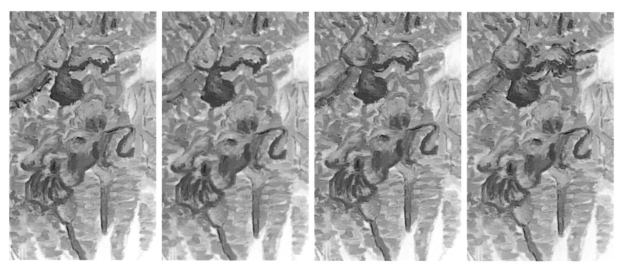

3. 위쪽의 꽃은 조금 더 진한 **220**번으로 채색하고 **245** 번으로 블렌딩합니다. 앞서 사용한 색들로 꽃 사이로 보이는 배경을 채워가며 채색해 줍니다. 색연필도 함께 사용하여 정돈하며 위쪽 꽃도 완성합니다.

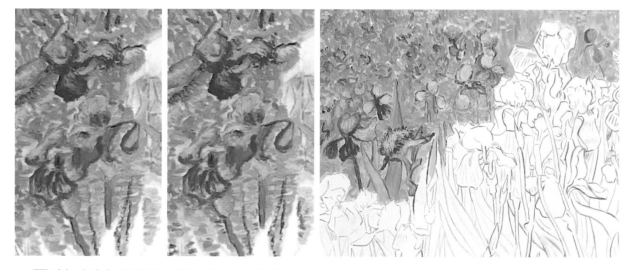

4. **223**번을 첫 번째 붓꽃잎의 아래쪽에 칠해 줍니다. **237**번과 **220**번을 짧은 선 형태로 배경에 듬성듬성 추가합니다. 같은 과정을 반복해서 나머지 꽃들도 채색합니다.

오른쪽 파란 붓꽃

필요한 오일 파스텔 ···
207, **219**, 221, 222, 224, 225, 226, 227, (244), 251, **263**, 265

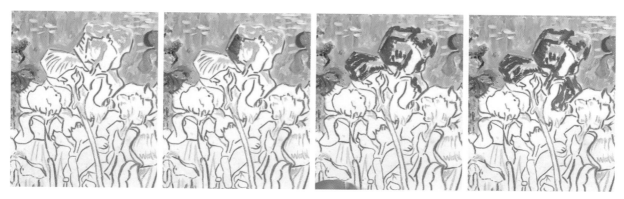

1. 265 번 > 222 번 > 색연필로 정리 > **263** 번 > 222 번 순서로 꽃을 채색합니다.

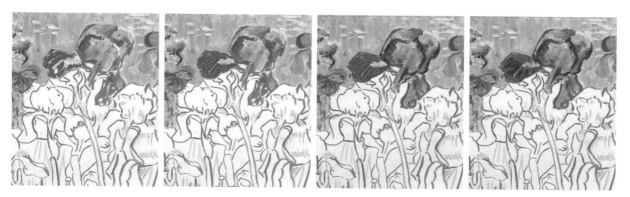

2. 앞서 칠한 부분을 (244) 번으로 블렌딩하고 이어서 222 번, **219** 번, 221 번을 사용해 꽃잎을 채색합니다. 프리즈마 색연필 PC208로 라인을 정리하고 207 번으로 꽃잎의 붉은색 주름을 그립니다.

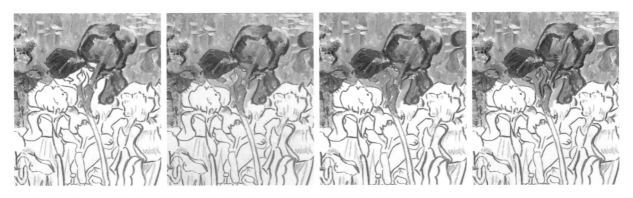

3. 꽃대를 251번 > 227번 > 225번 > 226번로 칠하고 색연필로 라인을 정리합니다.

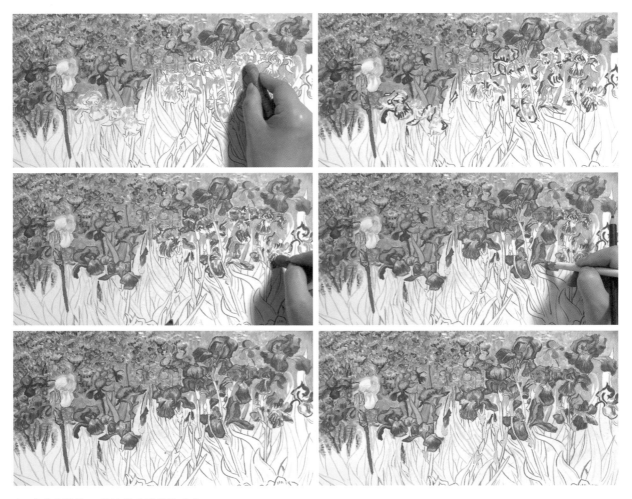

4. 나머지 꽃들도 반복해서 채색합니다.

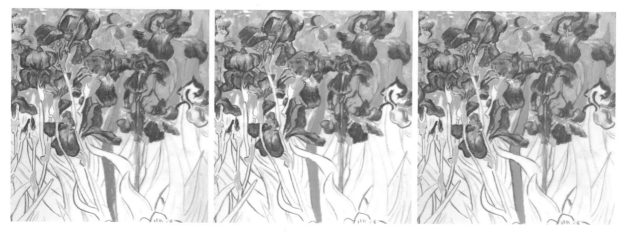

5. 풀잎은 224 번 > 227 번으로 칠하고 색연필로 라인을 그려 줍니다.

　※ 잎을 그릴 때는 중간에 끊어진 부분도 쭉 이어서 그려 놓는 게 추후에 헷갈리지 않습니다.

　※ 색연필로 라인을 그릴 때, 선의 굵기가 일정한 것보다는 굵기를 다르게 하는 게 그림이 더 예뻐 보입니다.

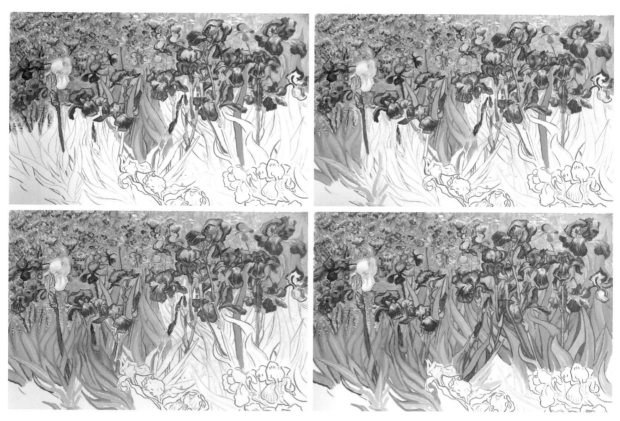

6. 앞서 채색한 방법으로 나머지 풀잎도 완성합니다.

　※ 사용한 색 : 218 , 223 , 224 , 225 , 226 , 245 , 265 , 267

왼쪽 흙바닥+오른쪽 붓꽃

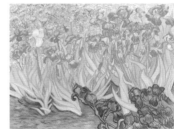

필요한 오일 파스텔 ···

203 , 207 , 217 , 219 , 221 , 224 , 225 , 237 , 240 , 244 , 245 , 250 , 265 , 267

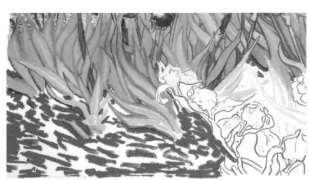

1. 오른쪽 아래의 붓꽃을 채색하기 전에 왼쪽 흙길을 채색합니다. 먼저 207 번으로 듬성듬성 붉은 흙을 그립니다. 207 번으로 칠한 곳을 피해 그 위를 240 번으로 연결하며 채색해 줍니다.

 ※ 위에 다른 색이 또 추가되기 때문에 전체적으로 다 메우면서 칠할 필요는 없습니다.

2. 250 번으로 중간중간 칠한 후 237 번으로 음영을 추가합니다.

3. **203** 번을 추가한 후 프리즈마 색연필 PC901로 잎의 라인을 정리합니다.

　※ 꼭 똑같은 위치에 채색하려고 하기보다는 손이 가는 대로 듬성듬성 채색해 줍니다.

4. 땅과 맞닿아 있는 잎 부분은 **267** 번과 **224** 번을 살짝만 추가하고 흰색 색연필로 살살 문질러 줍니다. 흰색 색연필을 이용하여 희끗희끗한 부분을 메워 정리합니다.

5. **224** 번으로 잎의 라인을 그리고 **265** 번을 추가합니다. 흰색 색연필로 라인을 정돈하고 프리즈마 색연필 PC901도 함께 이용하여 진한 잎의 라인을 그려줍니다.

　※ 바닥의 붉은색이 묻어 나올 수 있기 때문에, 오일파스텔은 중간중간 닦아 가며 사용합니다.

6. **237**번으로 바닥의 어두운 부분을 추가로 채색하고 앞서 잎을 그릴 때 사용한 색들을 이용하여 나머지 잎도 채색해 줍니다.

7. **265**번으로 붓꽃을 채색합니다. **244**번으로 나머지 붓꽃의 밝은 부분을 채색하고 **245**번으로 음영을 넣어 줍니다.

8. **219**번으로 꽃에 음영을 넣고 **221**번을 추가합니다. 앞서 다른 붓꽃들을 채색할 때처럼 색연필을 이용해서 다듬어 가며 채색합니다. 붓꽃 주변의 배경에 빈 곳이 있다면 앞서 사용한 색들을 추가로 사용하여 채워 줍니다.

9. 이어서 **221**번으로 붓꽃을 채색하고, 붓꽃에 진한 색을 올리기 전에 **224**번으로 잎 부분을 미리 채색합니다.

　※ 진한 색을 칠하기 전에 주변의 밝은 부분은 미리 채색해 두는 게 좋습니다.

10. **225**번으로 잎을 블렌딩하며 채색합니다. **217**번으로 잎에 음영을 살짝 넣은 후 **225**번으로 밝은 부분을 추가하고 색연필로 정돈합니다. **237**번으로 흙 부분도 추가로 채색합니다.

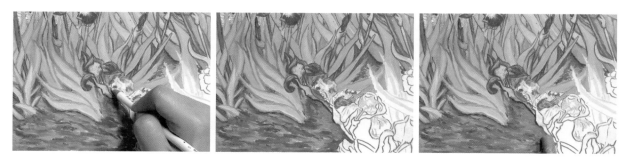

11. 색연필로 붓꽃을 블렌딩하고 붓꽃 주변의 흙바닥도 정돈합니다.

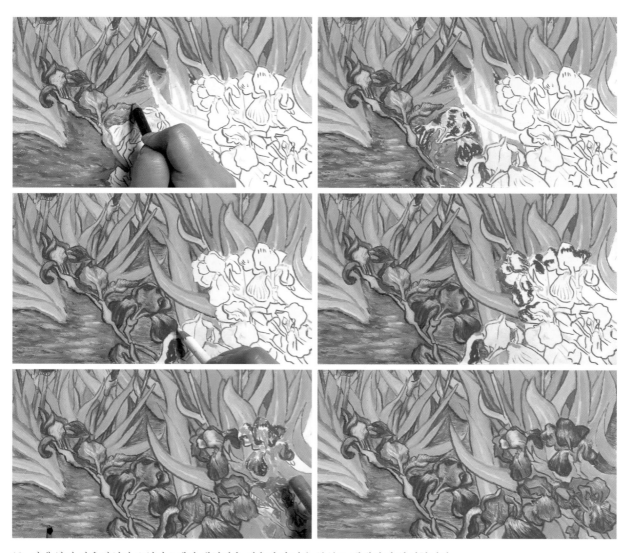

12. 이제 앞서 사용하였던 오일파스텔과 색연필을 이용하여 남은 부분도 채색하여 완성합니다.

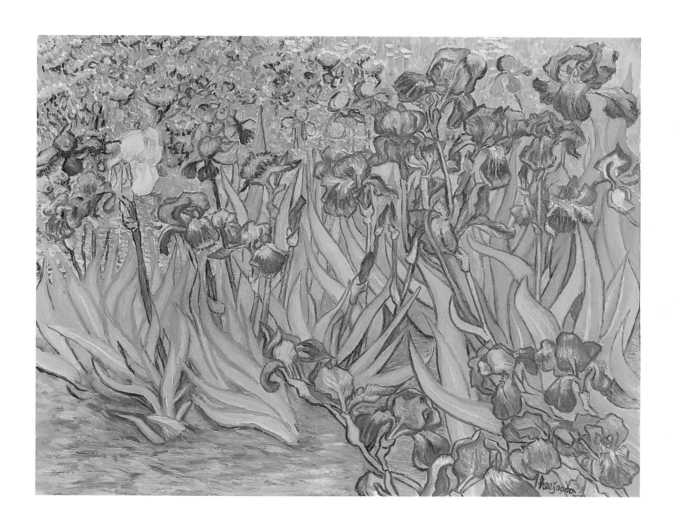

Cafe Terrace at Night

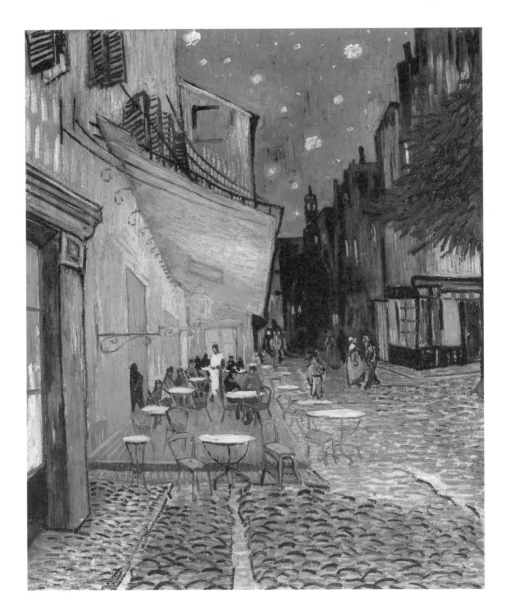

VINCENT VAN GOGH

Kroller-Muller Museum

1888 Oil on canvas 80.7×65.3cm

Kroller-Muller Museum, Otterlo

밤의 카페 테라스

고갱이 고흐와 함께 살기로 결정했을 때, 반 고흐는 노란 집을 장식하는 데 매우 열성적이었습니다. 그곳에서 그는 열다섯 달 동안 <정물: 열두 송이의 해바라기가 있는 꽃병>(1888)과 이번에 그릴 <밤의 카페 테라스(아를르의 포룸 광장의 카페 테라스)>(1888)를 포함해, 200점이 넘는 작품을 그렸습니다.

반 고흐는 아를르의 포룸 광장에 자리한 야외 카페의 밤 풍경을 담은 이 작품을 그리던 무렵부터 밤중에 작업하기를 즐겼다고 합니다. 이 작품을 그리기 얼마 전에는 자신이 즐겨 찾던 카페 드라 가르의 실내 정경을 표현한 <아를의 밤의 카페>를 사흘 밤에 걸쳐 완성했습니다. 현재 파리 오르세 미술관이 소장하고 있는 <론강의 별이 빛나는 밤> 역시 이 작품과 같은 달에 그린 것입니다. 이와 같은 일련의 밤 풍경화는 9개월 후 생 레미 요양소에서 그린 <별이 빛나는 밤>에서 절정을 이룹니다.

반 고흐가 여동생에게 쓴 편지에서 이 그림을 "푸른 밤 카페 테라스의 커다란 가스등이 불을 밝히고 있어. 그 위로는 별이 빛나는 파란 하늘이 보여. 바로 이곳에서 밤을 그리다 보면 나는 놀라곤 해. 창백하리만치 옅은 하얀 빛은 그저 그런 밤 풍경을 제거해 버리는 유일한 방법이야. 검은색을 전혀 사용하지 않고 아름다운 파란색과 보라색, 초록색만을 사용했어. 그리고 밤을 배경으로 빛나는 광장은 밝은 노란색으로 그렸지. 특히 이 밤하늘에 별을 찍어 넣은 순간이 정말 즐거웠어."라고 썼답니다.

COLOR

201	Lemon yellow	224	Turquoise green	245	Light grey
202	Yellow	226	Jade green	248	Black
204	Golden yellow	227	Yellow green	251	Dark yellow
205	Orange	229	Emerald green	253	Burnt orange
206	Flame red	230	Dark green	261	Azure violet
207	Vermilion	232	Moss green	262	Light prussian blue
218	Ultramarine blue	233	Olive	264	Light azure violet
220	Sapphire	242	Olive yellow	265	Ice blue
221	Cobalt blue	243	Pale yellow	267	Olive light
223	Turquoise blue	244	White		

왼쪽 건물 1

필요한 오일 파스텔 ...

201 , 202 , 205 , 218 , 220 , 221 , 226 , 243 , 244 , 245 , 248 , 262 , 264 , 265

1. 왼쪽 상단 모서리 부분부터 채색을 시작합니다. 220번을 손에 힘을 빼고 채색합니다. 201 번과 243 번으로 창문의 밝은 빛을 채색하고 265번으로 창틀을 듬성듬성 채색한 후, 그 위에 226번을 추가합니다. 220번이 채색되지 않은 벽 부분은 262번으로 채우고, 제일 앞쪽의 창틀도 채색합니다. 좁아진 창틀의 모양은 265번으로 다듬고 248번으로 창틀에 음영을 넣어 줍니다. 창틀이 너무 어둡게 칠해졌다면 262번을 추가 채색합니다.

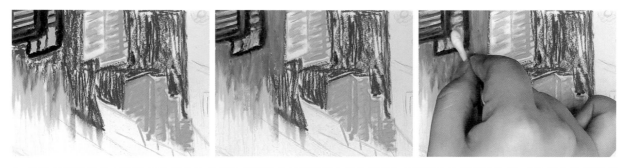

2. 창틀 아래의 벽을 202번으로 위에서 아래로 채색하며 블렌딩하고 위쪽 벽면은 264번으로 블렌딩한 후, 같은 색으로 창틀에도 살짝 음영을 추가합니다. 검정색 색연필로 창틀의 모양을 다듬어 가며 라인을 정리합니다. 면봉으로 지저분한 부분을 정리합니다.

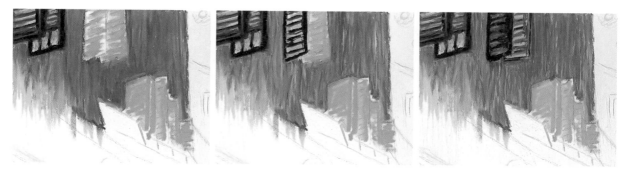

3. (264)번으로 나머지 벽면 부분을 블렌딩하고 그 위에 (244)번과 (220)번의 날카로운 면을 이용하여 듬성듬성 선을 추가합니다. (248)번의 날카로운 단면을 이용하여 나머지 창틀을 그리고 너무 어둡게 채색됐다면 (220)번을 추가합니다. 뒤쪽의 창문은 (226)번, (220)번, (248)번을 이용하여 앞쪽의 창문과 색감의 차이를 주며 채색하고, 필요에 따라 색연필을 함께 사용합니다.

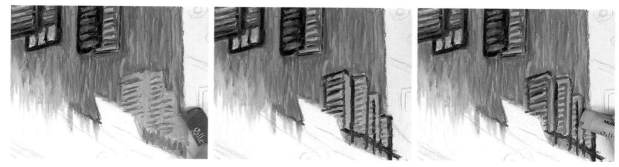

4. (264)번과 (262)번으로 아래쪽의 창문을 채색하고, (248)번으로 창문의 라인과 난간을 그려 줍니다. (220)번과 (226)번을 이용하여 창문의 디테일을 만듭니다.

※ 필요에 따라 색연필을 함께 사용하여도 됩니다.

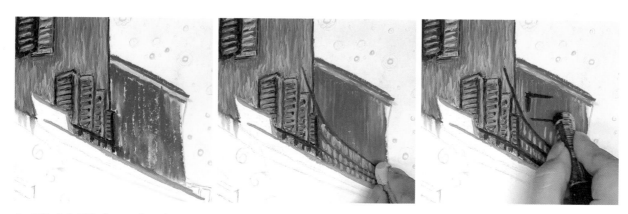

5. (245)번과 (221)번으로 뒤쪽 건물을 채색하고 (205)번으로 1층 건물 차양의 라인을 그려 줍니다. (262)번으로 나머지 벽면을 블렌딩하며 채색합니다. 검은색 색연필로 난간과 전선을 그리고 (245)번과 (218)번으로 건물에 무늬를 추가로 넣어 줍니다. 디테일은 흰색 색연필로 잡아 줍니다. (248)번으로 창문과 건물을 전체적으로 정리하고, 검정색 색연필로 그어 놓은 라인이 진해지도록 라인을 따라 (248)번을 그어 줍니다.

※ 날카로운 선을 그리기 어려운 분은 색연필을 이용하여도 됩니다.

밤하늘 1

필요한 오일 파스텔 ··

202 , 218 , 220 , 221 , 223 , 243 , 248 , 261 , 262

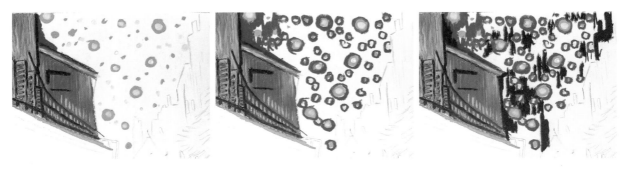

1. 별을 그리기 전에, 앞서 그린 건물의 주변을 220 번으로 채색 후, 248 번으로 건물의 테두리를 그립니다. 243 번으로 여러 사이즈로 별을 채색하고, 223 번으로 별의 테두리를 일부 채색합니다. 이때, 일정한 패턴이 되지 않도록 다양한 모양으로 그려 줍니다. 221 번으로 좀 더 진한 테두리를 만들어 줍니다. 248 번으로 건물과 밤하늘의 라인을 잡고 별 사이사이에 음영을 넣어 줍니다.

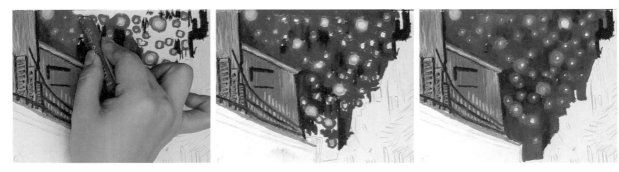

2. 220 번, 221 번, 248 번, 261 번, 262 번을 이용하여 밤하늘을 블렌딩하며 채색합니다. 밤하늘을 채색하는 중간중간 면봉이나 손을 이용해 블렌딩을 해 줍니다. 블렌딩 과정 중 별이 사라졌으면 면봉으로 닦아내고, 243 번과 202 번으로 별을 다시 채색합니다. 앞서 사용한 오일파스텔로 전체적으로 다듬어 줍니다.

※ 별이 반짝이는 느낌이 들도록 면봉으로 블렌딩하여 그러데이션을 만들어 줍니다.

왼쪽 건물 2

필요한 오일 파스텔

202, 204, 205, 207, 218, 220, 221, 223, 224, 226, 227, 232, 233, 242, 245, 248, 262, 265, 267

1. 건물을 이어서 그립니다. 205번으로 건물의 불빛을 채색하고 왼쪽 건물 난간을 248번으로 이어서 그려 줍니다.

 ※ 오일파스텔이 잘 올라가지 않는다면 오일파스텔을 닦아 줍니다.

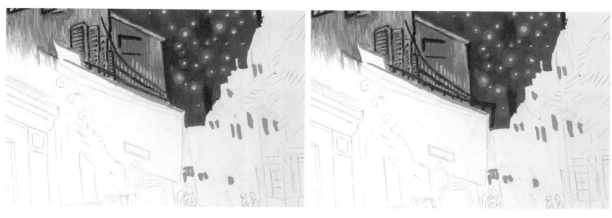

2. 빛이 번지는 느낌을 표현하기 위해 손에 힘을 빼고 267번으로 낙서하듯 가볍게 채색하고 232번을 추가한 후, 202번으로 블렌딩합니다. 245번, 242번, 233번을 앞서 사용한 색이 보이도록 듬성듬성 추가합니다.

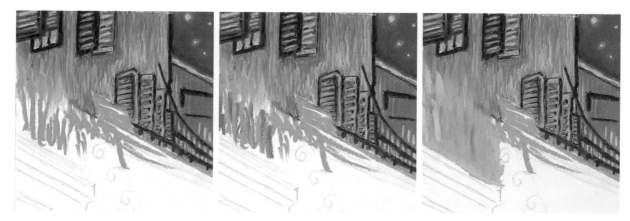

3. 가이드를 참고하여, 아래에 칠해 둔 색이 드러나도록 노란색 색연필로 긁어 주고, **202** 번으로 건물의 불빛으로 인한 그러데이션을 만들어 줍니다. **233** 번으로 약간의 음영을 넣어 줍니다.

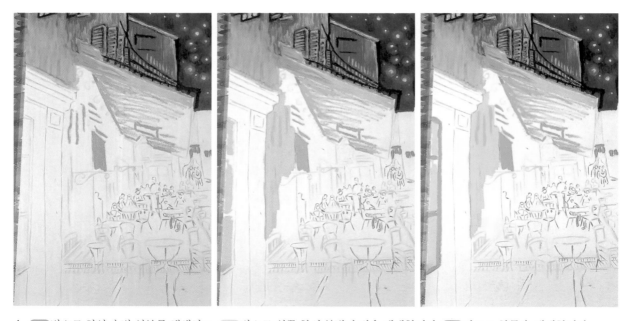

4. **205** 번으로 차양과 벽 일부를 채색하고, **202** 번으로 왼쪽 창의 불빛과 벽을 채색합니다. **205** 번으로 창틀을 채색합니다.

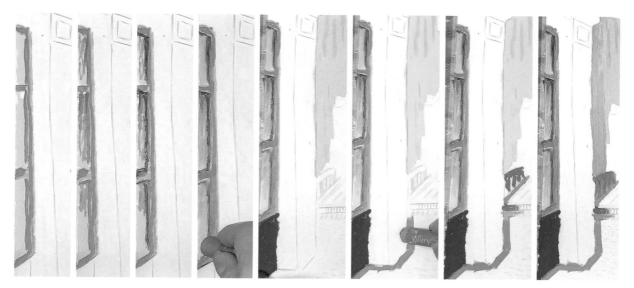

5. 왼쪽의 창을 좀 더 확대하여 디테일하게 채색해 보겠습니다. 207번으로 창틀 안쪽을 채색하고, 232번과 220번으로 창과 창틀 안쪽에 음영을 추가한 후, 면봉으로 블렌딩합니다. 207번으로 창틀의 모양을 다듬어 줍니다. 220번으로 하단의 벽을 채색하고 223번으로 바닥과 벽의 테두리를 그립니다. 207번, 204번으로 겹쳐지는 라인을 채색합니다. 위쪽에 232번을 칠하고 227번으로 블렌딩합니다. 202번으로 칠해 두었던 벽을 242번으로 블렌딩합니다.

※ 가는 선을 그리기가 어려운 분은 색연필로 다듬어 줍니다.

※ 색이 겹치는 곳 중 밝은 부분은 미리 채색해야 색 번짐 없이 깔끔하게 채색이 됩니다.

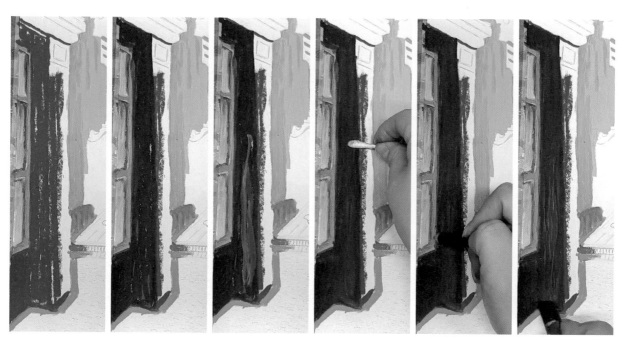

6. 220번으로 어두운 벽을 채색하고 248번으로 벽 안쪽을 좀 더 어둡게 만들어 줍니다. 265번을 살짝 추가한 후, 여러 색이 보이도록 면봉으로 문지릅니다. 흰색과 검정색 색연필로 라인을 정리하고, 248번으로 창틀이 있는 벽과 기둥의 경계를 나누어 줍니다. 앞서 사용한 색들로 전체적으로 다듬어 줍니다.

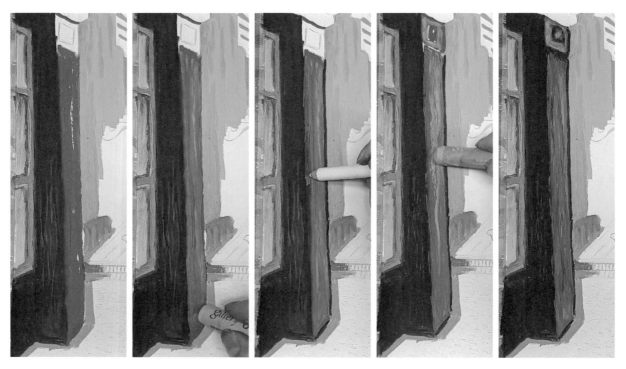

7. **221**번으로 기둥을 채색하고 **265**번으로 블렌딩합니다. **248**번으로 기둥의 테두리를 그립니다. 흰색 색연필로 긁어 내며 라인을 정리하고, **218**번, **265**번, **220**번을 벽면에 추가합니다. 앞서 사용한 색들로 전체적으로 다듬어 줍니다.

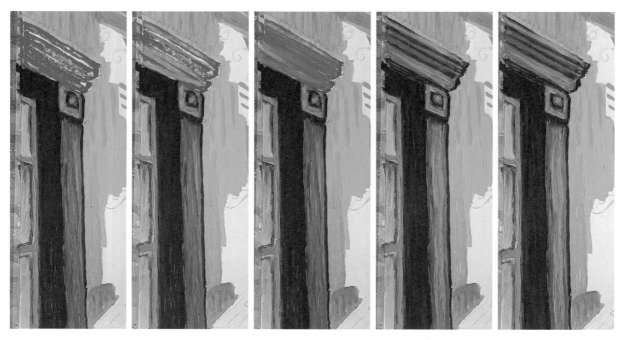

8. **262**번과 **223**번으로 기둥 위쪽 몰딩을 채색하고 **262**번으로 블렌딩합니다. **248**번으로 라인을 그리고 **226**번과 **218**번을 추가한 후 색연필로 정돈합니다.

밤하늘 2

필요한 오일 파스텔 ···

202 , 205 , 220 , 221 , 248 , 265

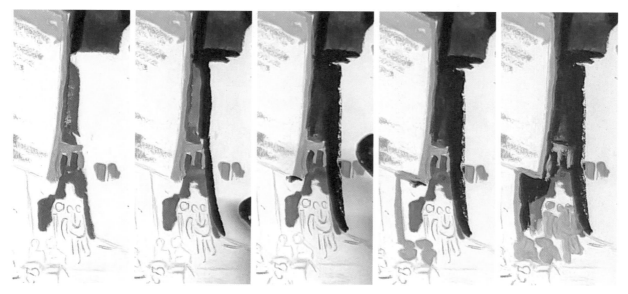

1. 205번으로 차양의 라인을 미리 그립니다. 221번으로 건물 사이의 밤하늘을 채색한 후 265번으로 블렌딩합니다. 오른쪽 건물 라인을 248번으로 그리고 밤하늘과 오른쪽 건물의 라인을 220번으로 블렌딩합니다. 205번으로 차양과 주변 빛을 받은 인물의 음영을 채색합니다. 멀리 있는 사람은 202번으로 채색하고, 왼쪽 여백은 248번으로 채워 줍니다.

건물 벽과 차양

필요한 오일 파스텔 ⋯⋯

202 , 205 , 206 , 207 , 221 , 232 , 242 , 248 , 253

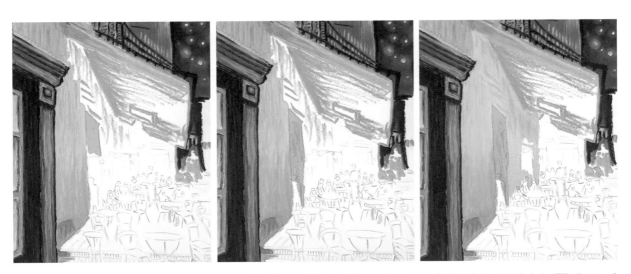

1. 차양에 **242** 번으로 듬성듬성 넣어 줍니다. 벽의 아래쪽은 **242** 번, 위쪽은 **202** 번으로 블렌딩하며 채색합니다. **205** 번으로 안쪽 문을 채색하고 **202** 번으로 이어서 벽을 채색합니다.

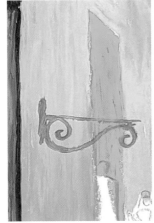 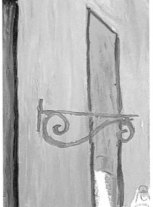 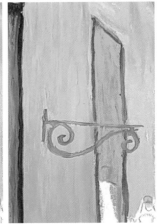

2. **207** 번의 날카로운 단면으로 벽 장식품을 그리고, 흰색 색연필로 라인을 정돈합니다. **221** 번으로 문의 라인을 그리고 **207** 번으로 문 위쪽에 라인을 추가합니다.

 ※ 지저분하게 선이 나온 경우에는 면봉을 이용해 수정합니다.

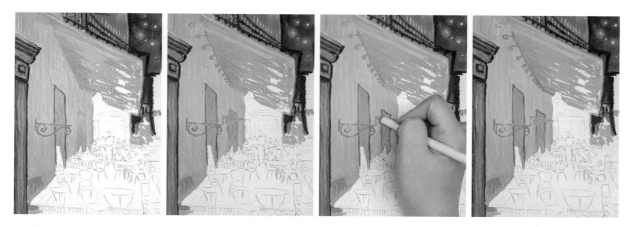

3. 앞서 사용한 색들로 나머지 차양과 벽을 완성합니다. ⬤206 번의 날카로운 단면으로 차양의 고리와 앞서 그린 벽 장식품을 마저 그리고, 색연필로 라인을 정돈합니다.

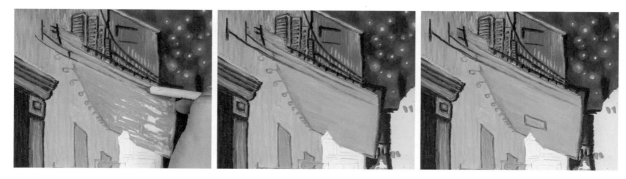

4. ⬤248 번으로 라인을 그리고 ⬤202 번, ⬤206 번으로 차양의 안쪽을 블렌딩하며 채색한 후, 그 위를 ⬤242 번으로 한 번 더 블렌딩하며 음영을 넣어 줍니다. ⬤207 번으로 차양 중앙의 무늬를 그립니다.

 ※ 검정색으로 라인을 그리기 전에 색연필로 미리 그려 두면 편합니다.

 ※ 그려 둔 선이 마음에 들지 않는다면, 흰색 색연필로 긁어낸 후 다시 그려 줍니다.

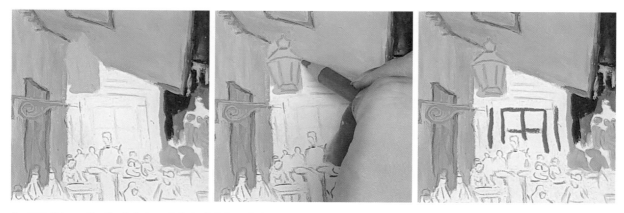

5. ⬤202 번으로 램프를 채색하고 빨간색 색연필로 라인을 그려 넣습니다. ⬤221 번으로 뒤쪽 창문의 라인을 추가합니다.

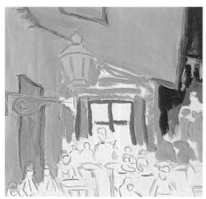 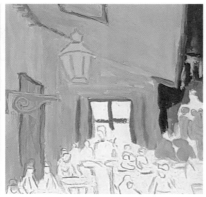 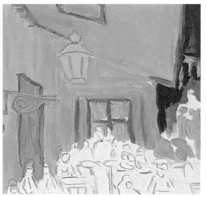

6. 242번으로 벽면을 듬성듬성 채색한 후 202번으로 블렌딩합니다. 창문 안쪽을 202번으로 채색합니다.

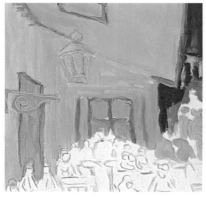 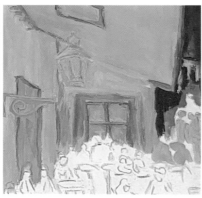

7. 206번과 202번을 번갈아 사용해 창문을 채색하고, 253번으로 램프에 명암을 넣은 후 흰색 색연필로 다듬습니다. 벽면에 음영이 필요한 부분은 232번을 추가하고 202번으로 블렌딩합니다. 207번으로 벽 장식품을 선명하게 그립니다. 부족한 부분은 앞서 사용한 색들을 추가합니다.

오른쪽 건물과 나무

필요한 오일 파스텔 ……………………………………………………………………………………………………

220, **227**, **229**, **248**, **265**

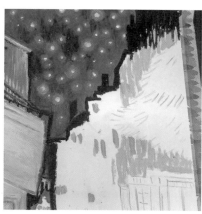 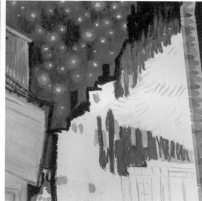 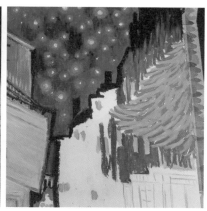

1. **265**번으로 건물의 밝은 부분을 채색하고 위쪽의 어두운 부분을 **248**번으로 채색한 후, **220**번으로 블렌딩해 줍니다. 나무는 **229**번을 나무의 결 방향에 맞춰 채색하고 사이사이를 **227**번으로 채색합니다.

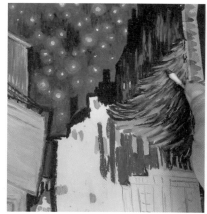 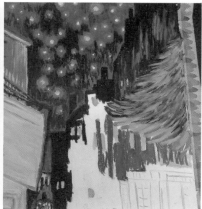

2. **248**번의 뾰족한 면을 이용하여 듬성듬성 긴 선과 짧은 선을 나무의 외곽에 그려 넣습니다. 나무 중간중간 사선으로 음영을 넣은 후, 면봉으로 나무결 방향으로 긁어내며 블렌딩합니다. **227**번, **229**번, **248**번을 추가하여 나무의 모양을 다듬어 줍니다. 멀리 있는 사람들의 테두리는 검정색 색연필로 그리고 뒤쪽의 건물도 앞서 건물 채색에 사용한 색으로 추가 채색합니다.

테라스

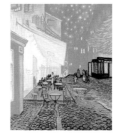

필요한 오일 파스텔 ·····
202, 204, 205, 206, 207, **220**, **221**, 224, 230, 242, (**244**), 245, **248**, 251, 253, 265, 267

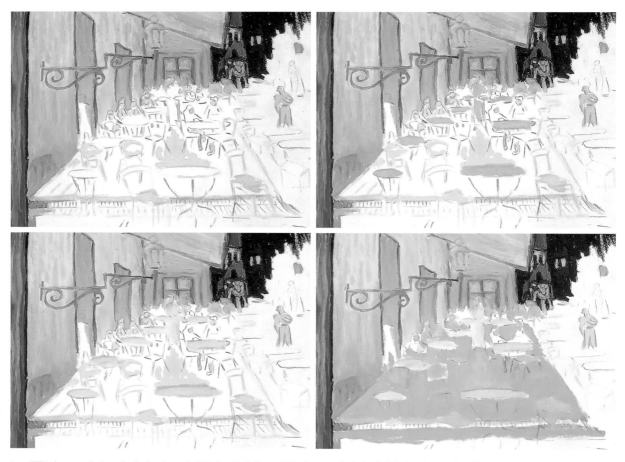

1. **202** 번으로 테라스에 앉아 있는 사람들을 채색하고, **265** 번으로 직원과 테이블을 채색한 후 **244** 번으로 블렌딩합니다. **205** 번으로 바닥을 채색하고 **253** 번, **251** 번으로 음영을 추가합니다.

2. 267번, 205번, 206번으로 의자 등과 다리를 그립니다. 테라스에 있는 모든 의자를 같은 방식으로 그려 줍니다.

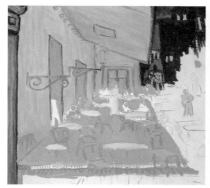 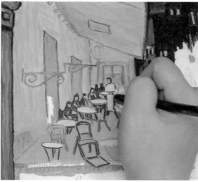 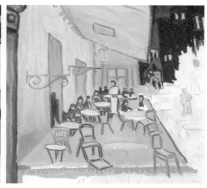

3. 230번으로 의자 다리에 음영을 넣습니다. 사람 등 세밀한 드로잉은 뾰족한 검정색 색연필로 하고 흰색 색연필로 라인을 정돈합니다.

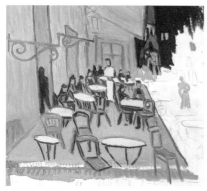 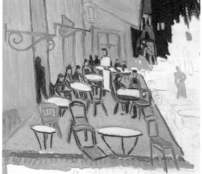 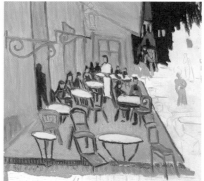

4. 207번으로 붉은 옷을 입은 사람을 채색하고 253번으로 의자를 추가 채색합니다. 207번으로 테라스 바닥 턱의 라인을 그린 후, 뾰족한 검정색 색연필로 세로 무늬를 그립니다. 테라스 부분에 희끗희끗한 부분이 없도록 앞서 사용한 색과 색연필을 이용하여 다듬어 줍니다.

※ 색이 겹치는 부분을 채색한 후엔 오일파스텔을 깨끗하게 닦고 사용해야 깔끔하게 채색할 수 있습니다.

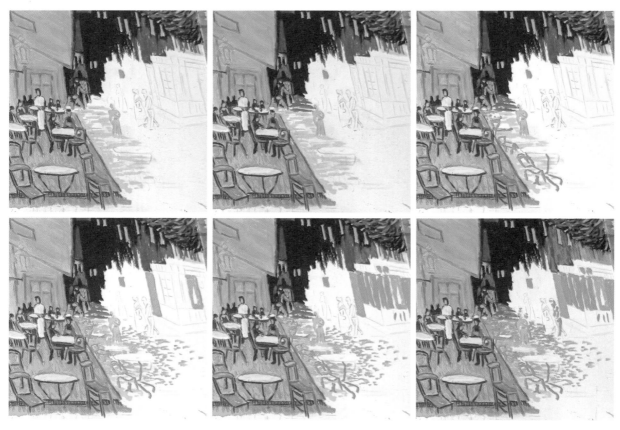

5. 202 번으로 조명 불빛을 받은 바닥을 점선 형태로 채색합니다. 221 번으로 길 끝의 그림자를 듬성듬성 그리고, 테라스 밖의 의자를 206 번으로 채색합니다. 204 번으로 바닥 사이와 오른쪽 건물 창문의 불빛을 채색합니다. 242 번으로 오른쪽 건물의 나머지 창문을 채색하고 265 번으로 건물과 바닥의 밝은 부분을 추가합니다.

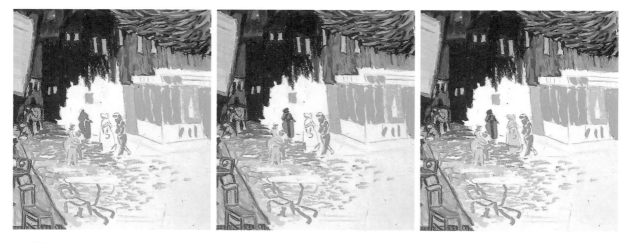

6. 207 번으로 거리의 사람을 채색하고 221 번으로 사람에 라인과 음영을 넣습니다. 202 번으로 오른쪽 여자를 채색합니다.

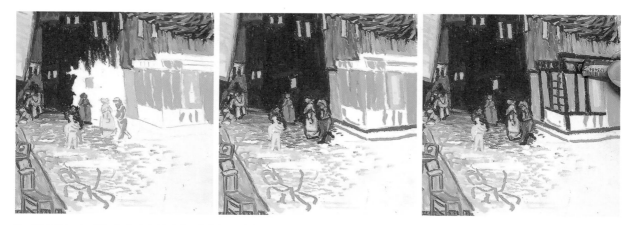

7. **248** 번으로 건물의 나머지 부분을 채색하고 거리의 사람들 라인을 그립니다. **221** 번으로 바닥에 톡톡 치듯이 점을 찍어 줍니다. 앞서 **204** 번으로 채색한 오른쪽 건물의 창문은 **206** 번, **202** 번, **251** 번으로 다듬습니다. 오른쪽 건물은 **224** 번, **221** 번, **206** 번을 추가한 후, **248** 번으로 라인을 그립니다.

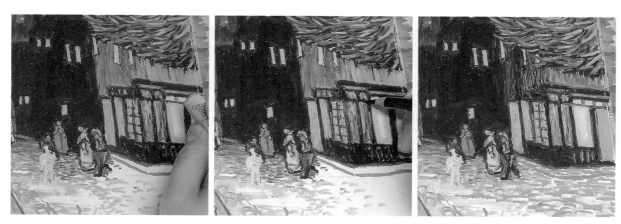

8. 필요에 따라 **202** 번과 **207** 번을 창문에 추가합니다. 창문에 불빛이 번져 보이도록 **205** 번으로 블렌딩하고 **248** 번으로 건물의 나머지 부분을 채색한 후 색연필로 다듬습니다. **245** 번과 **221** 번으로 바닥에 점을 찍고 앞쪽으로 올수록 **224** 번이 더 많이 보이도록 점을 찍습니다.

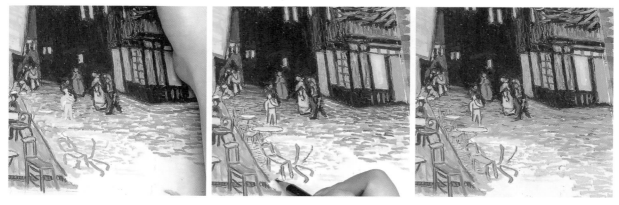

9. **245** 번으로 야외 테이블을 채색하고 뾰족한 검정 색연필로 의자와 테이블의 라인을 그립니다. **205** 번으로 의자를 채색합니다. **202** 번으로 바닥에 무작위로 점선을 찍되, 아직 색이 채색되지 않은 앞에서부터 점을 찍어야 어두운색이 앞쪽으로 넘어오지 않습니다.

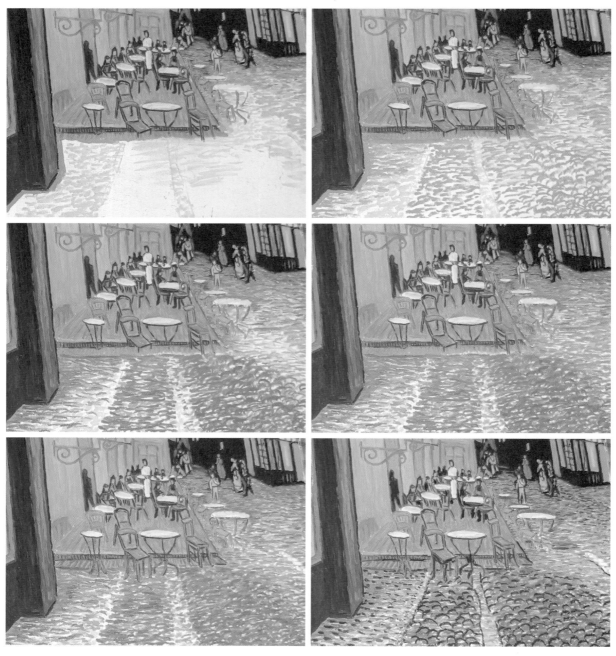

10. 바닥의 점을 ⬭245 번 > ⬭265 번 > ⬭221 번 > ⬭204 번 > ⬭205 번 > ⬤244 번 순서로 찍고 마지막으로 ⬤248 번으로 물결 라인과 점선을 추가합니다. 부족한 부분은 완성작을 보며 마무리합니다.

※ 그림은 2~3일 정도 그늘진 곳에서 말린 후, 실외에서 픽사티브를 30cm 이상 떨어진 거리에서 뿌립니다. 건조 후에 추가로 2~3회 정도 반복해서 뿌리면 손에 묻어나는 것을 어느 정도 방지할 수 있습니다.

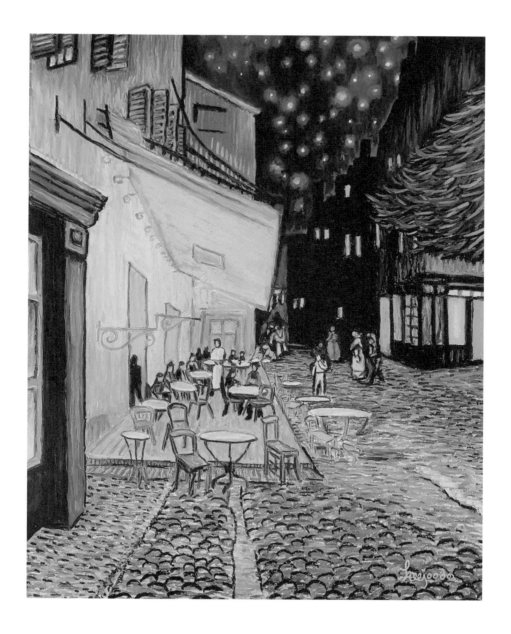

Sunflowers

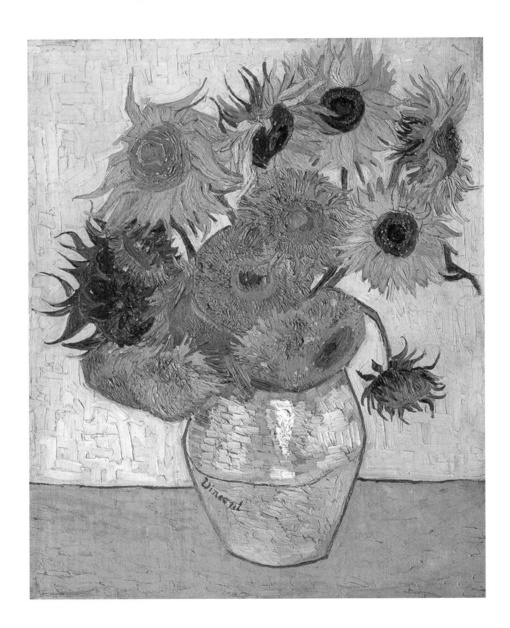

VINCENT VAN GOGH

Neue Pinakothek

1888 Oil on canvas 92×73cm

Neue Pinakothek, Munich

해바라기

반 고흐가 그린 해바라기 연작은 두 가지 버전이 있습니다. 첫 번째는 1887년 파리에서 그린, 바닥에 놓여 있는 해바라기 시리즈이고, 두 번째는 1년 뒤 아를에서 그린 꽃병에 담긴 해바라기 시리즈입니다.

고흐는 이 해바라기 그림을 그릴 때 동생 테오에게 아주 멋진 그림이 될 것이라고 들뜬 마음을 편지에 담아 보낼 정도로 마음에 들어 했다고 합니다. 테오에게 보낸 편지에 "해바라기는 빨리 시들어 버리기 때문에 나는 매일 아침 일찍부터 황혼이 틀 무렵까지 해바라기를 그리고 있어."라고 적었는데, 그림에는 활짝 핀 해바라기부터 시들어가는 해바라기까지 시간의 흐름이 담겨 있습니다. 아름다운 아를에서 친구 고갱과 함께 살면서 그림을 그릴 수 있다는 희망에 가득 차 그린 그림인 만큼, 보는 것만으로 따뜻하고 행복한 마음이 전해지는 것 같습니다.

고흐의 원화는 유화 물감을 두껍게 칠하는 임파스토 기법을 통해 해바라기의 강한 생명력과 볼륨감을 표현하였습니다. 또한, 벽과 노란색 화병도 한 가지 색으로 단순하게 칠하여 해바라기가 더욱 눈에 띌 수 있도록 표현했습니다.

반 고흐하면 떠오르는 대표적인 컬러인 노랑은 가시 스펙트럼의 가장 밝은 색상이자 사람의 눈으로 볼 때 가장 눈에 띄는 색입니다. 예로부터 노란색 안료는 널리 사용 가능했기 때문에 예술에서 처음으로 사용된 색상 중 하나였다고 합니다. 노랑은 태양이 비추는 색, 또는 밝은 빛과 창의력을 뜻하며, 깊은 사고와 지각이 있는 좌뇌에 영향을 미칩니다. 노란색이 사고 과정의 장애물을 없애 주는 만큼, 공부를 하는 학생이나 끊임없는 아이디어가 필요한 분들, 까다로운 문제의 해결책을 찾거나 무언가를 알아내야 하는 분들께 추천하고 싶은 그림입니다.

COLOR

201 Lemon yellow	**233** Olive	**248** Black
202 Yellow	**235** Raw umber	**251** Dark yellow
203 Orangish yellow	**236** Brown	**252** Golden ochre
205 Orange	**237** Russet	**253** Burnt orange
206 Flame red	**241** Light olive	**254** Grey pink
208 Scarlet	**243** Pale yellow	**265** Ice blue
215 Light purple violet	**244** White	**269** Light moss green
229 Emerald green	**245** Light grey	

배경

필요한 오일 파스텔 ⋯⋯⋯⋯⋯⋯⋯⋯⋯⋯⋯⋯⋯⋯⋯⋯⋯⋯⋯⋯⋯⋯⋯⋯⋯⋯⋯⋯⋯⋯⋯⋯⋯⋯

(244), **245**, 265

1. **244**번으로 밝은 영역을 미리 채색해 둡니다. 265번과 **245**번을 격자무늬로 무작위로 채색합니다. 이때 꽃 사이사이의 배경도 함께 채색합니다. **244**번 역시 격자무늬로 전체적인 배경을 블렌딩하며 채색하고, 필요에 따라 265번과 **245**번을 추가하여 배경을 다듬어 줍니다. 꽃과 맞닿아 있는 부분은 공백이 생기지 않게 바짝 칠하거나 꽃의 위로 살짝 침범하여 채색해도 됩니다.

※ 흰색은 추후 채색하다가 밝은 영역이 어두워졌을 때를 대비하는 용도이므로, 생략 가능합니다.

※ 전체 완성 후, 시넬리에 펄 오일파스텔 125번을 위에 채색하면 은은한 펄감을 추가할 수 있습니다.

첫 번째 꽃

필요한 오일 파스텔 ··········
202 , **205** , **208** , **236** , **237** , **241** , 243 , (**244**) , **245** , **251** , **253** , **265** , **269**

 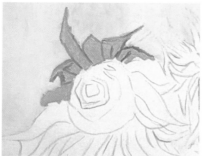 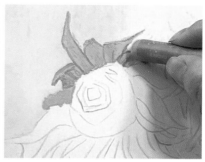

1. 배경과 맞닿아 있는 꽃잎을 **202** 번으로 채운 후, **253** 번의 날카로운 면을 이용해서 테두리를 그려 줍니다. 테두리가 울퉁불퉁하다면 앞서 사용한 **202** 번으로 다듬어 가며 깔끔하게 채색하고, 테두리가 너무 두껍거나 지저분한 부분은 흰색 색연필로 정리합니다. 꽃잎에 형광 느낌을 더하기 위해 **205** 번을 음영을 넣는다는 느낌으로 듬성듬성 추가합니다.

※ 왼쪽 위에서부터 오른쪽 아래로 사선으로 채색하면, 손에 스쳐서 번지는 것을 방지할 수 있습니다.

※ 오일파스텔로 테두리를 그리는 게 어렵다면 색연필을 사용해도 됩니다.

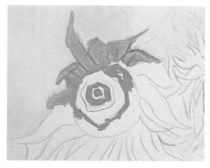 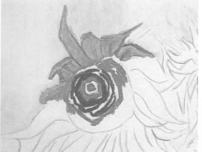 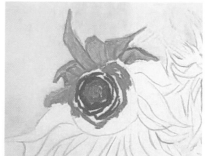

2. 씨방의 황토색 부분을 **251** 번으로 칠하고, 같은 색으로 꽃잎과 연결된 부분에 음영을 추가합니다. 씨방의 어두운 부분은 **253** 번으로 듬성듬성 낙서하듯 그리고 **241** 번과 **202** 번으로 씨방 가운데에 연둣빛을 더합니다. 색감을 보면서 앞서 사용한 오일파스텔을 추가로 채색해 주어도 됩니다.

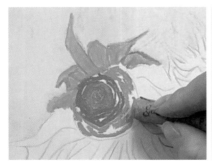 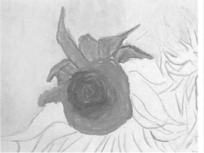 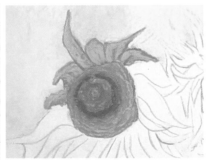

3. 앞서 씨방을 채색할 때 사용한 ⓛ253번, ⓛ205번, 202번, ⓛ241번, ⓛ237번 등을 번갈아 사용하여 마저 채색합니다. 희끗희끗한 부분이 없도록 202번으로 블렌딩하고, 씨방의 어두운 부분은 237번을 점선 느낌으로 톡톡 두드려 추가합니다. 꽃잎과 씨방이 연결되는 음영 부분은 237번으로 채색한 후 202번으로 다듬고, 꽃잎이 너무 어둡다면 243번으로 밝게 만들어 줍니다.

 ※ 색연필로 정돈하다가 앞서 채색한 부분이 너무 많이 벗겨졌다면 배경에 사용했던 245번, 265번, 244번을 사용하여 수정합니다.

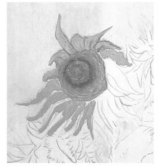 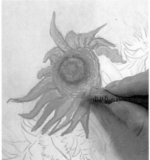 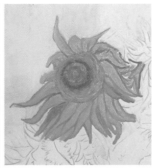 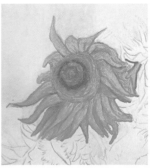

4. 나머지 꽃잎도 202번으로 채색합니다. 꽃잎이 겹치는 경계에는 ⓛ253번, 202번, ⓛ251번을 사용하는데, ⓛ251번으로는 겹친 꽃잎 중 뒤쪽 꽃잎을 채색해 줍니다. 꽃잎의 밝은 부분은 243번을 손의 강약을 이용해 추가합니다. 흰색 색연필로 라인을 다듬고 블렌딩도 하며 꽃을 정돈합니다.

 ※ 꽃잎 사이에 배경이 덜 칠해진 부분이 있다면 추가로 채색해 줍니다.

 ※ 오일파스텔이 밑색으로 많이 깔려 있기 때문에, 손에 힘을 주고 색연필을 올리면 오일파스텔을 긁어낼 수 있고, 손에 힘을 빼고 살살 문지르면 부드러운 그러데이션을 만들거나 오일파스텔이 두껍게 채색된 부분을 블렌딩할 수 있습니다.

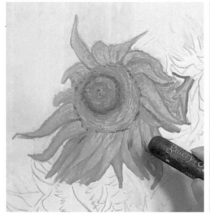 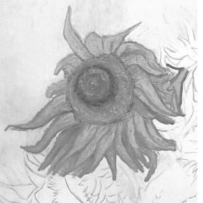 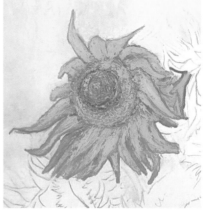

5. 꽃의 입체감을 살리기 위해 ⓛ236번을 톡톡 두드려 추가 채색하고, 완성 이미지를 참고하여 앞서 사용한 색들로 마무리합니다.
 ※ 꽃을 완성한 후, 손에 힘을 빼고 시넬리에 펄 오일파스텔 132번, 114번, 115번을 추가하면 꽃이 반짝거려서 좀 더 예쁘게 완성할 수 있습니다.

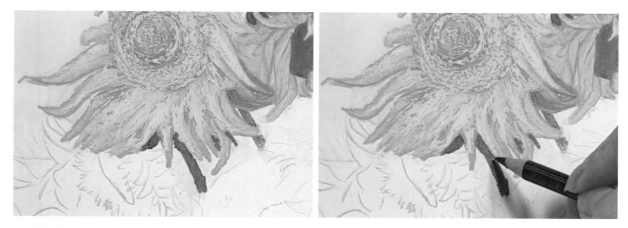

6. **269**번으로 꽃대과 꽃받침을 그립니다. 오일파스텔의 날카로운 면을 이용하여 그리는 게 어렵다면 색연필을 이용해도 좋습니다. 어두운 부분은 검정색 색연필을 이용하여 다듬어 줍니다.

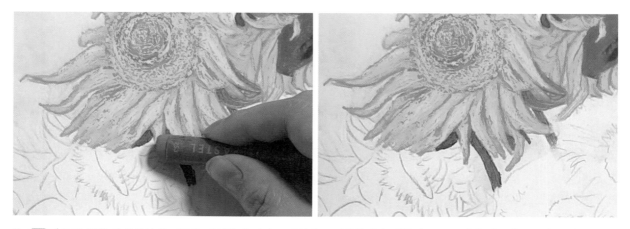

7. **253**번으로 꽃잎 사이사이에 어두운 라인을 추가하고 색연필로 정돈합니다. **208**번으로 꽃대의 테두리를 그리고 첫 번째 꽃 완성본과 비교하여 추가로 다듬어 줍니다.

두 번째 꽃

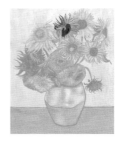

필요한 오일 파스텔 ·····················

201 , **202** , **205** , **208** , **229** , **236** , **237** , **241** , **248** , **251** , **253**

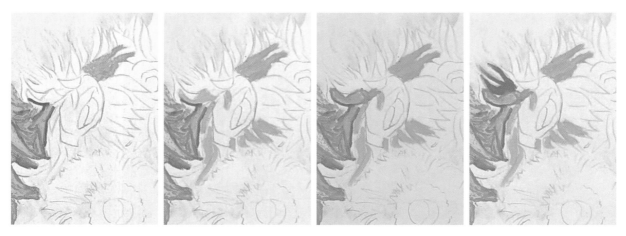

1. **202** 번으로 위쪽 꽃잎 두 개를 먼저 그리고, 첫 번째 꽃과 맞닿아 있는 꽃잎은 더 밝게 채색하기 위해 **201** 번을 사용합니다. 꽃잎의 테두리는 **251** 번으로 그리고, 꽃받침은 **241** 번으로 채색합니다. 이때 끝부분을 뾰족하게 그려야 하는데, 흰색 색연필로 라인을 정돈하며 그리면 좀 더 쉽게 그릴 수 있습니다.

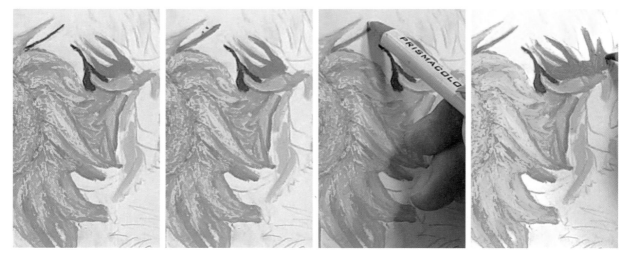

2. **229** 번으로 좀 더 진한 꽃받침을 추가합니다. 가는 선을 그리기가 어렵다면 색연필을 이용하여 라인을 그려도 무방합니다. **241** 번과 **229** 번을 사용하여 꽃잎 사이의 꽃받침과 꽃대도 그리고 **253** 번으로 라인을 그리는데, 라인을 그리기가 어렵다면 프리즈마 색연필 PC943을 사용합니다.

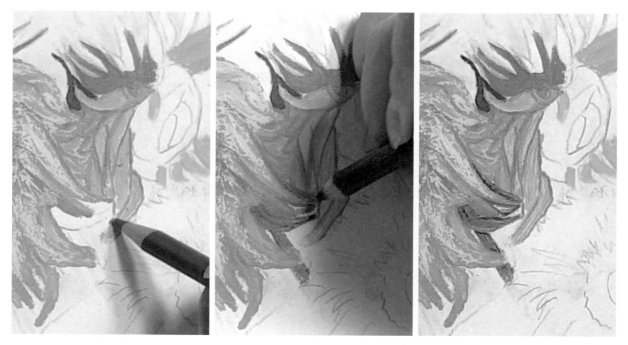

3. 오일파스텔로 그리기가 어려운 날카로운 부분은 색연필을 이용합니다. 유성 색연필의 발색력을 높이기 위해 오일을 색연필에 묻히고 이면지에 색연필을 문질러 색연필을 충분히 녹인 후에 본 그림에 사용합니다. 오일에 녹인 초록색의 프리즈마 색연필 PC1090으로 꽃받침과 꽃대를 채색하고 흰색 색연필로 테두리를 정돈한 후, 앞서 사용한 초록색 색연필보다 진한 녹색의 프리즈마 색연필 PC1067을 오일에 녹여서 채색해 줍니다. 갈색의 프리즈마 색연필 PC943으로 라인을 그려 줍니다.

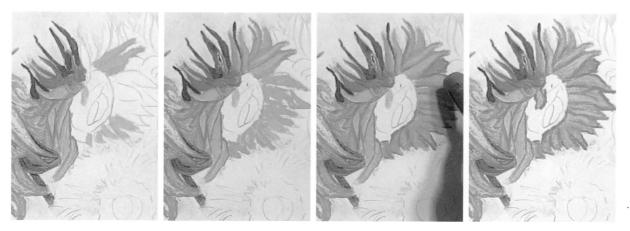

4. 앞서 꽃받침 그릴 때 사용한 오일파스텔과 색연필을 이용하여 윗부분의 꽃받침을 이어서 채색합니다. 꽃잎 역시 앞서 사용한 오일파스텔과 색연필을 번갈아 사용하여 좀 더 풍성하게 그려 줍니다.

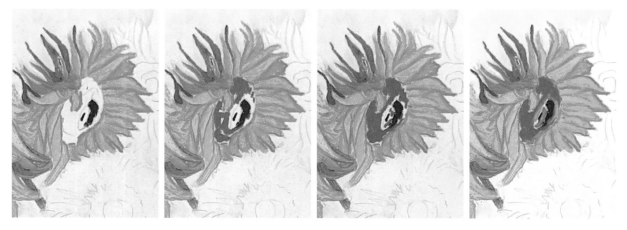

5. 씨방의 가운데를 **248**번으로 너무 크지 않게 채색하고, **237**번으로 꽃잎과 씨방의 경계 부분을 채색합니다. 씨방에 붉은 느낌을 넣기 위해 **208**번을 추가하고 밝은 부분은 **205**번을 힘주어 돌리며 채색합니다.

 ※ 채색할 때마다 물티슈를 이용하여 오일파스텔을 닦으며 사용해야 색이 깔끔하게 올라갑니다.

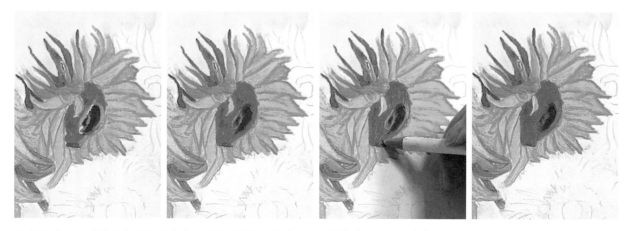

6. **236**번으로 씨방에 음영을 추가하고 희끗희끗한 부분이 없도록 **237**번으로 채색한 후, 전체적으로 흰색 색연필로 정돈합니다. 앞서 사용한 오일파스텔과 색연필을 번갈아 사용하며 좀 더 자연스럽게 다듬어 줍니다.

세 번째 꽃

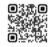
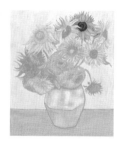

필요한 오일 파스텔 ·····
202 , 208 , 236 , 237 , 243 , 248 , 251

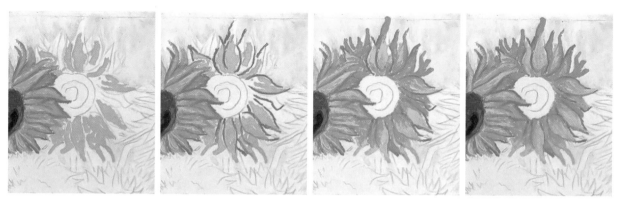

1. 앞서 그린 꽃들을 참고하여 세 번째 꽃도 이어서 그립니다. 202 번으로 앞쪽에 위치한 꽃잎들을 채색하고 237 번으로 꽃잎 테두리를 그립니다. 251 번으로 뒤쪽의 꽃잎과 앞쪽에 칠한 꽃잎에 음영을 넣습니다. 243 번으로 밝은 부분을 채색하며 블렌딩을 하여 부드러운 꽃잎을 그려 줍니다.

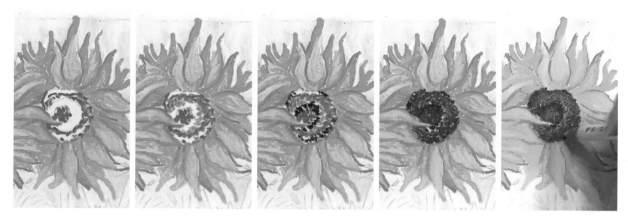

2. 씨방은 208 번 > 251 번 > 248 번 > 236 번 > 237 번 순서로 톡톡 두드려 점선 느낌으로 채색합니다. 단, 어두운 색을 사용할 때는 너무 까맣게 되지 않도록 주의합니다. 흰색 색연필을 중간중간 닦아 가며 동글동글 굴려 긁어내기도 하고 두드리기도 하면서 씨방을 정리합니다. 완성본과 비교하여 부족한 부분은 앞서 사용하였던 오일파스텔로 추가합니다.

네 번째, 다섯 번째, 여섯 번째 꽃

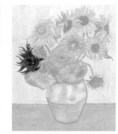

필요한 오일 파스텔 ··········
202, **208**, **229**, **233**, **235**, **236**, **237**, **241**, **248**, **251**, **253**, **269**

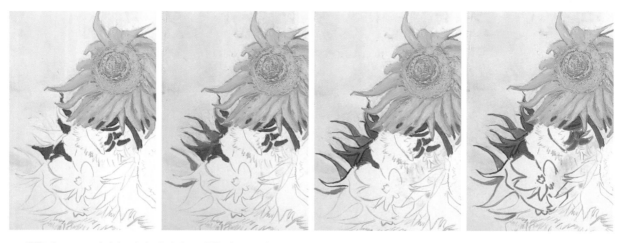

1. **269**번으로 꽃받침을 먼저 채색하고, **253**번으로 시든 느낌의 꽃받침을 채색합니다. 끝을 뾰족하게 만들기 위해 흰색 색연필로 정리합니다. 꽃받침의 테두리는 프리즈마 색연필 PC901을 이용해 그리고, 아래쪽의 꽃은 프리즈마 색연필 PC943으로 라인을 그려 줍니다.

※ 꽃잎과 배경의 경계가 어색하게 느껴진다면, 앞서 배경 채색에 사용한 오일파스텔로 다듬어 줍니다.

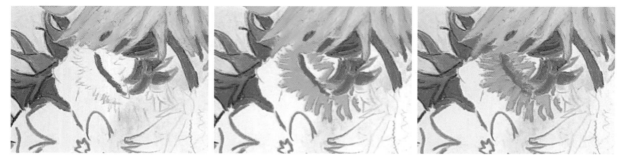

2. 네 번째 꽃을 채색합니다. 씨방 가운데의 진한 부분을 **237**번으로 칠하고 **251**번과 **253**번, **237**번으로 꽃잎을 채색한 후, 색연필로 라인을 정리합니다.

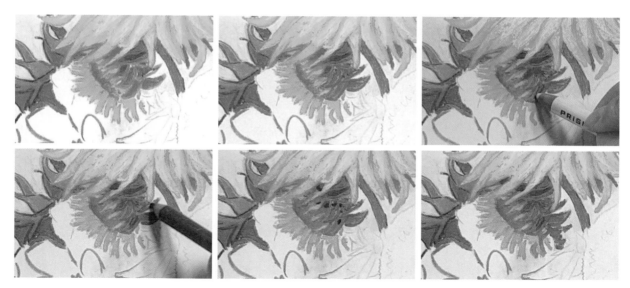

3. 앞서 사용한 오일파스텔과 **248**번, 색연필을 번갈아 사용하며 꽃을 그려 줍니다.

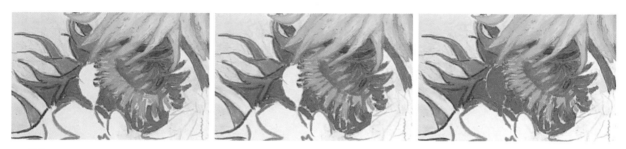

4. **269**번으로 네 번째 꽃의 꽃잎을 피해서 초록잎을 채색합니다. **237**번으로 네 번째 꽃잎 사이사이에 라인을 그리고 다섯 번째 꽃의 씨방을 채색합니다.

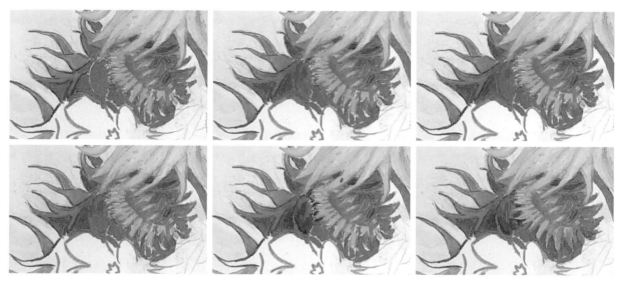

5. **251**번, **233**번, **235**번을 번갈아 사용해 뒤쪽의 꽃받침을 채색합니다. **208**번으로 씨방에 붉은 느낌을 추가하고 꽃받침에 **229**번으로 초록빛을 추가합니다. **248**번으로 씨방에 음영을 추가하고 **235**번으로 블렌딩합니다. 완성본을 참고하여 앞서 사용한 오일파스텔과 색연필을 사용해 그림을 다듬어 줍니다.

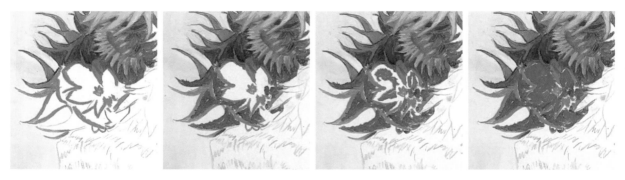

6. 241 번으로 라인을 추가한 후, 269 번으로 안을 채웁니다. 208 번으로 꽃의 붉은 부분을 듬성듬성 채색하고 237 번으로 블렌딩하며 채색합니다.

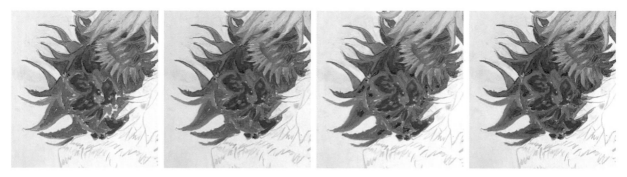

7. 음영은 235 번 > 269 번 > 253 번 > 248 번 순서로 추가하고 269 번으로 블렌딩하여 음영을 정돈합니다. 237 번, 202 번 등 앞서 사용한 오일파스텔과 색연필을 번갈아 사용해 다듬어 줍니다.

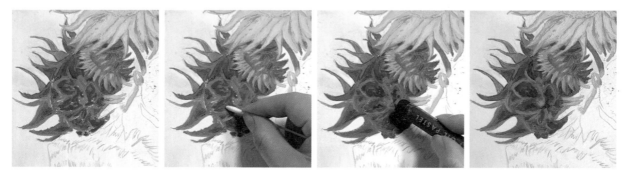

8. 202 번으로 뒤쪽에 가려진 꽃잎을 그리고 희끗희끗한 부분은 면봉으로 채웁니다. 완성본과 비교하여 부족한 부분은 앞서 사용한 오일파스텔과 색연필을 사용해 다듬어 줍니다.

일곱 번째, 여덟 번째 꽃

필요한 오일 파스텔 ..

201 , 202 , 208 , 235 , 236 , 237 , 241 , 251 , 253 , 269

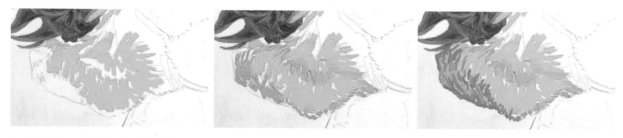

1. 202 번으로 꽃잎을 먼저 채색 후 202 번으로 그린 꽃잎을 피해 251 번으로 꽃잎을 그려 줍니다. 253 번으로 꽃의 왼쪽에 음영을 추가합니다.

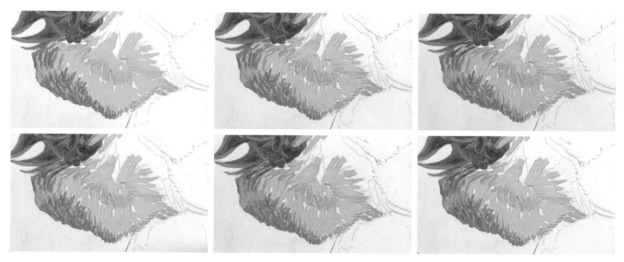

2. 237 번으로 음영을 더 추가한 후 253 번으로 경계를 다듬어 줍니다. 236 번 > 241 번 > 251 번 > 237 번 > 236 번을 이용하여 어두운 부분을 추가 채색합니다.

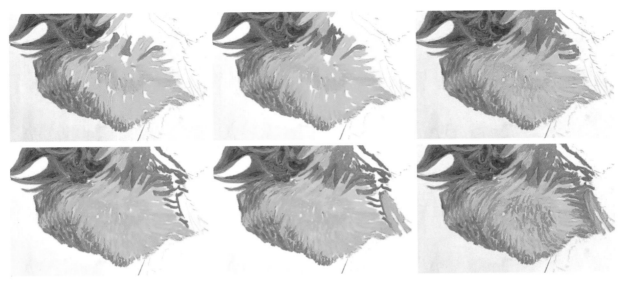

3. **241**번으로 꽃받침의 잎을 그린 후, **251**번, **237**번, **202**번, **253**번을 사용하여 채색합니다.

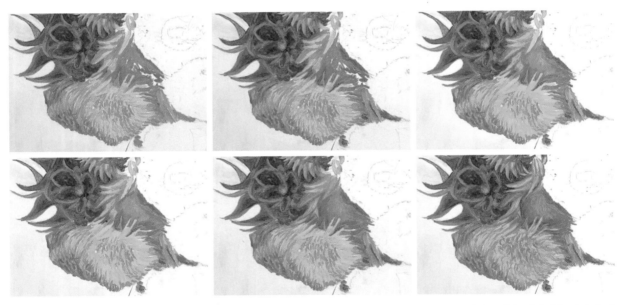

4. **241**번으로 초록잎을 채색하고 **269**번으로 음영을 추가합니다. 나머지 부분도 앞서 사용한 오일파스텔과 색연필을 번갈아 사용하여 완성합니다.

　※ 사용한 색 : **201** , **202** , **208** , **235** , **236** , **237** , **241** , **251** , **253**

아홉 번째 꽃

 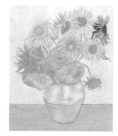

필요한 오일 파스텔 ·····················
202, 205, **229**, **235**, 236, 237, 241, 251, **253**

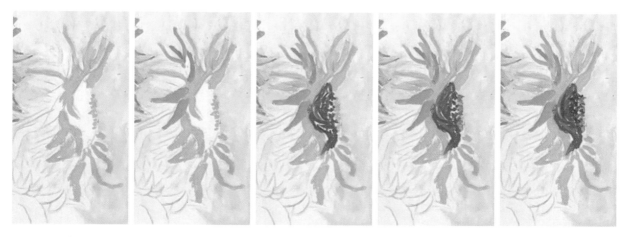

1. 오른쪽 상단에 있는 측면을 바라보는 꽃을 채색합니다. **202** 번으로 꽃잎을 채색하고 **251** 번으로 뒤쪽의 어두운 꽃잎을 채색합니다. **241** 번으로 푸른 꽃받침을 채색한 후 **237** 번과 **253** 으로 씨방을 채색합니다. **236** 번으로 씨방의 어두운 부분을 칠합니다.

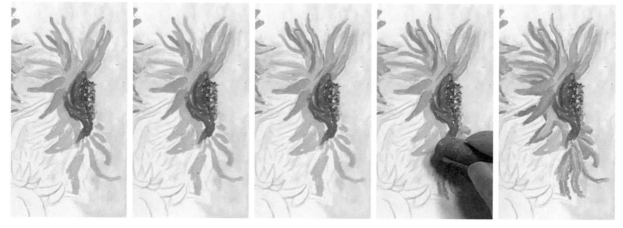

2. **253** 번으로 꽃잎의 테두리를 그리고 **202** 번, **253** 번, **251** 번과 흰색 색연필로 꽃잎을 다듬으며 해바라기 꽃잎을 다 칠해 줍니다.
※ 꽃잎의 모양을 수정하고 싶다면 색연필로 살짝 긁어낸 후 배경을 조금 더 채워 넣으면 됩니다.

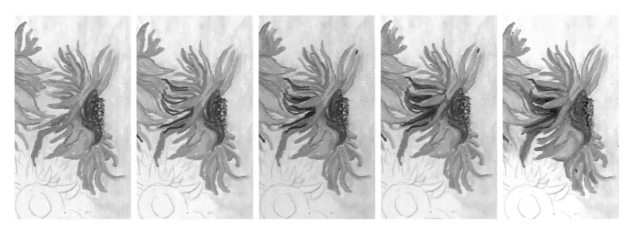

3. 241 번으로 꽃대를 그리고 229 번으로 꽃받침을 채색합니다. 235 번과 237 번으로 꽃받침에 음영을 추가합니다. 205 번으로 꽃잎에 형광 주황 느낌을 추가하고, 243 번을 힘주어 채색하여 밝은 부분을 만들어 줍니다. 완성작과 비교하여 부족한 부분은 앞서 사용한 오일파스텔과 색연필을 사용하여 다듬어 줍니다.

열 번째 꽃

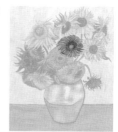

필요한 오일 파스텔 ··

202 , 205 , 206 , 208 , 236 , 237 , 251 , 253

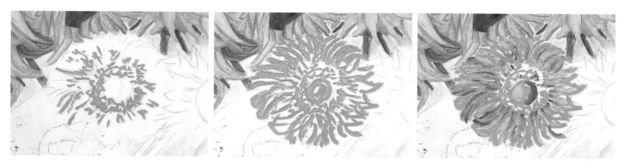

1. 205 번으로 씨방의 튀어나온 부분과 꽃잎에 음영을 먼저 그린 뒤, 251 번으로 꽃잎의 어두운 부분을 그린다는 느낌으로 꽃잎과 씨방을 함께 그려 줍니다. 237 번으로 꽃잎의 어두운 부분을 추가하고 202 번으로 블렌딩하여 꽃잎 모양이 되도록 합니다.

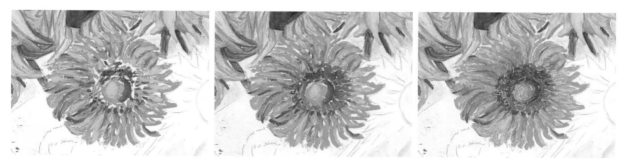

2. 씨방을 208 번으로 채색하고 206 번으로 형광 주황 느낌을 추가합니다. 236 번과 253 번으로 음영을 추가합니다. 색연필과 면봉을 이용해서 정돈 후 236 번으로 음영감을 넣습니다.

열한 번째 꽃

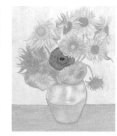

필요한 오일 파스텔 ···
201 , **202** , **205** , **206** , **233** , **237** , **251** , **253**

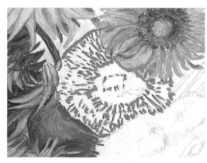 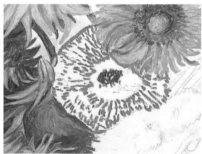 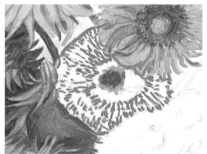

1. **253**번으로 꽃잎을 듬성듬성 그리고, 씨방 부분은 **233**번과 **251**번을 번갈아 사용해 칠해 줍니다.

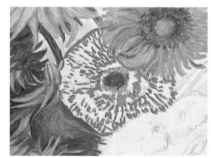 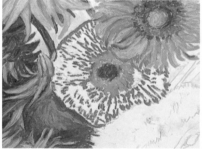 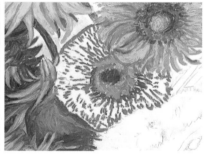

2. **206**번 > **205**번 > **237**번 > **253**번 순서로 씨방을 채색합니다.

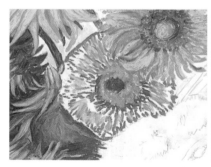 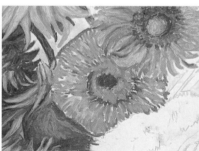 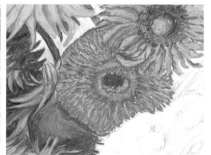

3. 꽃잎을 **202** 번 > **251**번 > **205**번으로 칠하고, **237**번으로 오른쪽 꽃과 맞닿은 부분과 꽃잎에 음영을 추가합니다.

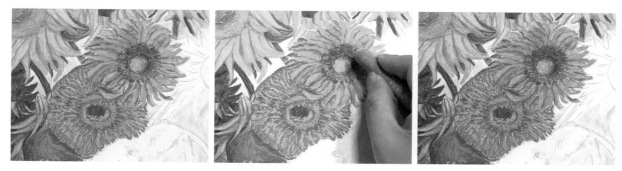

4. 오른쪽에 있는 꽃을 ❷❸❼ 번과 ❷⓪❺ 번으로 칠하며 꽃잎의 모양을 다듬어 줍니다.

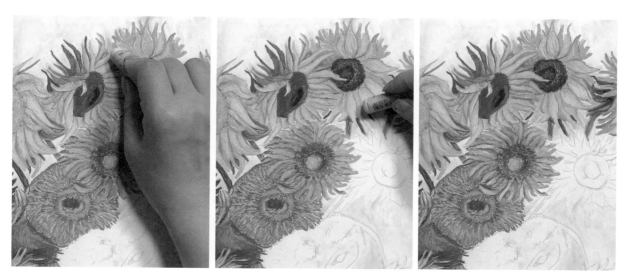

5. ❷⓪❶ 번으로 앞서 그린 꽃들에 입체감을 넣고, 꽃과 꽃 사이 경계 부분이 자연스러워지도록 앞서 사용한 색들을 번갈아 채색하며 전체적으로 그림을 다듬어 줍니다.

열두 번째 꽃

필요한 오일 파스텔 ···

201 , 202 , 205 , 206 , 208 , 229 , 235 , 237 , 241 , 243 , 248 , 251 , 253 , 269

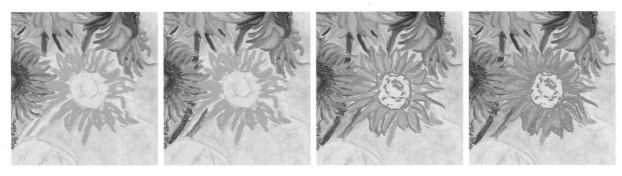

1. **202** 번으로 꽃잎을 채색합니다. **269** 번으로 왼쪽의 꽃대가 위에서 아래로 이어지도록 채색한 후, **241** 번으로 오른쪽의 꽃대도 화병까지 이어지도록 채색합니다. **205** 번으로 꽃잎의 음영과 라인을 그리고 **251** 번으로 꽃잎에 음영을 더 추가합니다. 앞서 **202** 번 꽃잎의 반쪽만 칠한다는 느낌으로 채색해 주면 됩니다.

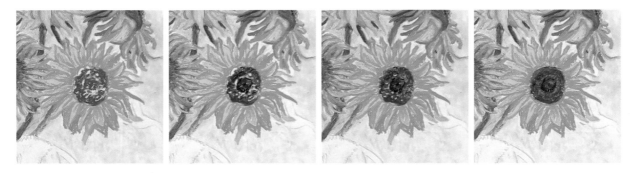

2. **237** 번으로 씨방을 채색하고 **248** 번과 **235** 번으로 씨방의 어두운 부분을 추가합니다. **208** 번, **243** 번, **206** 번, **251** 번을 톡톡 두드리듯이 추가하고 색연필로 손의 강약을 이용하여 정돈합니다.

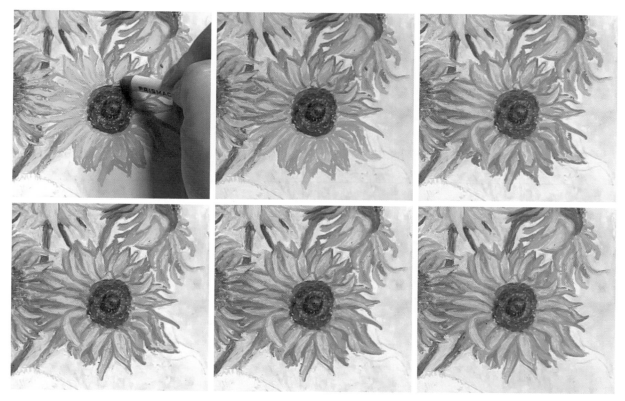

3. **253**번과 흰색 색연필을 번갈아 사용하여 꽃잎 라인을 그리고, **237**번과 **253**번으로 두 개의 꽃이 겹치는 부분의 음영을 자연스럽게 만들어 줍니다. **202**번과 **205**번으로 꽃잎의 음영을 정돈하고 **253**번으로 꽃잎 라인과 음영을 좀 더 강조합니다. **201**번으로 꽃잎에 입체감을 넣은 후, 앞서 사용하였던 색들과 색연필을 이용하여 꽃을 전체적으로 다듬어 줍니다.

 ※ 오일파스텔은 자주 닦아 가며 채색해야 색이 밝게 올라갑니다. 색이 잘 올라가지 않을 경우에는 손에 힘을 주어 두텁게 올립니다.

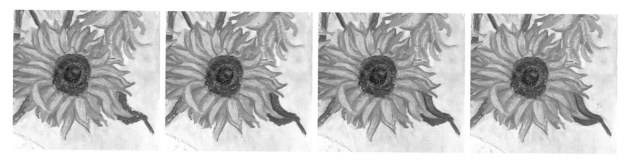

4. **269**번으로 잎을 채색하고 **229**번으로 잎에 음영을 추가한 후, **241**번으로 잎에 입체감을 넣어 줍니다. 날카로운 부분은 색연필로 다듬으며 그려 줍니다. 앞서 사용한 색들을 이용하여 꽃을 완성합니다.

열세 번째 꽃

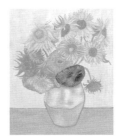

필요한 오일 파스텔 ···

201 , **202** , **205** , **206** , **233** , **236** , **237** , **248** , **251** , **253**

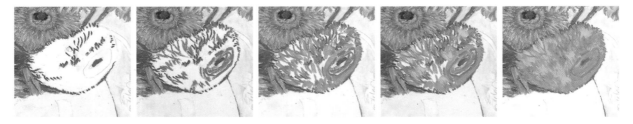

1. **237** 번으로 어두운 부분부터 그립니다. 순차적으로 **253** 번 > **205** 번 > **202** 번을 추가하여 채색 후, **251** 번으로 빈 공간을 메우면서 블렌딩합니다.

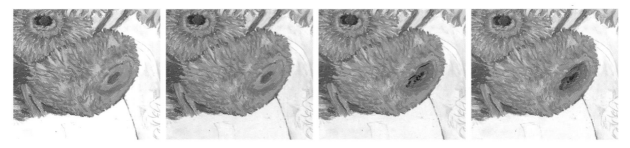

2. 손에 힘을 뺀 상태로 **237** 번을 톡톡 두드리며 어두운 부분을 채색하고 같은 방식으로 **206** 번과 **202** 번도 추가합니다. **233** 번과 **248** 번으로 가운데 음영을 추가하고, 그 위를 **237** 번으로 부드럽게 두드리며 블렌딩합니다.

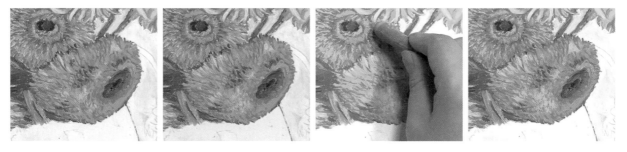

3. 손에 힘을 뺀 상태로 **236** 번을 톡톡 두드리며 꽃잎에 추가합니다. **201** 번을 손에 힘을 준 상태로 두껍게 올려 꽃의 입체감이 느껴지도록 채색합니다. 꽃 경계와 뒤쪽 꽃에 **206** 번과 **237** 번을 추가합니다.

마지막 열네 번째 꽃

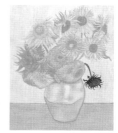

필요한 오일 파스텔 ···
205, **206**, **208**, **229**, **233**, **237**, **241**, **248**, **251**, **269**

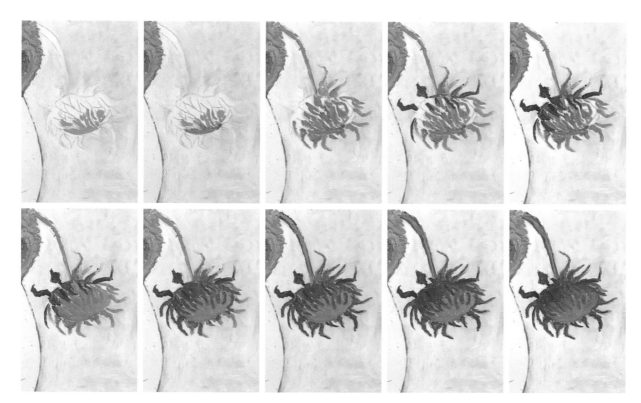

1. 마지막으로 고개 숙인 꽃을 채색합니다. **205**번과 **237**번으로 꽃을 칠하고, **241**번 > **229**번 > **237**번 > **251**번으로 블렌딩 > **269**번 > **229**번 > **241**번 > **233**번 순서로 색을 추가합니다.

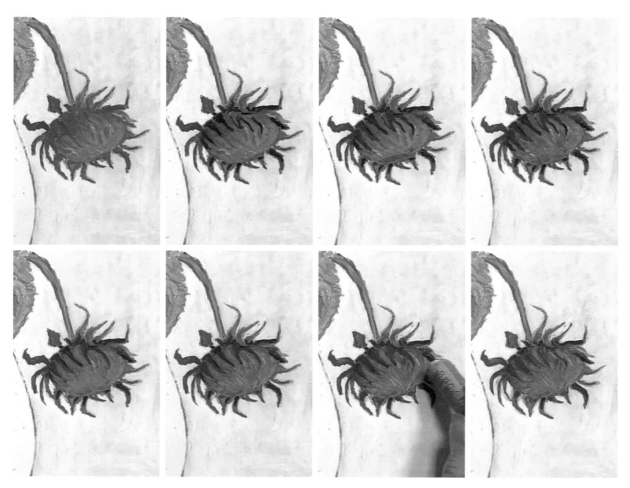

2. 237번 > 248번 > 208번 > 206번 > 205번 > 251번을 추가한 후, 손의 강약을 이용해서 색연필로 살살 긁어냅니다. 241번
과 색연필을 번갈아 사용하여 그림을 정돈합니다.

화병

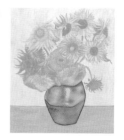

필요한 오일 파스텔 ···

201 , 202 , 203 , 215 , 241 , 243 , 244 , 251 , 252 , 253 , 254

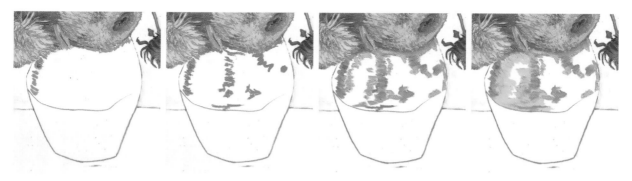

1. 화병과 꽃이 맞닿은 부분에 꽃이 비치는 느낌이 나도록 241 번을 채색합니다. 화병의 음영을 253 번으로 듬성듬성 점선 느낌
으로 채색하고, 앞서 채색된 부분을 251 번으로 블렌딩합니다. 같은 색으로 화병의 중간 음영을 채색하고 202 번으로 블렌딩
합니다. 오일파스텔은 중간중간 물티슈로 깨끗이 닦아내면서 사용합니다.

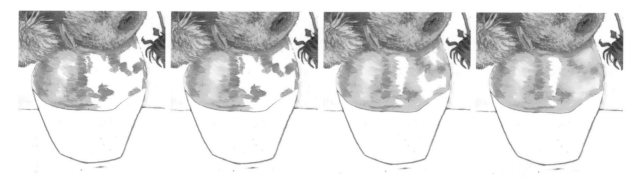

2. 201 번과 243 번을 번갈아 가며 채색합니다. 244 번으로 화병의 가장 밝은 부분을 블렌딩하며 채색하고 202 번을 추가로 채
색하며 경계를 정돈합니다. 화병 오른쪽의 밝은 부분은 243 번으로 채색합니다.

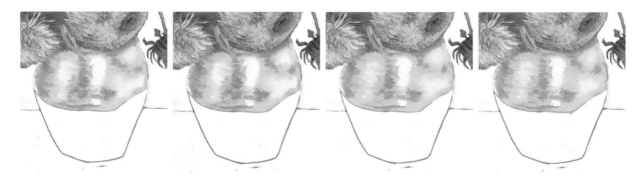

3. 화병 중앙의 하이라이트 부분은 ⑭번으로 블렌딩하고 두터운 질감 표현을 위해 손에 힘을 주어 색을 올립니다. 손에 힘을 뺀
　상태로 **201** 번을 쥐고 화병의 가운데 하이라이트를 제외한 나머지를 블렌딩합니다. **202** 번으로 질감을 정리합니다.

4. 화병의 아래쪽을 **243** 번으로 먼저 채색하고 어두운 부분을 ⑭번과 ⑮번으로 채색합니다. ⑯번으로 밝은 부분에서 어
　두운 부분으로 블렌딩하고, 중간에 생기는 파스텔 찌꺼기도 그림에 흡수시키며 채색합니다.

5. ⑮번으로 어두운 부분에 색을 추가하고, ⑮ 번 칠한 부분을 피해 ⑮번으로 조금 더 어두운 음영을 추가합니다. 손에 힘
　을 빼고 ⑯번으로 한 번 더 전체적으로 부드럽게 블렌딩합니다. 꽃병의 결을 살리기 위해 가로 곡선 형태로 채색합니다.

바닥

필요한 오일 파스텔 ··

202 , 203 , 208 , 233 , 237 , 241 , 244 , 251 , 252

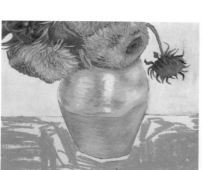 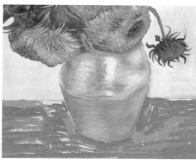 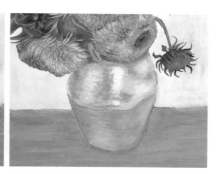

1. 낙서하는 듯한 느낌으로 251 번을 듬성듬성 채색하고 252 번으로 음영을 추가합니다. 희끗희끗한 부분이 없도록 202 번으로
채색한 뒤, 손에 힘을 뺀 상태로 203 번을 전체적으로 채색합니다.

　※ 면봉으로 희끗희끗한 부분이 안 보이도록 정리하며 채색합니다.

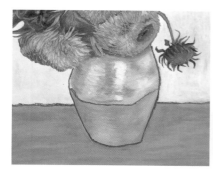 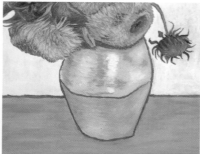 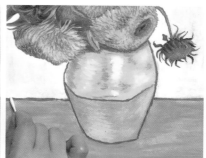

2. 208 번의 뾰족한 단면으로 화병의 테두리를 그리고 그 위에 237 번을 한 번 더 그려서 붉은기를 약하게 만듭니다. 화병에 꽃이
맞닿아 있는 음영 부분은 237 번으로 추가하고 거친 라인은 면봉으로 정돈합니다.

　※ 오일파스텔로 라인을 그리는 게 자신이 없다면 색연필로 그려도 좋습니다. 이때, 색연필이 두껍게 그려지도록 오일에 충분히 녹여서 사용합니다.

　※ 라인이 너무 두껍거나 지저분해 보인다면 색연필로 정리하고, 많이 긁힌 부분은 비슷한 색으로 채워 넣습니다.

3. **233** 번으로 화병에 어두운 영역을 약간 추가하고 **202** 번으로 블렌딩합니다. 하이라이트를 강조하기 위해 **244** 번을 추가하고 **241** 번으로 화병 위쪽에 푸른 느낌을 더합니다. 앞서 사용한 색들을 이용하여 마무리합니다.

※ **선택사항** : 반짝임과 질감을 추가하기 위해, 꽃잎 부분은 시넬리에 펄 오일파스텔 132번으로, 씨방은 115번으로 채색합니다. 문교에서도 펄 오일파스텔이 나오지만 시넬리에 펄 오일파스텔이 앞서 채색된 오일파스텔을 밀어내지 않고 위에 반짝이 펄감만 올릴 수 있어서 추천합니다.

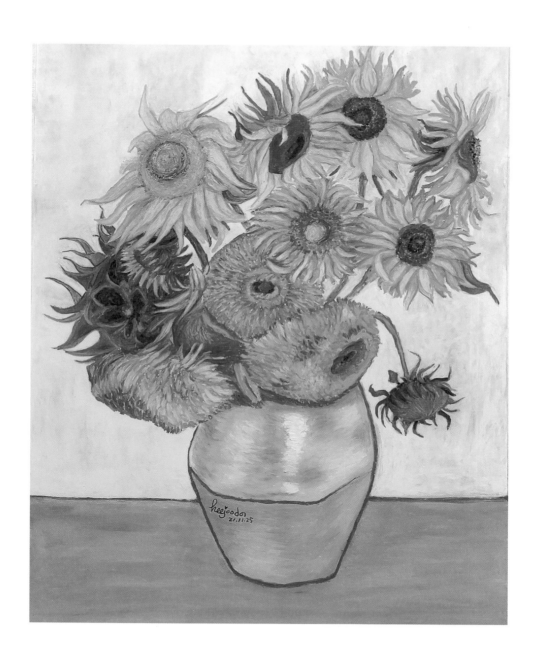

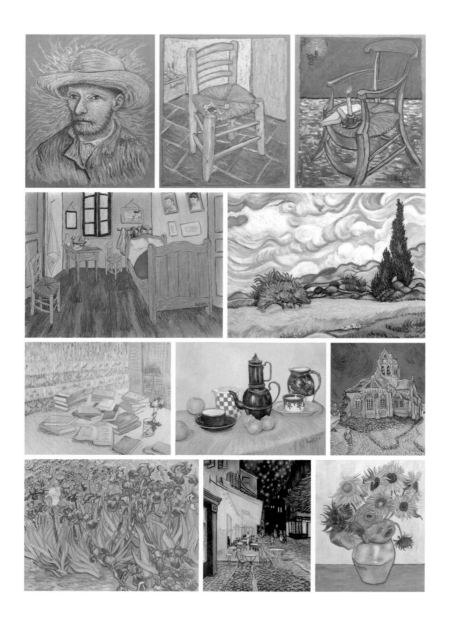

해바라기부터 밤의 카페까지
누구나 쉽게 반 고흐 오일파스텔

1판 1쇄 발행 2024년 2월 15일

저　　자 | 장아뜰리에 장희주
발 행 인 | 김길수
발 행 처 | (주)영진닷컴
주　　소 | (우)08507 서울특별시 금천구 가산디지털 1로 128
　　　　　 STX-V 타워 4층 401호
등　　록 | 2007. 4. 27. 제 16-4189호

©2024. (주)영진닷컴

ISBN | 978-89-314-7373-5